공간미식가

일러두기

- 영화, 미술 작품, 시구, 노래 등은 〈 〉, 문학 작품과 책은 『 』, 방송과 신문 등 미디어는 《 》으로 구분했다.
- 인명과 지명의 첨자 표기는 원어 표현을 최대한 그대로 반영했다.

공간 미석가

박진배 지음

디자인하우스

이 모든 여행을 함께해 준 그대에게

To my wife and a fine violist Hyunshin Park

안목의 순간들

나에게는 지금은 고인(故人)이 된 일본인 멘토가 한 분 계셨다. 외식업계의 대부로 실무적인 지식을 갖추셨을 뿐 아니라 대화 내용이 언제나 심오한 철학을 담고 있어서 늘 존경해 왔다. 오래전 서울에서 그를 만나 뉴욕에 레스토랑을 오픈하겠다는 계획을 논의했을 때 나에게 이런 말을 했다.

"박 선생은 레스토랑을 오픈하기 전에 세 곳을 꼭 방문해 봐. 프로방스, 밀라노, 그리고 영국의 남동부."

그는 말을 이어 갔다.

"프랑스에서 음식이 가장 세련된 지역은 부르고뉴지만, 프로방스에서는 재료의 맛을 극대화하는 음식을 만날 수 있을 걸세. 그리고 밀라노는 흔히 패션의 도시로 알려져 있지만, 대도시에서 레스토랑을 운영할 때 필요한 시스템과 문화를 배울 수 있지."

"그럼 영국의 남동부에는 왜 가라고 하십니까?"

그는 10초 정도 침묵을 지키다 나지막이 말했다.

"…그곳은, …바람이 좋아."

순간 나는 할 말을 잃었다. 그곳에 특별한 음식이 있는데 먹어 봐야 한다든가, 어느 곳을 꼭 가 보라든가 하는 정도의 답변을 예상했던 나에게 너무나 신선한 대답이었다. 뉴욕에 레스토랑을 준비하고 운영하는 동안 수십, 수백 번 그 의미를 찾으려고 노력했다. 영국의 남동부 지방을 찾아 바람을 온몸으로 느끼려고도 해 봤다. 꽤 오랜 시간이 걸려 이제야 비로소 그 의미를 찾은 것 같다.

프랑스어 '피에아 테르(Pied-à-terre)'는 '땅에 한 발짝 들여놓는다'는 뜻이다. 그 말처럼 어떤 공간, 사물, 요소를 만나는 첫인상은 특별하다. 처음 방문하는 마을, 처음 마주치는 커버드 브리지, 처음 앉아 보는 그리스의 원형극장, 처음 구경하는 수산시장, 처음 걸어 보는 산책길은 마치 한 편의 문학처럼 우리를 어디론가 데려간다. 그 순간의 경험은 우리 인생의 한 페이지를 특별하게 장식해 준다.

이 책은 기념비적인 건축물이나 도시의 랜드마크, 화려한 패션이나 값비싼 미술품을 담지 않았다. 그저 우리 주변에 존재하는, 들뜨지 않은 자태로 남아 있는 것에 대한 이야기다.

평범하고 소박한 공간과 사물들에는 그 내용과 더불어

나름의 형식이 부여돼 있다. 우리는 그 안의 예술적 가치를 느낄 수 있다. 거기엔 역사와 문화, 서사도 존재한다. 그리고 상징이라는, 세상을 이해하는 열쇠가 스며 있다. 이런 정돈된 결과를 감상하는 것은 삶의 질을 한결 높여 준다. 핵심은 어떻게 바라보고 해석하느냐는 점이다.

역설적이게도 이는 일상을 떠나 여행할 때 더욱 효과적으로 다가온다. 평소의 일과에서 해방된 시간과 낯선 공간이 주는 긴장과 집중이 통찰을 가능하게 해 주기 때문이다. 여행에서는 그 지역의 역사와 문화, 자연환경 등 숨겨진 코드를 전적으로 믿으면 된다. 그리고 현지인의 대화에 귀 기울이는 것이 중요하다. 그 공간을 담을 수 있는 시적인 미사여구는 마을 주민들에게서 나온다. 여행 중 마주한 그 마을, 그 상점, 그 길거리가 여행자에게 건네는 속삭임을 들으면, 그것이 곧 서사가 된다.

이 세상은 하나의 거대한 시(詩)다. 그리고 공간에 담긴 장소와 사물들은 그 시의 소재다. 이 책이 독자들의 시선을 인도하기를 바란다. 그래서 평소 마주하고 있는 사물과 공간들에 애정을 갖고, 또 누군가는 책에 담긴 곳곳을 직접 찾길 바란다.

"성인은 기차를 놓치지 않는다"라는 헤밍웨이의 말처럼, 진지한 감상은 어느 정도의 안목과 연륜이 있어야 가능하다.

이를 위해서는 어느 정도의 외로움과 침묵이 필요하다. 충분한 시간적 여유도 마찬가지다. 찬찬히 지그시 둘러보면 그 공간, 그 사물이 어느 순간 나에게 손짓을 한다. 나를 초대한다. 바로 그때, 그 공간과 사물은 나의 것이 된다.

이 기록들은 독자를 안내할 것이다.

공간과 사물들을 진정으로 음미해야 비로소 얻을 수 있는 진실로.

2022년 5월
박진배

매력적인 도시를 만드는
'매직 텐'

도시를 평가하는 가늠자로 '매직 텐(Magic Ten)'이라는 개념이 있다. 사람들을 빨아들이는 열 가지 매력적인 장소를 뜻한다. 시민들이 애용하고, 또 그 도시를 방문하는 사람들도 가고 싶어 하는 곳이 열 군데 있어야 한다는 것이다. 매직 텐은 어떤 거리나 광장, 시장이나 동네일 수도 있고, 카페나 대학, 공연장이나 미술관일 수도 있다. 중요한 것은 이 장소들이 세계 일류 수준이어야 한다는 것이다. 그리고 방문하는 사람들의 직업과 수준, 계층이 다양해야 한다. CEO도 들르고, 유모차를 끄는 주부나 가까운 공사장의 인부도 방문하며, 유명인사도 눈에 띄고, 여행객도 찾는 공간이어야 한다.

　서울을 비롯한 우리나라 대부분 도시는 아직 매직 텐을 내세우기엔 무리가 있다. 세계적인 수준의 공원도 부족하고, 방문할 만한 대학이나 도서관, 동물원, 또는 딱히 떠오르는

거리도 없다. 매직 텐의 완성은 공공디자인의 질로 승부가 난다. 뉴욕의 비영리단체 PPS(Project for Public Space)는 공공디자인이 훌륭한 도시로 파리나 런던, 밴쿠버, 오리건 주의 포틀랜드를 꼽는다. 서울의 공공디자인은 토론토, 애틀랜타, 도쿄 등과 함께 별로 성공하지 못한 사례로 분류된다. 무질서한 간판과 안내문이 뒤섞인 거리, 미숙한 문화 콘텐츠, 생명력 없는 공간들, 가시적인 성과 위주의 행정 정책 등이 종합된 결과다.

성공적인 도시와 그렇지 못한 도시의 가장 큰 차이는 공적 공간에 대한 시민들의 인식과, 디자인에 어떻게 접근하느냐에 달려 있다. 성공한 도시는 그 중심에 사람을 두고, 사람으로부터 디자인을 시작한다. 물리적이고 시각적인 요소를 만들어 놓고 거기에 사람들을 맞추는 것이 아니고, 사람들이 무엇을 원하고 어떤 패턴으로 행동하는지를 먼저 분석하고 디자인을 창조하는 것이다. 한 마디로 도시는 '도시'가 아니라 '도시와 사람'이다.

"세상에서 가장 무거운 것이 무엇인가?"라는 질문에 "책!"이라고 답하는 사람이 많다면 그곳은 보헤미안 도시다. 평소 책을 가까이하는 사람은 책이 얼마나 무거운지 잘 알고 있다. '보헤미안 도시'라는 단어는 원래 19세기의 전통적인 관습에서 벗어나 자유로운 라이프스타일을 주로 영위하던 문

인과 음악가, 화가, 배우들이 모여 살던 도시를 뜻한다. 현대에는 문화 예술의 수준이 높은 지적 도시를 상징한다. 유럽의 파리, 런던, 뮌헨, 비엔나 등이 대표적이다. 미국의 경우는 뉴욕, 시애틀, 보스턴, 샌프란시스코, 포틀랜드, 오스틴 등이다. 반면에 로마, 도쿄, 로스앤젤레스, 토론토, 서울 같은 도시들은 이 부류에 속하지 못한다.

흔히 보헤미안 도시를 가늠하는 기준으로 대학 졸업자 수, 시민들의 독서량, 그와 연관된 도서관과 서점의 수, 그리고 커피, 공연, 와인을 꼽는다. 물론 상징적인 기준들이다. 이 기준들이 매직 텐과 절묘하게 조화를 이루며 도시의 멋을 한껏 올린다. 보헤미안의 문화가 매직 텐의 공간 미학을 완성하는 것이다. 그러면서 사람들을 동화적인 서사로 안내하고, 재미를 전달하며, 향수를 불러일으키고 공간을 풍요롭게 한다.

"왜 그 도시를 방문하고 싶은가?"라는 질문에는 수십 가지의 답이 가능하다. 하지만 "왜 그 도시를 '다시' 방문하고 싶은가?"라는 질문의 답은 사실상 정해져 있다. 바로 보헤미안 문화와 매직 텐이다. 세계적인 보헤미안 도시들은 높은 안목의 문화와 탄탄한 매직 텐을 갖추고 있다. 그 매직 텐은 공공공간을 의미한다. 그곳에는 교육적 발견(Educational Discovery)과 항해적 경험(Navigating Experience)이 존재한다. 사람을 중

심에 둔 공공디자인이 있고, 예술의 리듬과 세련된 감각이 있다. 무엇보다 순간적으로 사람을 몰입하게 만드는 보헤미안 도시만의 정서가 있다. 이때 디자인은 그 자체로 스타가 되려고 해서는 안 된다. 모두가 즐길 수 있게 사람들 모두와의 호흡을 목표로 해야 한다.

수없이 많은 사람이 각자의 사연으로 어떤 도시에 살고 또 어느 도시를 찾는다. 매직 텐의 보헤미안 도시가 되면 아름다운 사람들이 모인다. "만들면 온다(If you build it, he will come)". 케빈 코스트너 주연의 영화 〈꿈의 구장〉 속 대사다.

좋은 디자인을 위한 질주는
생존을 위한 질주와 같다.

<p align="right">– 해리 베르토이아</p>

길의 권리

'산책'이라는 전통과 스타일

영국인의 산책 사랑은 유별나다. 시간을 내서 좋은 산책로를 찾아 걸으며 사색하는 것이 친숙한 일상이다. 그래서 영국의 시골에는 인근 프랑스나 스페인처럼 큰 땅을 가진 나라들보다도 걸을 수 있는 길이 훨씬 많다. 전 국토에 국가가 지정한 공공 산책로(Public Footpaths)가 퍼져 있고 지도도 아주 잘 구비돼 있다. 개인 사유지라고 하더라도 공공 산책로로 지정된 곳은 일반인의 산책을 위해서 개방하고 문을 만들어 드나들 수 있도록 해야 한다. '길의 권리(Right of Way)'라고 불리는 제도는 영국에서 수백 년간 지켜져 온 법이자 문화다.

사람은 드나들 수 있고 가축은 도망가지 못하도록 장치가 되어 있는 산책로 입구의 문은 '키싱 게이트(Kissing Gate)'라고 불린다. '입술을 살짝 대다'라는 의미처럼 실제로 영국인들은 사랑하는 이와 입 맞출 때와 같은 설렘으로 이 문을 열고 산책을 시작한다. 시골길 산책은 목초지와 풀 뜯는 말,

영국인에게는 시간을 내서 좋은 산책로를 찾아 걷고 사색하는 것이 친숙한 일상이다.

지저귀는 새, 부드러운 바람과의 친절한 만남이다. 구름 속을 걷는 듯한 느낌을 주는 짙은 안개, 발에 밟히는 두꺼운 나무껍질은 이슬을 흡수하며 고요를 선사한다. 나뭇잎 사이로 투영되는 햇빛을 느끼며 걷다 보면 가끔 작은 마을도 지나간다. 마주치는 이웃 주민들은 웃는 얼굴로 친절하게 인사를 건넨다. 길을 걸을 때는 시간의 질이 다르다. 주변에 보이는 것이 온통 자연이므로 물질이 아닌 것을 생각할 수 있다. 어제와 다른 지적 마주침도 있다. 스스로 길 자체가 되는 경험이다.

알려진 것처럼 영국의 날씨는 우중충하고 비도 자주 온다. 산책길은 항상 축축하게 젖어 있다. 하지만 영국인들은 별로 개의치 않는다. "나쁜 날씨는 없다. 옷을 잘못 입었을 뿐이다"라는 시인 윌리엄 워즈워스(William Wordsworth)의 말처럼 그저 옷을 챙겨 입고 장화를 신으면 된다. 이런 정서와 산책 문화를 바탕으로 탄생한 브랜드가 바로 '헌터(Hunter)' 장화다. 1856년 시작된 이 브랜드는 세계대전 때 군용 장화를 생산하기도 했다. 오랜 전통의 옥스퍼드와 케임브리지 대학 조정 경기에서도 선수들은 이 장화를 신고 젖은 강가로 걸어 내려간다. "영국의 경관에 가장 잘 어울리는 브랜드"라는 말처럼 자신의 산책길을 찾고자 하는 사람들을 위한 장비로 사랑받으며 세계적인 브랜드가 되었다.

영국 어느 시골 호텔의 헌터 장화.

　영국의 시골을 여행하다 보면 호텔마다 입구에 산책길 지도와 사이즈별 장화를 마련해 두는 장면을 자주 볼 수 있다. 이방인들을 '산책'이라는 자신들의 전통과 문화, 그리고 스타일로 초대하는 것이다.

골프를 치면서 걷는다고 하는 것은
진정으로 걷는다는 것의 의미를
망치는 것이다.

　　　　　　　　　　　　　　　　　– 마크 트웨인

알곤퀸 호텔
고양이를 키우는 전통

1902년 문을 연 '알곤퀸(Algonquin)'은 뉴욕의 유서 깊은 호텔이다. 유명한 사교 클럽들이 몰려 있던 웨스트 44번가에 위치하여 호텔 외관과 로비도 당시의 클럽 분위기를 반영한다. 또한 브로드웨이와 이웃할 만큼 가까우니 지난 120여 년간 예술가, 배우, 작가들의 호텔로 자주 이용되었다. 특히 영화배우 드루 배리모어의 할아버지인 연극배우 존 배리모어가 자주 방문하던 장소로도 유명하다. '재즈 시대의 작가'라 불리는 『위대한 개츠비』의 스콧 피츠제럴드, 노벨문학상 수상자인 윌리엄 포크너도 이곳에 묵었다.

로비 뒤편에는 '라운드 테이블 룸'이라는 공간이 있다. 1920년대 평론가이자 시인이었던 도로시 파커(Dorothy Parker)가 점심을 먹으며 동료들과 함께 문학을 논하던 곳이다. 《뉴요커》 잡지의 창간인 해롤드 로스 등이 정규 멤버였다. 여기서 문학인들이 둘러앉아 토론을 벌이던 원탁이 현재까지도

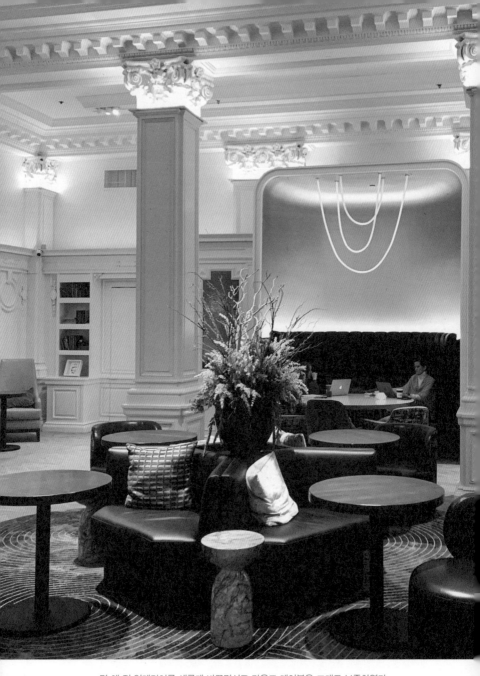

몇 해 전 인테리어를 새롭게 바꾸면서도 라운드 테이블은 그대로 보존하였다.

도로시 파커가 점심을 먹으며 동료들과 함께 문학을 논하던 원탁 뒤편으로 그 장면을
묘사한 그림이 걸려 있다.

잘 보존되어 있고, 이 장면을 묘사한 그림도 걸려 있다. 파커는 특유의 날카로운 독설과 위트 있는 글로 《보그》, 《배너티 페어》, 《라이프》 등의 잡지에 연극 비평을 실으면서 알려졌다. 특히 "실컷 부러워하고, 충분히 만족하고, 마음껏 샴페인을 마시고 싶다"라는 문장으로 유명하다. 호텔의 이름인 '알곤퀸'은 미국 동부와 캐나다 지역에 거주했던 인디언 부족의 이름이다. 알곤퀸 부족은 체계적인 언어를 가지고 있었던 것으로 잘 알려져 있다. 그 이름을 딴 호텔에서 문학 모임이 이루어졌다는 사실은 꽤 어울리는 서사다. 몇 해 전 인테리어를 새롭게 바꾸면서도 원탁은 그대로 보존하였다. 문학을 배경으로 한 공간은 왠지 모를 운치가 있다.

호텔에는 "그 호텔!" 하면 누구나 생각나는 장소가 반드시 하나쯤은 있어야 한다. 어느 호텔을 방문하고 싶은 이유는 바로 그곳만이 제공하는 문화와 스타일 때문이다. 이 호텔의 또 한 가지 명물은 바로 '알곤퀸 고양이'. 1930년대 길을 잃고 호텔로 찾아온 고양이를 보살피기 시작한 이래로 오늘날까지 90년 넘게 고양이를 키우는 것이 전통이 되었다. 전담 직원이 있을 정도다. 2022년 현재 호텔에 거주하고 있는 고양이는 역대 8번째로 '존 배리모어 햄릿'이라는 이름을 가지고 있다. 참고로 파리의 '카스티유(Castille)'도 고양이로 유명한 또 다른 호텔이다.

도심의 계단

풍경을 감상하는 객석

우리는 일상생활에서 빈번하게 계단을 접한다. 계단은 인간의 수직 이동을 돕는 건축 구조물이다. 그래서 보통 때는 눈높이 주변에서 수평으로 머무는 우리의 시선을 아래위로 움직이게 해 준다. 도시 곳곳에는 다른 높이의 지면을 연결하기 위한 계단이 만들어지기 마련이다. 계단은 그 수직적 구성 때문에 부와 가난의 상징으로도 은유된다. 2019년 영화 〈조커〉의 포스터 이미지는 뉴욕 브롱스 빈민가의 계단을 춤추며 내려오는 주인공의 복잡한 심정을 담고 있다. 〈기생충〉의 배경이자 '앰비규어스댄스컴퍼니'의 안무 영상으로 우리에게 더 각인된 자하문 터널 입구의 계단도 그렇다. 실제로 이러한 계단을 자주 오르내려야 하는 사람들의 일상은 고달프다.

도심 속의 어떤 계단들은 원래의 기능을 초월해 사용되기도 한다. 세계적으로 유명한 로마의 '스페인 계단', 미국 인디애나폴리스 도심 광장의 계단, 뉴욕의 공립 도서관 계단 등

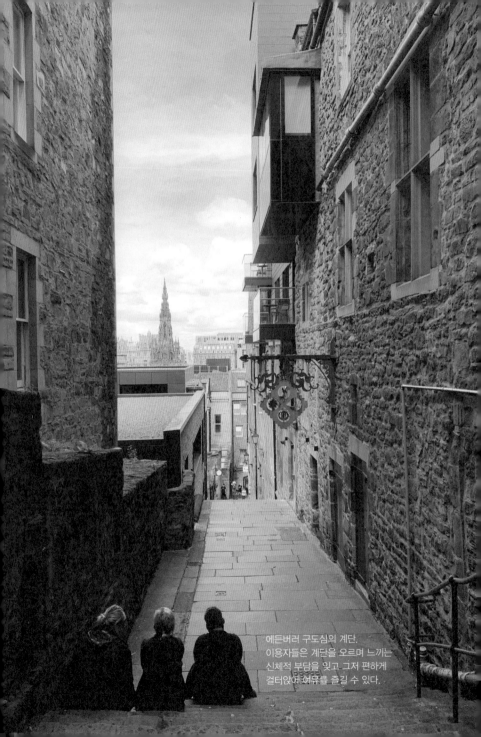

에든버러 구도심의 계단.
이용자들은 계단을 오르며 느끼는
신체적 부담을 잊고 그저 편하게
걸터앉아 여유를 즐길 수 있다.

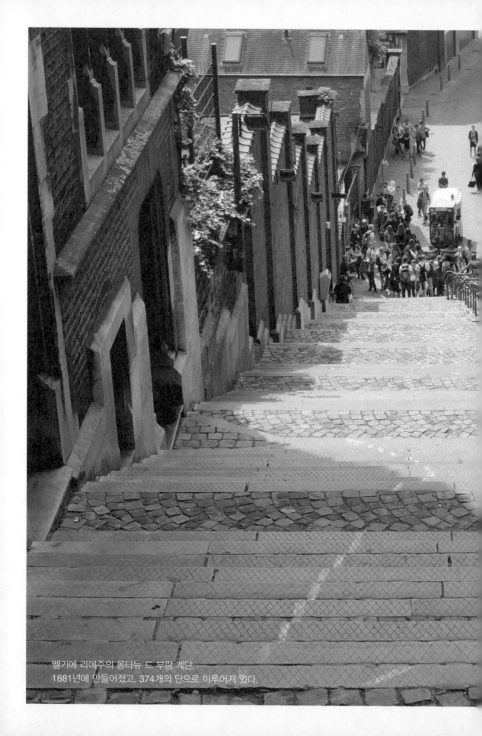

벨기에 리에주의 몽타뉴 드 부랑 게단.
1881년에 만들어졌고, 374개의 단으로 이루어져 있다.

이 대표적인 예다. 많은 시민과 방문자들이 그저 노천에 앉아서 도시와 행인의 풍경을 감상하기 위한 객석으로 쓴다. 이런 경우, 이용자들은 계단을 오르며 느끼는 신체적 부담을 잊고 편하게 걸터앉아 여유를 즐길 수 있다. 에든버러, 리스본, 시칠리아의 타오르미나 등 많은 도시의 틈새에 계단들이 위치한다. 맛있는 와플로 유명한 벨기에의 리에주(Liege)에는 374개의 단으로 이루어진 '몽타뉴 드 부랑(Montagne de Bueren)' 계단이 있다. 1881년 축조되었고, 《허핑턴포스트》에 의해 '세계에서 가장 가파른 도시 계단'으로 선정된 바 있다. 이 장소는 매년 초여름, 계단을 화려한 꽃으로 장식하는 행사를 개최하며 관광 명소가 되었다. "피할 수 없으면 즐겨라"라는 말은 계단의 이용에도 적용될지 모르겠다.

도시에 남겨진 건축 구조물을 잘 활용하는 것은 환경 디자인의 현명한 방법이다. 군데군데 설치된 계단은 시간을 넘나드는 장소성도 지닌다. 이를 잘 활용하면 골목길의 벽화나 빌딩 앞 조각품 이상의 예술적 효과를 창출할 수 있다. 사람들이 오르내리는 풍경 자체만으로 도심의 수직적 움직임과 리듬이 생성된다. 그랬을 때 계단은, 일본 애니메이션 〈너의 이름은〉의 엔딩처럼 "스키다(好きだ, 좋아해)!"라고 고백하고 싶은 무대로 재탄생할 수 있다.

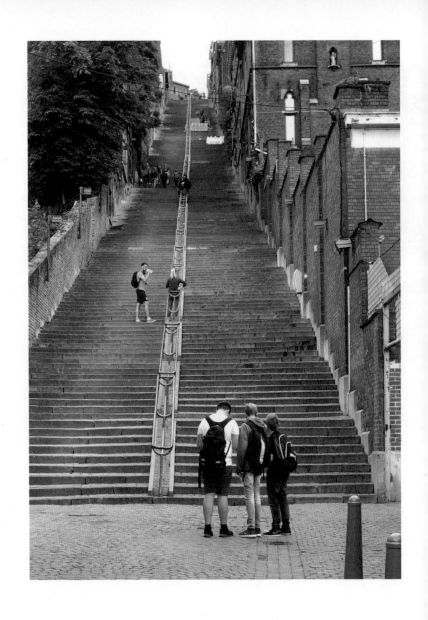

몽타뉴 드 부랑 계단.
《허핑턴포스트》에 의해 '세계에서 가장 가파른 도시 계단'으로 선정된 바 있다.

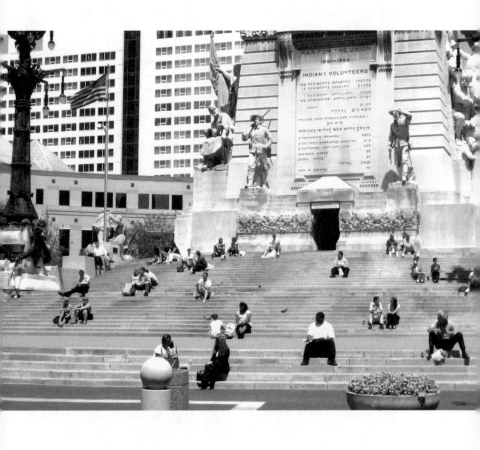

인디애나폴리스 도심의 계단.
많은 시민과 방문자들이 노천에 앉아서 도시와 행인의 풍경을 감상하기 위한 객석으로
쓴다.

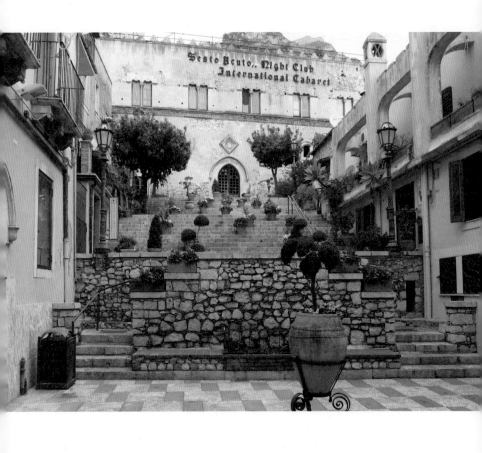

시칠리아 타오르미나 도심의 계단.
도시에 남겨진 건축적 구조물을 잘 활용하는 것은 환경 디자인의 현명한 방법이다.

신호등의 감각

힐긋 보는 즐거움

약 150년 전 영국에서 최초의 신호등이 탄생했다. 거리에 넘쳐 나는 마차의 교통을 조절하기 위해서였다. 일일이 수동으로 작동되었는데, 가스를 이용하다가 폭발하는 바람에 철거되었다. 오늘날과 같은 신호등은 1912년 미국 솔트레이크시티에서 레스터 와이어(Lester Wire)가 발명했다. 자동차 시대가 개막되면서 본격적으로 신호등의 필요성이 대두되던 때였다. 형태가 새장처럼 생겨서 이를 처음 본 사람들은 장난인 줄 알았다고 한다. 먼 곳에서도 잘 보이며 위험을 상징하는 빨간색과 이에 대비되는 초록색이 선택된 것은 그때부터였다. 현재는 노란색 경고등과 시각 장애인을 위한 소리 신호까지 더해지고, 컴퓨터로 자동 작동되는 시스템이 대부분이다.

세계 곳곳에는 창의적인 신호등 디자인이 꽤 있다. 아마도 독일 베를린의 '신호등맨(Ampelmann)'이 가장 유명할 것이다. 단조로운 원형 불빛 대신에 친근한 사람 캐릭터를 삽입해

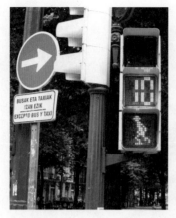

(왼쪽) 칠레 산티아고 시내의 신호등. 애니메이션이 도입되고 숫자로 초를 알려 주는 방식은 현대인의 생활 속도에 맞춘 버전이다. (오른쪽) 아르헨티나 멘도자의 신호등. 신호등은 공공의 약속이자 상대방의 시간에 대한 존중, 그리고 움직임의 질서를 부여하는 매체다.

인기를 끌었고, 많은 신호등 디자인에 영향을 끼쳤다. 중절모를 쓰고 지팡이를 짚은 신사가 걷거나 서 있는 모습과 같은 변형도 등장했다. 그 후로 스마일 표시나 하트, 별, 물방울, 토끼 형태부터 1980년대의 전자오락 '갤러그'에 등장하는 외계 비행선까지 다양한 신호등 아이콘이 탄생했다. 개인적으로 가장 좋아하는 예는 인디애나폴리스 시내에 있다. 기존 신호등 규격의 고정관념을 넘어 실제 사람과 같은 사이즈로 만들어졌다. 스케일의 힘이 느껴진다.

　신호등 디자인은 계속해서 진화해 왔다. 모래시계의 모

래가 떨어지거나 사람이 걸어가는 애니메이션, 숫자로 남은 시간을 알려 주는 방식은 현대인의 생활 속도에 맞춘 버전이다. 최근 도입되어 유행하는 형태는 횡단보도 바닥면에 삽입된 선형 신호등이다. 고개를 숙이고 핸드폰만 보며 걷는 현대인의 습관을 고려한 디자인이다.

신호등은 공공의 약속이자 상대방의 시간에 대한 존중, 그리고 움직임의 질서를 부여하는 매체다. 매일 도로에서 접

해 무감각하지만 신호등의 디자인이 독특하면 힐긋 쳐다보는 짧은 시간이라도 즐겁다. 그로 인해 도시도 특별하게 기억된다. 일상의 사물에서 흥미를 찾게 하는 것이 디자인의 본질이다.

인디애나폴리스 시내의 신호등. 기존 신호등 규격의 고정관념을 넘어 실제 사람과 같은 사이즈로 만들어졌다. 스케일의 힘이 느껴진다.

엘리베이터의 의자

시간의 틈새를 채워 주다

우리나라 사람들은 어디서나 앉는 걸 좋아한다. 지하철 등의 대중교통, 실내외 웬만한 장소에서 틈만 나면 앉는다. "앉으세요"는 가장 많이 쓰이는 인사말 중 하나다. 장시간 비행기를 타고 방금 내린 사람에게도 "앉으세요" 한다는 농담도 있다. 우리는 미국이나 유럽의 바에서 오랜 시간 서서 술을 마시는 문화를 이해하기가 어렵다. 칵테일 파티에서 서서 돌아다니며 관계 맺는 일은 어색하고 다리도 아프다. 반대로 외국인들은 우리에게 어떻게 그렇게 오랜 시간 방바닥에 앉아서 소주를 마실 수 있냐고 반문한다. 그러나 우리에게도 앉는 행위를 기대하지 않는 장소가 있다. 바로 엘리베이터 내부다. 이동 시간도 짧고, 공간이 협소하여 의자 사용이 불편하기 때문이다.

19세기 중반 엘리샤 오티스(Elisha Otis)에 의해 발명된 엘리베이터는 초기에는 꽤 호화로운 장치였다. 고급 오피스나

엘리베이터 내부의 의자. 승차해서 목적지까지 이동하는 운송 수단이 아닌, 그 내부에
머무는 시간의 틈새를 채워 주는 디자인이다.

백화점, 호텔 등의 고층 빌딩들을 위해서 설계되었기 때문이다. 종종 그 안에는 의자가 놓였다. 한 예로 런던 최초의 엘리베이터인 사보이 호텔의 '붉은 승강기(The Red Lift)'는 내부에 프렌치 엠파이어 스타일의 의자가 놓여 있는 것으로 유명하다. 창업자는 이를 '승강하는 방'이라고 불렀다.

과거에 사라졌던 그 의자들이 요즈음 돌아오고 있다. 호텔이나 주거용, 상업용 건물의 엘리베이터에서 종종 다시 보인다. 몸이 불편한 사람을 위한 배려도 있고, 일반인들도 때로는 힘들어서, 때로는 재미로 의자에 앉는다. 종류도 작은 간이 의자부터 소파까지 다양하다. 이 장치는 원하는 층에 도착하기만을 기다리는 짧고 멍한 시간을 잠시 생각할 수 있는 공간으로 만든다. 혼자 탔다면 거울을 보면서 살짝 화장을 고칠 수도 있고, 곧 시작될 프레젠테이션 연습을 할 수도 있다. 또는 그저 편한 자세로 앉아 전용 비행기를 탄 것 같은 기분을 만끽해도 된다. 승차해서 목적지까지 이동하는 운송 수단이 아닌, 그 내부에 머무는 시간의 틈새를 채워 주는 디자인이다.

시간과 시간 사이의 짧은 시간을 설계하는 것을 일본에서는 '간(間)의 디자인'이라고 부른다. 엘리베이터 내부의 작은 액정을 통하여 주요 뉴스와 날씨, 각종 정보를 제공하는 경우도 마찬가지다. 불과 몇 초 되지 않는 이동 시간을 위한 디자

인이다. 이용객을 기다리는 의자는 마법처럼 기계를 작고 안락한 방으로 바꾼다. 레트로는 '과거의 촌스러웠던 것'이 아니라 '과거에 즐겨졌던 것'들로의 회귀다. 엘리베이터 안에 놓인 의자에 앉아 우아하게 승강하는 기분은 꽤 괜찮다.

그림 간판

어설프고 정겨운 상상력

길거리를 지나다 보면 눈에 띄는 간판들이 있다. 멋진 글씨체와 세련된 디자인도 많지만, 특별하게 와닿는 건 그림 간판들이다. 1960~70년대에는 유리창에 손으로 상호를 그린 상점들이 거리를 장식했다. 디지털 인쇄 기술의 발달로 지금은 거의 자취를 감추었다. 그래도 국내외의 지방 도시나 시골에는 아직 꽤 남아 있다. 생선가게, 이발소, 레스토랑, 세탁소, 정육점 등 업장의 종류도 다양하다. 당연히 집집마다 그림의 스타일도, 글씨의 형태와 필체도 다르다. 핸드 페인팅, 스텐실, 실크 스크린 등 미술 시간에 배웠던 온갖 방법들이 응용된다.

손으로 그려진 간판들은 정보뿐 아니라 유머와 친근함, 미(美)적 메시지를 전달한다. 그리고 추억과 상상을 선물한다. 세상에 하나밖에 없는 유일함이라는 가치도 있다. 무엇보다 그 내면에 '유니버셜 디자인(Universal Design)'이 있다. 그림은 국제적인 언어다. 그 안에는 문맹을 위한 배려가 담겨

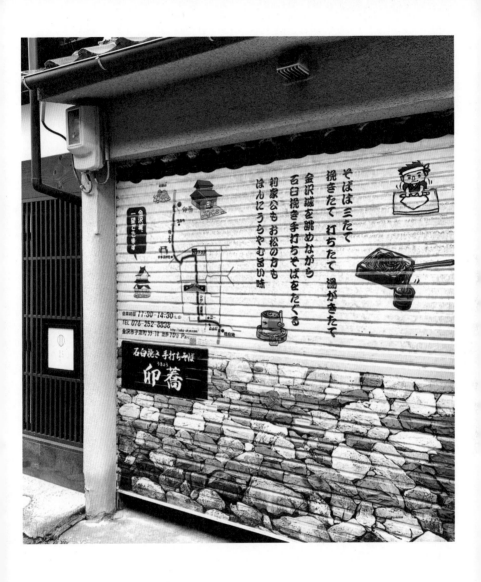

일본 가나자와의 메밀국수집 '우쿄(卯蕎)'.
돌절구로 찧고 손으로 반죽해서 국수를 만드는 과정을 그려 놓았다.

있다. 다리미 그림을 보고 세탁소라고 추측하고, 음식 그림을 보고 식당의 메뉴를 파악하고, 빗과 가위를 보고 이발소임을 아는 것이다. 손으로 음식 그림을 그려서 삽입한 메뉴판과 그저 음식 리스트만 프린트한 메뉴판 사이에는 차이가 있다. 자신의 음식에 적합한 그릇을 위해서 직접 도자기를 굽고, 자신이 제공하는 메뉴를 설명하기 위해 재료와 음식을 직접 그려 보여 주는 셰프들이 있다. 와인의 라벨을 수채화로 그려 메뉴를 디자인한 레스토랑도 있다. 거기에는 특별한 가치가 존재한다.

그림은 우리와 소통하고 우리를 웃음 짓게 만든다. 글을 읽을 줄 모르는 동네 사람들은 대화 속에서 종종 그림이 그려진 장소를 지명한다. "타조 세 마리 술집으로 와라", "거북이 바에서 만나자"와 같은 식이다. 알려진 대로 그림의 역사는 문자의 역사보다 길다. 언어 이전부터 존재했고, 글을 배우지 못했어도 이해하고 표현할 수 있는 것이 그림이다. 그림은 여행객에게도 친절하다. 어느 나라, 어느 도시를 방문했는데 모든 안내판과 간판이 특정 언어로만 쓰여 있다면 소통하기가 훨씬 힘들 것이다. 그림은 특정 언어를 모르는 사람들뿐 아니라 글 자체를 모르는 사람들과도 소통한다. 알게 모르게 우리의 일상은 상당 부분 그림의 언어로 작동되고 있다.

그림 간판이 전문가에 의해서 작업되는 경우는 많지 않

충남 서천의 길거리 상점 그림. 그림 간판들은 정보뿐 아니라 재미와 친근함도
전달한다.

다. 하지만 아마추어가 어설프게, 꽤 그럴듯한 감각으로 그린 것도 무척 정겹다. 우리가 일상에서 소통하는 첫 번째 도구는 언어고, 그림과 같은 시각적 이미지는 그 다음이다. 하지만 생각을 담고 표현한 그림은 우리의 사고와 상상을 확장시켜 준다. 이 세상 언어가 더 이상 존재하지 않는 곳에 화가의 의무가 있다고 했다. 레트로 감성의 유행과 관심으로 손으로 작업한 그림 간판들이 틈틈이 다시 보이는 것은 반가운 현상이다. 예술은 멀리 있지 않다.

고스트버스터즈 소방서

건물이 인간과 대화하고 싶을 때

미국에서 소방관들에 대한 이미지는 대체로 좋은 편이다. 종종 불미스러운 사건이나 비리에 연루되곤 하는 경찰에 대한 인식이 갈리는 것과 대조적이다. 〈타워링〉이나 〈분노의 역류〉 같은 고전 영화들에서처럼, 소방관들에 관해서는 봉사와 희생을 기억하는 경우가 대부분이다. 육체적, 정신적 중압감을 견디며 일하는 소방관들은 일반인들에 비해 평균 수명도 짧고 사망 확률도 세 배나 높다고 한다. 그래서 소방관들의 봉사와 희생을 기리는 시(詩)도 많다.

24시간 열려 있고, 세계 어디서나 공통적으로 화재 진압과 인명 구조의 사명을 띠는 곳이 소방서다. 그래서 소방서 건축은 무엇보다 기능이 우선이다. 소방차가 신속하게 나갈 수 있는 커다란 문이 필요하고, 소방관들의 내부 생활이나 긴급 출동을 위한 작업 동선이 잘 계획되어야 한다. 하지만 우아하고 미적인 소방서도 있다. 뉴욕 트라이베카 지역의

한 곳이 그렇다.

1903년 지어진 이 건축물은 고전 문법을 중시하는 보자르(Beaux-Arts) 양식을 따른다. 정면에 소방차가 출입하는 커다란 아치가 있고, 그 한가운데 멋진 금박 장식이 조각되어 있다. 석재로 된 외벽의 건축 양식은 규칙과 질서가 강조되었지만, 소방서에 어울릴 것 같지 않은 세밀한 고전 문양들은 무척 친근하다. 이렇게 예쁜 건물은 도시 경관에도 일조한다. 2015년, 장난감 회사 레고에서는 4,634조각으로 만들어진 이 소방서 모형을 출시했다. 레고 역사상 아홉 번째로 커다란 블록 세트다.

이 소방서는 1984년 영화 〈고스트버스터즈〉의 단원들 본부로 등장하면서 일약 유명세를 탔다. 이를 기념하기 위해 건물 앞 바닥에는 영화 속 '찐빵 귀신'의 로고가 페인트칠 돼 있다. 9·11 테러 때 가장 먼저 사고 현장으로 달려갔던 소방차가 여기서 출발했다. 이 건물 앞을 지나가면서 소방관들에게 감사의 인사를 건네고, 내부에서 판매하는 하얀 기념 티셔츠를 사는 사람들도 많다. "건물이 인간과 대화하고 싶을 때 장식을 사용한다"라는 말이 맞는 것 같다.

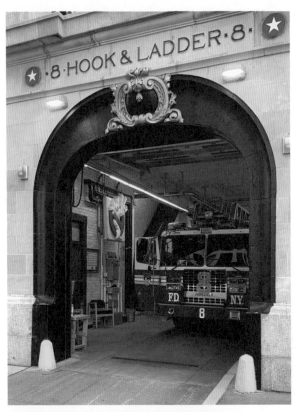

커다란 아치 한가운데 멋진 금박 장식이 눈길을 사로잡는다.

매년 3월 17일에 열리는 성 패트릭 데이 퍼레이드에는 뉴욕의 소방관들도 참여한다.

거리의 예술가들

회랑도 발코니도 멋진 무대

거리 공연은 우리에게도 친숙하다. 보통은 도심의 광장 같은 곳에서 열리는 노래나 악기 연주의 '버스킹(Busking)'을 떠올리기 쉽다. 하지만 실제로는 음악 이외에도 춤, 마임, 코미디, 마술 등 종류가 매우 다양하다.

　거리 공연의 역사는 연극의 역사만큼이나 길다. 문자가 발달하기 전에는 공연이 이야기나 메시지를 전하는 수단이기도 했다. 날씨가 좋으면 언제 어디서든 할 수 있고, 큰 비용이 들지 않는다는 점도 오래 지속할 수 있었던 이유다. 거리 공연은 시작과 끝의 구분, 무대와 객석의 경계가 모호하다. 관객 입장에서는 재미있어 보이면 발걸음을 멈추고 보다가 아무 때나 편하게 자리를 뜰 수 있다. 무대가 야외다 보니 날씨와 소음의 영향을 받고, 약간의 혼돈과 무질서가 공존하지만, 충분히 이해할 수 있다.

　거리에서 행해지는 공연으로 유명한 도시들이 꽤 있다.

(위) 공연자가 자동차로 도로 바닥을 굴러가다가 순식간에 로봇으로 변신한다. (아래) 즉석에서 시를 지어 빈티지 타자기로 인쇄해 준다.

목재를 들고 사다리를 타면서 집 짓는 흉내를 내는 건축적 마임도 특이하고 재미있다.

부에노스아이레스의 탱고나 더블린의 음악 연주, '국제 페스티벌'로 유명한 에든버러의 연기 퍼포먼스 등이 대표적이다. 뉴올리언스(New Orleans) 역시 그렇다. 미국에서도 매우 독특한 문화를 발전시킨 남부 도시로 재즈의 본고장이자 흑인 교회의 가스펠이 완성된 곳이다. 그야말로 음악으로 마음을 여는 도시다. 160여 개가 넘는 클럽이 있어 일 년 내내 노래와 춤, 음악이 끊이지 않는다. '뉴올리언스 사람들에게 가장 중요한 다섯 가지는 재즈, 사랑, 음식, 와인, 섹스'라는 말이 있다. 프랑스와 스페인 식민지 역사에서 시작한 '케이준(Cajun)'

음식과 재즈의 인기로 워낙 방문객이 많은 것은 물론, 일 년 내내 온화한 날씨 덕분에 노천 문화가 일찌감치 발달했다.

이곳에서는 온갖 창의성이 돋보이는 거리 공연을 선보인다. 공연자는 SF 영화 〈트랜스포머〉의 캐릭터 범블비처럼 자동차로 도로 바닥을 굴러가다가 순식간에 로봇으로 변신한다. 목재를 들고 사다리를 타면서 집 짓는 흉내를 내는 건축적 마임도 특이하고 재미있다. 즉석에서 시를 지어 빈티지 타자기로 인쇄해 주는 문학가도 장르의 다양성을 넓힌다. 원하는 주제를 건네주고 30분 후쯤 다시 찾아오면 시가 완성되어 있다. 값은 만족한 만큼 지불하면 된다.

거리 공연은 말 그대로 '거리'에 의존하기 때문에 그 배경이 예뻐야 유리하다. 그런 의미에서 뉴올리언스와 같은 도시는 좋은 조건을 갖추었다. 군데군데 회랑과 중정이 있고 발코니가 달린 유럽식 건물이 연속된 길거리는 최적의 무대로 변모한다. 다양한 형태의 공연을 통해 관객은 공연자를 지켜보고 공연자는 관객과 소통한다. 거리가 극장이 되는 건 아주 근사한 일이다.

구두닦이와 슈샤인

잠시 시선이 머무는 여유

"구두를 보면 남자를 안다"라는 영국 속담처럼, 슈샤인(Shoe Shine)은 신사들의 오랜 습관으로 여겨져 왔다. 그 장소도 오래된 카페 앞이나 고급 호텔, 공연장 내부 등에 위치한 경우가 많았다. 20세기 초에는 반짝이는 구두를 신고 단정한 외모로 카페나 호텔에서 커피를 마시는 것이 하나의 문화로 여겨졌다. 심지어 1952년 박단마의 노래 〈슈샤인보이〉에는 "피난통에 허덕거려도… 구두를 닦으세요"라는 가사가 있을 정도였다.

슈샤인은 고등 교육이나 전문 기술 없이도 어느 정도의 숙련으로 배울 수 있다. 언어의 장벽이 있어도 일이 가능하다. 그래서 세계적으로 가난한 사람들이 택했던 직업이기도 하다. 구두약, 구둣솔, 수선 용품과 헝겊 등이 필요한 위치에 진열된 풍경 역시 글로벌하다. 차이점은 공간의 스타일이다. 영국의 슈샤인 공간은 신사의 나라답다. 부르고뉴 와

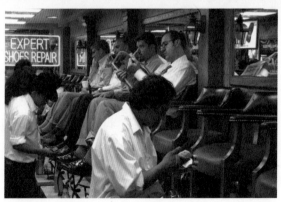

펜 스테이션의 슈샤인 공간.
모든 사람이 바쁘게 움직이는 도심에서 잠시 멈추는 공간에는 여유가 존재한다.

인색의 손님용 '윙 체어(Wing Chair)'와 고급 레스토랑 웨이터처럼 에이프런을 두른 멋진 슈샤인 보이들의 모습이 지나가던 행인의 착석을 유도한다. 공항이나 기차역은 보편적인 장소다. 남는 시간을 때울 때도 이용하지만, 예전에는 들뜬 마음으로 여행을 떠나기 전 일부러 시간을 내서 구두를 닦는 것이 하나의 의식과 같은 행위였다. 뉴욕의 기차역 펜 스테이션(Penn Station)의 출근 시간, 10개가 넘는 의자에 손님들이 슈샤인을 위해 앉아 있는 모습은 바쁜 도시를 투영하는 풍경 중 하나다. 여기에 앉아 구두를 닦고 있으면 살짝 남성들의 헤어 살롱 같은 분위기로 젖어 든다. 언제 어디서건, 구두를 닦는 순간만큼은 누구나 신사다.

우리에게 '구두닦이'라는 용어로 더 익숙한 슈샤인의 시작은 19세기경이다. 1838년 파리 길거리의 슈샤인 보이를 촬영한 흑백사진이 남아 있는 가장 오래된 기록이다. 과거에는 꿀이나 샴페인 등의 재료를 이용하여 구두에 광택을 내기도 했다. 구두약이 보편화된 20세기부터 슈샤인은 대중화되어, 그 제목을 딴 영화나 뮤지컬도 여러 편 제작되었다.

해방 후 도심에 등장하기 시작했던 우리나라의 슈샤인 공간은 언제부턴가 균일한 박스로 통일되었다. 결과는 가뜩이나 건조한 도시에 그저 또 하나의 짙은 색 네모 상자가 첨가된 지루함이다. 손님도 고개 숙이고 들어가서 쪼그리고 앉

아야 한다. 당시에는 도시 미관 정책으로 이해가 되었지만, 벌써 몇십 년이 지났다. 지금은 빈티지 감성처럼 새로운 차원의 도시 환경과 디자인이 필요하다. 요즈음은 구두가 먼지만 털면 깨끗해지는 소재로 제작되고 또 운동화가 유행해 슈샤인은 더욱 위축되고 있다. 하지만 한두 켤레의 정장 구두를 아끼기 위해서, 또 멋을 위해 구두에 묻은 먼지를 털고 깨끗하게 닦아 광택을 내는 일은 나쁠 것이 없다.

모든 사람이 바쁘게 걸어가는 도심의 길에서 누군가가 잠시 멈추는 장면은 여유를 준다. 다양한 디자인의 푸드 트럭처럼, 이제 슈샤인 공간도 신사의 문화를 포용하는 창의적인 형태로 변모할 필요가 있다. 디트로이트의 엘리샤 스미스(Elisha Smith)는 코로나 기간 중 푸드 트럭이 아닌 슈샤인 트럭을 고안해 가까운 지역을 돌아다니면서 서비스하는 벤처를 시작했다. 세상의 첫 슈샤인 트럭이다. 근래 우리나라에서 이발소가 빈티지 인테리어로 업그레이드되었듯이 구두 닦는 장소에도 다양한 변화가 필요해 보인다.

사라지는 의자

개방감이 돋보이는 디자인

'모던'이라는 용어는 우리에게 친숙하다. 원래 시대적 구분을 뜻하지만, 문학과 예술의 형식, 패션과 인테리어의 스타일을 정의할 때도 자주 사용된다. 역사적으로 수많은 양식이 존재했지만 크게 '클래식'과 '모던'으로 나눌 수 있을 만큼 모던의 스펙트럼은 광범위하다. 20세기 초를 기점으로 시작된 모던 디자인은 몇 가지 특징을 지닌다. 불필요한 장식의 배제, 단순성, 기능성, 통일성, 그리고 공간감이다. 그중 공간감 또는 개방감은 건축과 인테리어 디자인에서 늘 숙명의 과제처럼 여겨져 왔다.

공간에서 가구를 이용하여 개방감을 얻는 방법은 다양하다. 다용도 가구나 쌓을 수 있는 의자를 사용하여 공간의 활용도를 높이거나, 시각적 복잡함을 주는 네 다리 의자 대신 다리 수가 적은 의자를 배치하는 경우도 있다.

이런 개방감을 다소 시적인 방법으로 성취한 작품이 있

다. 1950년대 초반 해리 베르토이아(Harry Bertoia)가 만든 의자다. 철사를 구부리고 용접해서 만든 이 의자는 누벨 이마주(Nouvelle Image)의 대표작 〈책 읽어주는 여자〉나 테리 길리엄 감독의 〈브라질〉을 비롯한 많은 영화의 배경으로 등장했다. 현대적인 인테리어뿐 아니라 야외 공간에도 잘 어울려 공원에도 단골로 배치된다. 얼핏 보면 격자로 엮인 철망의 형태가 복잡해 보일 수 있으나, 실제로는 그 사이가 비어 있기 때문에 충분한 개방감을 제공한다.

그런데 그게 다가 아니다. 여러 색으로 칠해진 이 의자는 그 배경에 따라서 의자가 사라지는 마술을 선보인다. 한겨울, 뉴욕 팰리 공원(Paley Park)의 흰색 의자는 하얗게 내리는 함박눈 속으로 자취를 감춘다. 반면 여름날 그린 에이커 공원(Green Acre Park)에 놓인 녹색 의자는 풀, 나무와 같은 초록색 자연 속으로 사라진다. 사람이 앉으면 그제야 모습을 드러낸다. 특수 무대 장치도 아니고 마술 공연도 아닌데 사람이 일어나면 사라졌다 착석하면 등장하는 의자의 존재가 경이롭다. 눈앞에서 사라지게 만드는 것처럼 확실하게 개방감을 성취할 수 있는 디자인은 없다.

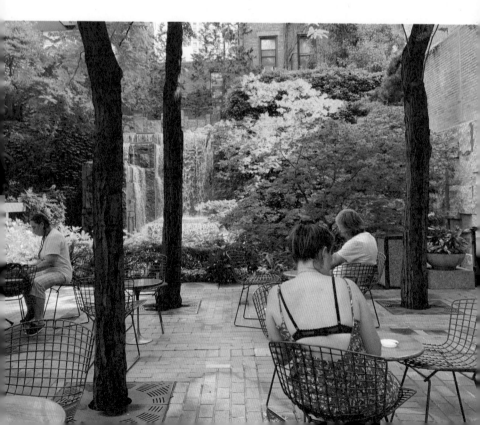

(왼쪽) 뉴욕 그린 에이커 공원에 놓인 녹색 의자는 풀, 나무와 같은 초록색 자연 속으로
사라진다. 사람이 없으면 그제야 모습을 드러낸다.
(오른쪽 위) 시카고 도심에 설치된 해리 베르토이아의 철제 조각 작품. 눈앞에서 사라지게
만드는 것처럼 확실한 개방감을 성취할 수 있는 디자인은 없다. (오른쪽 아래) 뉴욕 팰리 공원의
흰색 의자는 하얗게 내리는 함박눈 속으로 자취를 감춘다.

실루엣

삶의 순간을 기록하는 리얼 스토리

사진 기술이 발명되기 전부터 이미지를 흑백으로 투영하는 방법이 존재했다. 바로 인물이나 동물, 사물을 윤곽으로만 그리고 검게 칠하는 '실루엣'이다. 고대 그리스의 화병 표면에도 새겨져 있을 만큼 역사가 길다. 명칭은 18세기 프랑스의 재무장관이었던 에티엔 드 실루엣(Étienne de Silhouette)의 경제 정책이 싸고 간편한 실루엣 기법과 유사하다고 해서 붙여졌다.

19세기 영국과 프랑스를 중심으로 본격적으로 대중화되기 시작한 실루엣은 처음에는 살롱에서 귀족들이 주로 하던 놀이로 유행하다가 곧 서민들에게도 퍼져 나갔다. 가족이나 자신이 소중하게 생각하는 인물의 상(象)을 기록하는 데 유용했다. 그저 윤곽을 따라 종이를 오리고 검은색으로 칠하면 되었기에, 귀족들의 전유물이었던 초상화에 비해 훨씬 싸고 간편했던 것이다. 작자 미상으로 그려진 영국 소설가 제인 오스틴(Jane Austen)의 옆모습이나, 중절모에 지팡이를 들고 서 있

뉴올리언즈 시내 벽면의 실루엣.
문자를 모르는 사람도 쉽게 이해할 수 있는 것이 그림의 미덕이다.

는 찰리 채플린의 형상은 오늘날까지도 잘 알려진 친숙한 실루엣이다.

원하는 이미지를 쉽고 정확하게 기록할 수 있는 사진기의 등장으로 실루엣은 대부분 사라졌다. 하지만 지금도 다양한 곳에서 틈틈이 응용되고 있다. 실루엣은 상세하게 그려진 그림이나 사진보다 강렬한 인상을 주기도 한다. 대표적인 경우는 영화 속의 조명 방식이다. 광원을 피조물 뒤에 배치하여 빛을 강하게 투영함으로써 신비로움이나 미스터리, 불확실성을 나타낸다. 커다란 태양을 배경으로 말을 타고 달리는 〈조로〉의 주인공이나 〈이티〉에서 달빛을 배경으로 자전거를 타고 날아가는 소년의 모습은 실루엣 기법으로 연출된 유명한 장면들이다.

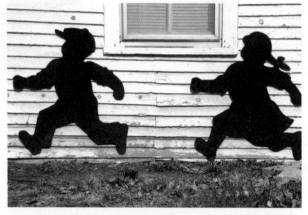

미국 오하이오 주의 한적한 시골집 벽면. 사람이나 동물의 실루엣을 붙여 삶의 순간을 기록하고 있다.

또 다르게 사용되는 정겨운 예들이 있다. 유럽이나 미국의 작은 마을에서 종종 보이는데, 한적한 시골집 벽면에 사람이나 동물의 실루엣을 붙여 놓은 풍경이다. 화초에 물을 주는 긴 머리 소녀, 악기를 연주하는 청년, 뛰노는 아이들, 사색하는 중년 남성 등 다양한 모습이 붙어 있다. 사진기조차 별로 사용하지 않는 시골 농부들이 그저 나무 합판을 잘라 검은색 페인트를 칠하고 외벽에 붙여 평소에 경험하고 기억했던 삶의 순간을 기록하는 것이다. 이 간단한 설치에 삶의 은유와 스토리가 담겨 있다. 문자를 모르는 사람도 쉽게 이해할 수 있는 것이 그림의 미덕(美德)이다. 실루엣은 정직한 사실의 세계다. 우리의 모습이나 동작이 한순간의 정지된 실루엣으로 기록되면 어떤 이미지로 표현될지 궁금하다.

낭만을 자극하는 가로등

도시의 아름다움도 추억도 밝혀 주다

가로등(街路燈)의 역사는 길다. 안전을 위한 목적으로 고대 그리스와 로마 시대부터 설치되었다. 석유나 가스를 사용하던 과거에는 매일 누군가가 등을 켜고 꺼야 했다. 이후 불을 밝히기 위한 원료는 전기로 진화했다. 현재는 도시마다 규모에 따라 몇십에서 몇십만 개, 전 지구상에 총 3억여 개의 가로등이 설치되어 있다.

가로등은 낮에도 하나의 구조물로 존재한다. 그래서 도시 미관을 위한 형태를 생각하지 않을 수 없다. 모든 가로등을 다르게 만들 수는 없지만 몇몇 마을 정도는 디자인을 차별화할 만하다. 미국 펜실베이니아 주의 경우, 초콜릿 월드로 유명한 허쉬(Hershey) 마을이나 지포(Zippo) 라이터 본사가 있는 브레드포드(Bradford) 마을의 가로등은 지역 산업을 대표하는 상품 모양을 따서 만들었다. 동양적 모티프로 디자인된 샌프란시스코 차이나타운의 가로등도 유명하다. 잘 디자인

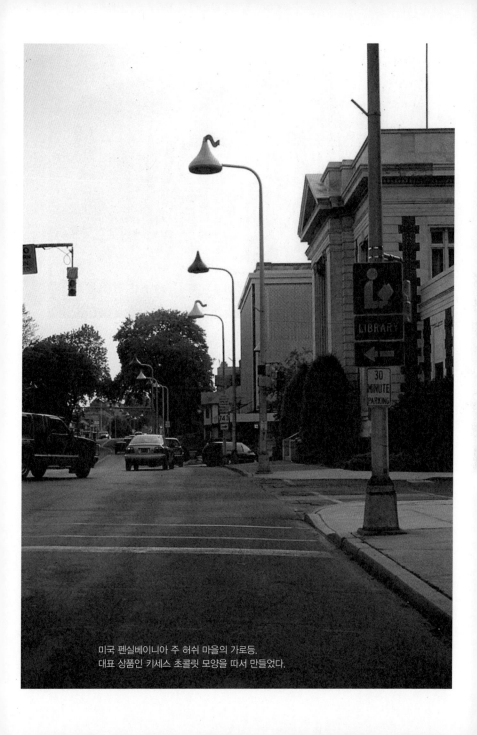

미국 펜실베이니아 주 허쉬 마을의 가로등.
대표 상품인 키세스 초콜릿 모양을 따서 만들었다.

(위) 뉴욕 첼시 마켓 입구. 필라델피아의 오래된 도로에서 수집한 가로등을 이용한
조명이 설치돼 있다. 가로등은 앤티크나 예술 작품의 소재로 재활용되기도 한다.
(아래) 지포 라이터 본사가 있는 미국 펜실베이니아 주 브레드포드 마을 가로등.

된 가로등은 앤티크나 예술 작품의 소재로 재활용 되기도 한
다. 뉴욕의 첼시 마켓 입구에는 필라델피아의 오래된 도로에
서 수집한 가로등을 이용한 조명이 설치되어 있다. 로스앤젤
레스미술관(LACMA)에 설치된 크리스 버든(Chris Burden)의 〈도
시의 빛(Urban Light)〉은 1920~30년대의 빈티지 주물 가로등
202개를 배열한 작품으로 오랜 기간 관람객의 인기를 얻고
있다.

빛과 공학, 그리고 예술의 조합인 가로등은 교통 시설이
다. 하지만 우리는 낭만적인 이미지로 인식한다. 가로등은 많
은 작가와 시인의 영혼을 자극해 소설과 시, 음악이 이를 소
재로 탄생했다. 작품들 속에는 일반인이 보고 느끼는 것과는
또 다른 감각과 문학적 상상력이 젖어 들어 있다. 클래식 영
화 〈가스등〉이나 찰리 채플린의 〈시티 라이트〉에서 골목길
을 비추던 가로등, 〈사랑은 비를 타고〉에서 가로등에 매달려
빙글빙글 돌며 빗속에서 춤추던 진 켈리의 모습은 여전히 명
장면으로 기억되고 있다.

가로등은 거리의 분위기와 도시의 아름다움을 밝혀 준
다. 도시가 선명하게 보이는 낮과 다르게 밤에는 희미하게 반
짝이는 이미지로 비춰 준다. 그래서 거리와 건물이 아름답지
않으면 가로등 빛도 아름답지 않다. 가로등은 도시의 또 다른
이미지를 투영하며 우리의 추억도 밝힌다.

모양의 힘

이미지가 각인되는 가장 효과적인 방법

모양은 물체나 공간의 경계가 만드는 생김새다. 삼각형이나 사각형, 동그라미와 같이 기본적인 도형을 바탕으로 여러 응용된 형태가 창조된다. 모양은 언어나 문화의 장벽을 넘어서 소통할 수 있는 수단이기도 하다. 주변에 독특한 모양으로 기억되는 대상들이 적지 않다. 나이키나 애플, 맥도날드와 같은 유명 기업의 로고들도 있지만, 그보다는 제품이나 건축물의 이미지가 훨씬 강렬하다. 윤곽을 따라 흐르는 시선이 3차원적 볼륨을 느끼고 그 안에 있는 내용물과의 관계를 상상하게 되기 때문이다.

대표적인 제품 중 하나가 코카콜라 병이다. 주름치마를 입은 여인의 몸매를 상상하여 만들었다고 알려져 있다. 양적으로는 커 보이고, 손에 잡았을 때 형용하기 어려운 묘한 느낌을 주는 디자인이 독특하다. 2021년 연말, 뉴욕의 타임스 스퀘어(Times Square)에 자리 잡은 코카콜라 전광판은 병 모양

(위) 뉴욕 타임스 스퀘어 코카콜라 전광판의 병 모양을 응용한 애니메이션.
(아래) 이탈리아의 베스파 스쿠터. 곡선이 강조되고 모서리가 둥글둥글해 친근한
이미지를 준다.

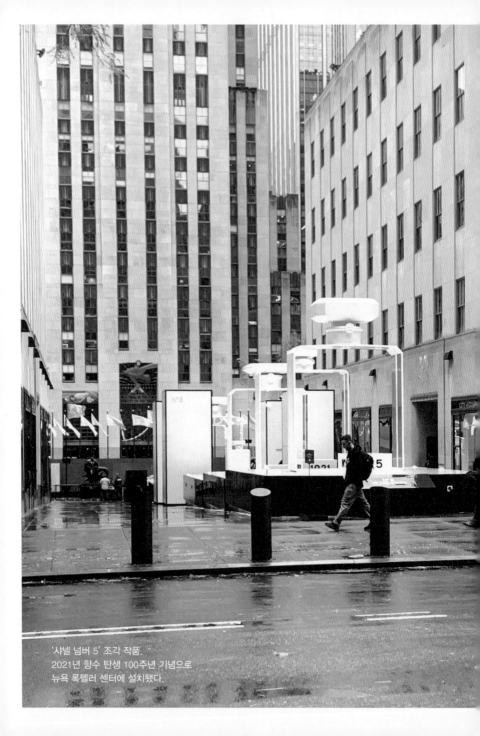

'샤넬 넘버 5' 조각 작품.
2021년 향수 탄생 100주년 기념으로
뉴욕 록펠러 센터에 설치됐다.

을 응용한 애니메이션을 선보였다. 오렌지색 손잡이로 알려진 피스카스(Fiskars) 가위나 이탈리아의 베스파(Vespa) 스쿠터, 지포 라이터 역시 그 특유의 모양으로 인식된 제품들이다. 우연히도 이 모양들은 곡선이 강조되거나 모서리가 둥글다는 공통점이 있다. 친근하고 부드러운 이미지다.

"내가 잠잘 때 몸에 걸치는 것은 몇 방울의 '샤넬 넘버 5'뿐이다"라는 마릴린 먼로의 말로 유명해진 불후의 명품. "향기가 없는 여인에겐 미래가 없다", "입맞춤 받기를 원하는 곳에 향수를 뿌려라"라는 말을 인용하기 좋아했던 코코 샤넬의 분신과도 같았던 제품이 '넘버 5(No.5)'다. 1921년 러시아 출신 조향사 에르네티스가 다섯 번째 실험작으로 선보여 붙은 이름이다. 이 크리스탈 병은 모서리가 기하학적으로 잘려 있어 아방가르드(Avante-garde)적인 형태로 유명하다. 1959년부터 뉴욕 현대미술관(MoMA)에 영구 소장되었고, 앤디 워홀의 실크 스크린 작품의 소재가 되기도 하였다. 2021년, 향수 탄생 100주년을 기념하여 뉴욕의 록펠러 센터에 설치된 조각은 병 외관의 윤곽만을 본따 만들었다. 그럼에도 사람들이 인지하는 것, 이것이 모양의 힘이다.

어떤 물체에 시각적인 정체성을 부여하는 건 쉽지 않다. 색은 선택과 조합이지만 모양은 창조다. 한번 만들면 바꾸기도 어렵다. 모든 제품의 모양이 다 이렇게 인식되어 호사를

누리는 것도 아니다. 그래서 제품이든, 건축이든, 그래픽이든, 모양은 이미지에 결정적인 영향을 미친다. 변하지 않는 모양 그대로 오랜 기간 사람들에게 인지되는 지속성 또한 중요하다. 모양의 힘을 간과해서는 안 된다. 흉측한 모양, 못생긴 형태를 보는 것은 괴롭다. '미(美)'는 인간이 추구하는 중요한 가치 중 하나다.

노란색의 메시지
기쁨과 희망을 심어 주다

뉴욕에 '도미니크 안셀(Dominique Ansel)'이 차린 베이커리가 있다. 그는 '크로넛(크루아상과 도넛의 결합)'을 탄생시킨 장본인이다. 크로넛은 우리나라의 유명 베이커리를 포함한 수많은 빵집에서 짝퉁을 만든 전설의 제품이다. 한 사람당 두 개밖에 팔지 않는 이 빵을 사려고 뉴요커들은 새벽부터 몇 시간씩 상점 앞에서 기다린다. 대신 줄을 서 주는 아르바이트까지 생겼다. 안셀의 별명은 '미식의 반 고흐'다. 노란색을 많이 썼던 고흐처럼 소호에 위치한 그의 매장 상표도 노란색이기 때문이다.

요즘 유행하는 디지털 프로젝션 전시에 가장 먼저 선택된 화가가 반 고흐다. 구스타프 클림트가 그 뒤를 잇고 있다. 〈해바라기〉, 〈밤의 카페 테라스〉 등 생동감 넘치는 노란색을 자주 사용했던 고흐와 〈키스〉 같은 작품에서 삶의 화려한 순간을 담고자 황금색을 대거 도입했던 구스타프 클림트. 이 두 화가가 우선 선택된 이유는 노란색과 연관이 있다.

스코틀랜드 세인트 앤드루스(St Andrews) 시내의
노란색 주택 현관문.

밀라노의 무료 자전거. 노란색은 일반적으로 기쁨이나 희망을 상징한다.

노란색은 일반적으로 기쁨이나 희망을 상징한다. 이런 상징성으로 밀라노나 포틀랜드는 시의 무료 자전거 색상을 노랑으로 선택했다. 영화 〈오즈의 마법사〉에서 처음부터 끝까지 은유로 작용하는 노란색 벽돌 길은 주인공에게 희망을 안내한다. 마리솔(Marisol)의 연기와 노래에 전 세계인이 감탄했던 〈길은 멀어도 마음만은〉에서의 노란색 마차, 〈안개 속의 풍경〉에 등장하는 노란 기둥이나 철도 승무원의 노란 의상 역시 소망의 표현이다. 독일의 음반 회사 '그라모폰(Grammophon)'이나 미국의 필름 회사 '코닥(Kodak)'의 노란색도 유명하다. 눈에 잘 띄는 선명성으로 뉴욕의 택시나 리스본의 명물 '28번 전차'의 색으로도 선택되었다.

포르투갈 리스본의 명물 '28번 전차'.

뉴욕의 택시 옐로 캡(Yellow Cab). 선명한 노란색으로 칠해져 있다.

노란색은 스펙트럼도 꽤 넓다. 레몬이나 오렌지 등의 감귤류인 시트러스(Citrus), 꽃술에서 추출하는 향신료 사프란(Saffran), 달걀 노른자로 비유된 써니 사이드(Sunny Side), 황금빛 수확을 뜻하는 골든 하비스트(Golden Harvest) 등은 디자인 영역에서 자주 사용되는 표현들이다. 신비롭고 새로운 출발을 상징하는 노란색의 이미지는 희망의 마음가짐이다.

뉴욕 소호의 도미니크 안셀. '미식의 반 고흐'라는 별명처럼 그의 매장 상표는 노란색이다.

나파 밸리의 돈키호테

훈데르트바서가 만든 곡선의 향연

새벽의 짙은 안개, 끝없이 펼쳐진 포도밭과 기분 좋게 부는 바닷바람은 캘리포니아 나파 밸리(Napa Valley)의 유혹이다. 수백 곳의 와이너리가 위치한, 천국의 날씨와 가장 가깝다는 지역이다. 나파 밸리의 스택스 립(Stag's Leap)은 삼면으로 둘러싸인 낮은 계곡을 감는 바람 덕에 포도의 풍미가 독특한 지역이다. 이곳에는 작은 와이너리가 하나 숨어 있다. 소설『돈키호테』에서 이름을 따온 '키호테(Quixote)'다. 나파의 주도로인 실버라도 트레일(Silverado Trail)에서는 다소 떨어져 마치 깊은 산사(山寺)를 찾아가는 느낌이 든다. 와인메이커 칼 두마니가 오래전부터 예술과 결합된 브랜드를 구상해서 만든 소규모 양조장이다. 아주 적은 양의 프티 시라와 카버네 소비뇽 품종만 재배한다. 브랜드도 '키호테'와 '판자(Panza)'뿐이다.《푸드 앤 와인》잡지를 포함한 많은 매체의 상을 받은 키호테 와인은 짙은 자줏빛을 띠고, 복잡한 맛에 여러 층의 구성을 갖추

고 있다.

와이너리는 오스트리아의 국민 화가이자 건축가인 프리
덴슈라이히 훈데르트바서(Friedensreich Hundertwasser)가 설계했
다. 마치 동화 『헨젤과 그레텔』에 나오는 과자와 초콜릿으로
만든 집을 연상시킨다. 건물에 수직이나 수평의 선은 하나도
없고, 다양한 색의 세라믹 타일이 외부를 장식한다. 이 타일
들은 품질 관리를 위해 오스트리아에서 직접 주문 제작해 왔
다. 영국의 시골 마을에서 구한 조명 기구 또한 운치를 더한
다. 옥상은 풀과 잔디로 덮인 그린 루프다. 철학가이자 환경
운동가답게 훈데르트바서는 친환경 디자인에 관한 구상을 일
찍부터 실현했다. 옥상 한편에 양파 모양의 황금색 돔이 보인
다. 이 돔은 풍수적으로 사람에게 좋은 에너지를 준다는 믿음
을 담고 있다.

나파는 와인 외에도 다양한 문화로 방문객을 초대한다.
다른 취미처럼 와인도 상당 부분 지식의 정도와 즐기는 수준
이 비례한다. 와인과 음식을 곁들인 휴가에 예술 감상은 빠질
수 없는 지적 감초다. 한 해 농사 결실을 맺는 흥분은 오랜
노력 끝에 만들어지는 예술 작품에 대한 기대와 같다.

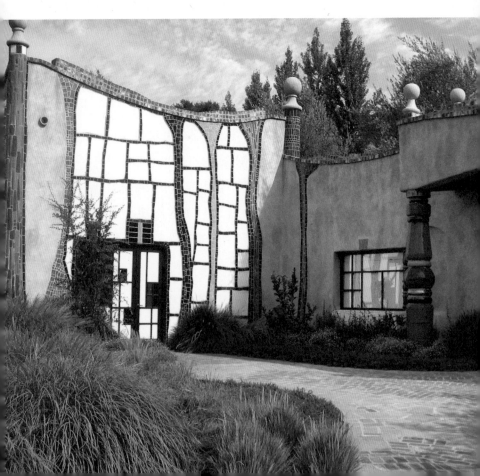

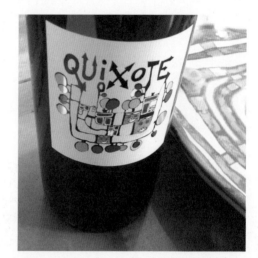

키호테 와인 라벨과 접시. 17번의 인쇄 공정을 거쳐서
완성되는 라벨의 그래픽은 그 자체로 하나의 예술 작품이다.

키호테 와이너리 입구.
동화에 나오는 과자와 초콜릿으로 만들어진 집을 연상시킨다.

우리 마음은 우산과 같다.
펼쳤을 때 가장 쓸모가 있다.

― 발터 그로피우스

떠난 자의 마을

삶과 죽음이 바로 이웃하는 곳

유럽이나 아메리카 대륙의 나라들에서는 묘지를 공원처럼 꾸미는 경우가 흔하다. 너른 녹지에 나무와 꽃, 연못과 벤치 등의 요소가 잘 어울리게 만든다. 납량 특집 드라마에서 소복입고 피 흘리는 처녀 귀신이 등장하는 공동묘지에 익숙한 우리에게는 다소 이례적인 모습이다.

남아메리카에 도착한 스페인 정복자들은 나름의 규칙을 갖고 도시를 건설했다. 가톨릭 문화를 바탕으로 중심부에 성당을 세우고, 그 앞에 광장을 조성하고, 주변에 행정 시설과 법원을 지었다. 그리고 멀지 않은 곳에 묘지 공간을 구획했다. 삶과 죽음을 하나의 공간에 어우러지게 해석해서 도시 계획에 적용한 것이다.

아르헨티나의 부에노스아이레스에는 유명한 '레콜레타(Recoleta)' 묘지가 있다. 1822년 시 차원에서 최초의 공동묘지로 계획되고 공표됐으니 올해로 딱 200주년이다. 당시 부유

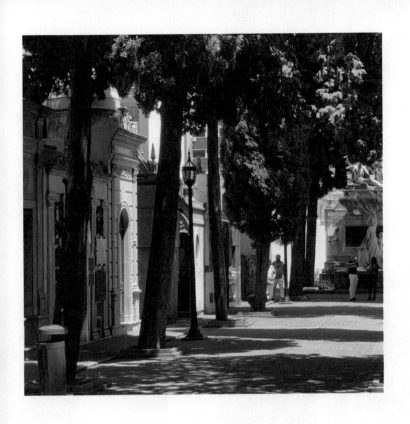

산 자와 떠난 자가 공존하는 레콜레타 묘지.
이곳에서 삶과 죽음은 언제나 함께한다. '세계에서 가장 아름다운 묘지'라고 불릴
만하다.

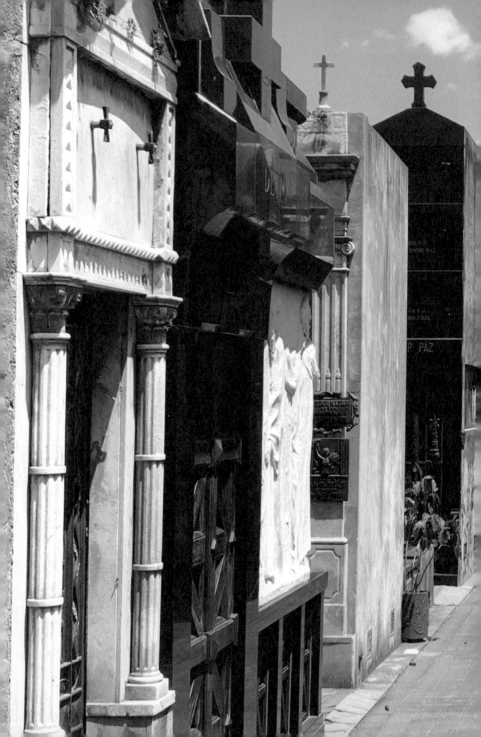

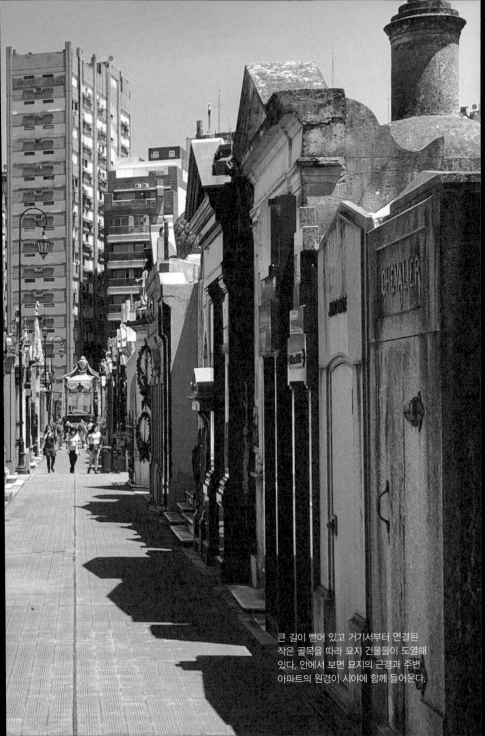

큰 길이 뻗어 있고 거기서부터 연결된
작은 골목을 따라 묘지 건물들이 도열해
있다. 안에서 보면 묘지의 근경과 주변
아파트의 원경이 시야에 함께 들어온다.

했던 아르헨티나는 '작은 파리'를 표방하며 프로젝트의 설계를 프랑스의 토목공학자 프로스페로 캐틀린(Prospero Catelin)에게 맡겼다. 그렇게 BBC, CNN 등에서 '세계에서 가장 아름다운 묘지'라고 언급된 명소가 탄생했다. 비석이 줄지어 늘어선 파리의 페르 라셰즈(Père Lachaise) 묘지보다 훨씬 건축적이고 아름답다는 평을 받는다. 유럽의 채석장에서 싣고 온 돌로 만든 석관들은 르네상스, 바로크, 신고전주의, 아르누보, 아르데코를 망라하는 다채로운 건축 양식을 선보인다. 문화재로 지정된 건축물만 무려 94개다. 약 만 7천 평의 묘원에는 시인, 군인, 기업인, 물리학자, 역대 대통령, 그리고 에바 페론이 묻혀 있다.

"옛날 옛적 어느 마을에…"로 시작하는 어린 시절 동화 속 마을을 상상해 보자. 입구에서 멀지 않은 곳에 중심 광장이 보이고, 길거리가 뻗어 나간다. 이어서 도서관, 마을 회관, 우체국, 상점, 은행이 자리하고 외곽으로는 집들이 배치돼 있다. 레콜레타는 거의 정확하게 이런 공간 구성을 따른다. 묘지 공원 입구에 들어서면 큰 길이 뻗어 있고 거기서부터 연결된 작은 골목을 따라 묘지 집들이 도열해 있다. 디자인도 모두 다르다. 큰 집, 작은 집, 정원이 있는 집, 루프탑이 있는 집…. 사이사이에 작은 녹지도 마련돼 있다. 흡사 우리가 사는 마을의 미니어처를 보는 듯하다.

유럽의 채석장에서 실어 온 돌로 짠 석관들은 다양한 건축 양식을 선보인다.

묘지를 마을처럼 꾸미는 이유는 간단하다. 떠난 자에게
도 익숙한 환경을 제공하기 위해서다. 자신이 살던 마을, 거
닐던 광장, 나무 아래 벤치 같은 기억을 재현한 것이다. 실제
로 걷다 보면 묘지의 근경과 주변 아파트의 원경이 시야에 함
께 들어온다. 남은 사람과 떠난 사람의 공존이다. 추모 공간
이 가까운 곳에 공원처럼 있으니 늘 찾아가고 그리워할 수 있
다. 죽음을 대하는 자세가 참 좋고 그윽하다.

　　새들이 날아다니다가 어미 새가 죽으면 그 시체를 어떻
게 할지 몰라 머리 뒤편에 얹고 계속 날았다. 그것이 쌓여 후
에 '기억'이 되었다. 그리스 신화에 나오는 이야기다.

황량한 사막의 프라다

상식을 뒤집은 작은 도시 마르파

텍사스 주 서남단, 멕시코 국경과 접한 사막에 인구 2천 명 남짓의 작은 도시 마르파(Marfa)가 있다. 미니멀리즘의 대가로 알려진 예술가 도널드 저드가 뉴욕을 떠나 여생을 보냈던 곳이다. 그가 옛 육군 기지에 설립한 '치나티(Chinati) 재단'이 유명한데, 지난해 방탄소년단의 리더 남준(RM)이 다녀가면서 세간의 관심을 끌었다. 사실 예술에 관심 있는 사람들에게 마르파는 이미 성지나 다름없다. 접근성이 좋지 않아 꼭 올 사람만 오는 것도 나름 매력이다. 도시마다 화려한 미술관을 자랑하며 관람객을 끌어들이는데 누가 이 촌구석에 오겠느냐는 질문에 대한 답은 오히려 질문으로 이어진다. 도시와 같다면, 여느 마을처럼 그저 모방하려 했다면 무슨 매력이 있을까?

마르파에는 유명한 장소 두 곳이 있다. 하나는 제임스 딘, 엘리자베스 테일러 주연의 영화 〈자이언트〉의 촬영 기

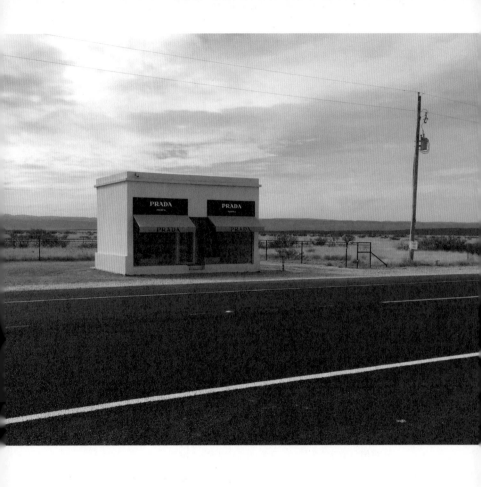

마르파의 프라다.
빈 사막과 명품 매장이라는 어울리지 않을 것 같은 요소가 팽팽한 긴장감을 자아낸다.

극장, 주유소, 카센터, 무도장, 이발소였던 공간들이 현재는 갤러리, 호텔, 서점, 카페로
다채롭게 저마다의 옷을 갈아입었다.

간에 배우들이 묵었던 파이사노(Paisano) 호텔이다. 마을 한가
운데에 시대극의 세트처럼 당시 분위기가 그대로 남아 있다.
그 시절 청춘스타 제임스 딘을 기억하는 팬들이 꼭 들르는 곳
이다. 다른 한 곳은 90번 국도에 있는 마르파의 프라다(Prada
Marfa)이다. 토지 예술이자 팝 건축의 성격을 띠는, 마이클 엘
름그린(Michael Elmgreen)과 드락셋(Ingar Dragset)의 2005년 작품
이다. 실제 프라다 매장의 크기와 형태인 이 건물은 황량한
사막과 명품 매장이라는 어울리지 않을 것 같은 요소가 팽팽
한 긴장감을 자아낸다. 명품 브랜드를 고요한 사막의 모래에
영구 주차한 모양새가 가히 압권이다. 미술평론가들은 '소비
지상주의에 대한 비판', '탈 맥락' 등의 키워드로 해석하지만,

그저 바라보는 것으로 흡족하다.

마르파의 또 다른 매력은 무표정한 시내 풍경이다. 무채색이나 연한 파스텔의 나지막한 건물들은 대부분 닫혀 있고 버려진 것처럼 보인다. 간판은 온데간데없고 옛 상호를 그대로 사용해 현재 업종과 맞지도 않는다. 창도 블라인드로 막혀 있다. 그저 관광 목적으로 방문해서 보통의 마을과 같은 모습을 기대했다면 "아무것도 없네…" 하며 돌아설 수도 있다. 하지만 안으로 들어가면 전혀 기대하지 못했던 장면이 등장한다. 예전에 극장, 주유소, 카센터, 무도장, 이발소였던 공간들이 현재는 갤러리, 호텔, 서점, 카페로 변신해 있다. 외부는 평범하지만 실내는 한껏 꾸미고 사는 텍사스 사람들의 라이프스타일과 많이 닮았다. 상식을 뒤집는 이런 마을의 배경은 예술 애호가들을 유혹할 수 있는 탄탄한 장치다. 그것이 마르파의 특별함이다.

파이사노 호텔. 제임스 딘, 엘리자베스 테일러 주연의 영화 〈자이언트〉 촬영 기간 동안 배우들이 묵었던 장소다.

빨래의 풍경

햇살 좋은 한낮의 자유를 만끽하다

봄을 실감할 수 있는 풍경 중에 빨래를 빼놓을 수 없다. 서울 같은 대도시에서는 흔치 않지만, 지금도 지방이나 세계 여러 도시의 주택 사이에는 빨래가 많이 걸린다. 특히 태양이 작열하는 도시들에서 더 보편적이다. 이탈리아의 나폴리는 좁은 골목에서 올려다보이는, 파란 하늘과 대비되는 총천연색 빨래의 풍경이 이채롭다. 마당도 없는, 협소한 공간에 사는 주민들이 건물 사이에 줄을 걸고 빨랫감을 너는 것이다. 널려 있는 빨래들은 마치 줄타기를 하는 것 같다. 건축이라는 고정되고 딱딱한 배경에 유기적으로 작용하는 흔들리는 장식이다.

　주부의 가사 해방을 내걸고 세상에 나온 세탁기와 건조기가 대량 보급되면서 손빨래는 많이 사라졌다. 한동안 가난한 집의 상징처럼 여겨졌다. 하지만 요즘 들어서는 환경 운동으로도 오히려 장려되고 있다. 영국의 영화감독 스티븐 레이

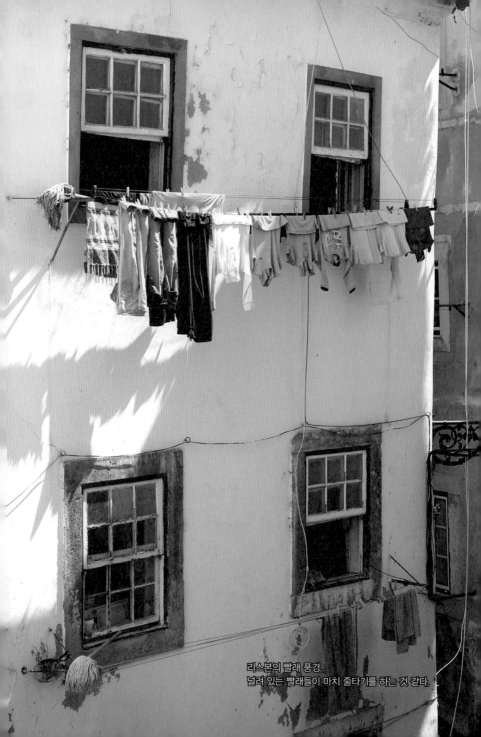

리스본의 빨래 풍경.
널려 있는 빨래들이 마치 줄타기를 하는 것 같다.

크(Steven Lake)는 자신의 다큐멘터리 〈자유를 위한 빨래 널기〉에서 빨랫줄을 이용한 햇볕 건조를 추천한다. 건조기는 전기를 많이 쓴다. 그리고 섬유질을 마모시킨다. 건조기를 사용하지 않고 빨래를 널면 해마다 6조 원가량을 절약할 수 있다. 자외선 소독은 덤이다. 그린테크(Green-Tech)다.

빨래를 보면 주인의 직업과 취향을 가늠할 수 있다. 탄생이나 성장, 출가, 이사 같은 집안 구성원의 변화와 집안의 역사도 이야기해 준다. 작고 알록달록한 양말이 걸리다가 어느 날 스타킹으로 바뀌고, 엊그제 걸렸던 조그만 아기 옷이 더는 보이지 않고 꽤 근사한 드레스가 보이기도 한다.

바람이 살랑살랑 부는 날 깨끗하게 빤 옷을 너는 기분은 상쾌하다. 빨랫줄과 빨래집게는 자유의 도구다. 좋은 햇살 아래 손으로 빨래를 거는 몇 분이야말로 나름 '힐링'의 순간이다. 말끔한 빨래에서 스치듯 풍겨 오는 냄새, 햇살에 투과돼 반짝이는 섬유의 결을 느끼는 것도 각별하다. 오랫동안 빨래를 걸다 보면 나름의 노하우와 미감이 생긴다. 무게의 균형을 잡거나 유사한 옷감의 빨래를 한쪽으로 모으는 건 기본이고, 크기와 색상별로 코디도 한다. 그렇게 나름의 패턴이 만들어진다. 빨래가 걸린 골목길의 풍경까지 배려한 손놀림이다. 그 예술적 감각을 발견하는 재미가 쏠쏠하다.

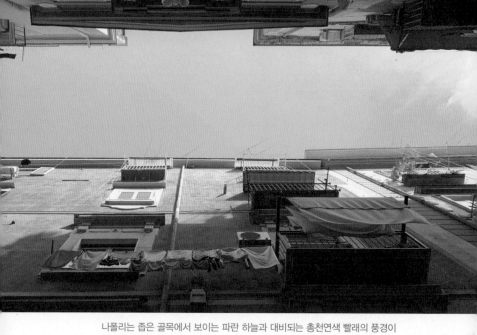

나폴리는 좁은 골목에서 보이는 파란 하늘과 대비되는 총천연색 빨래의 풍경이 유명하다.

대부분 옷의 무게는 몇백 그램에 지나지 않는다. 날아갈 것 같이 가벼운 무게다. 왕년에는 나름 브랜드를 달고 반짝이는 매대 위에 진열됐던 존재다. 패션 부티크에서 근사하게 전시됐던 예전 못지않게 지금 빨래로 널려 있는 기분도 나쁘지 않다. 건조기 안의 구겨진 공간보다는 햇볕과 봄바람을 맞으며 허공에서 흔들거리는 기분이 훨씬 좋다. 골목의 하늘을 수놓는 섬유의 오브제가 무척이나 아름답다.

우산 속 공간

우아하고 로맨틱한 오브제

우산은 자연 현상에 대항하는 작은 오브제다. 햇볕과 비를
막아 주며 손쉽게 아늑한 천장을 만들어 준다. 제주도 해녀
촌의 야외 포차나 남대문의 노점상도 우산 하나면 오롯이 독
립된 공간이 된다. 우산은 많은 화가의 작품 소재로도 활용
됐다. 프랑스 인상주의 화가 조르주 쇠라의 〈그랑드자트 섬
의 일요일 오후〉가 대표적이다. 공원에 머무는 여성들은 무
표정하지만, 우산으로 개성을 살려 자신을 표현하고 있다.
르네 마그리트의 그림 〈헤겔의 휴일〉은 펼쳐진 우산 위에 빗
방울 대신 유리잔 속의 물을 얹어 철학적 사유를 담고 있다.
우산은 영화 〈쉘부르의 우산〉의 배경 상점에서, 〈사랑은 비
를 타고〉에서 진 켈리의 길거리 탭댄스의 소품으로, 메리 포
핀스가 하강하며 등장하는 장면에서도 이야기의 흐름을 이
끌어 갔다. 태양의 서커스 공연 '퀴담(Quidam)'에서 우산을 쓴
신사는 이 작품의 간판 이미지다. 얼굴이 보이지 않는데도

프랑스 보르도 시내의 부슬비를 가두는 광장,
돌바닥에 부딪히는 빗방울과 안개, 반사되는 가로등 불빛 속에 우산을 쓴 사람들이
도시의 배경으로 스며든다.

강렬하게 존재감을 풍기는 것은 우산이 만든 보이지 않는 공간의 에너지다.

우산은 기능을 넘어 예술적 가치도 지닌다. 1991년 캘리포니아 초원에 설치한 크리스토(Christo)의 대형 우산 작품이 대표적이다. 근래에는 파리의 르 빌라주 르와얄(Le Village Royal) 쇼핑거리를 시작으로 세계 곳곳에서 우산 설치 예술이 유행하고 있다. '엄브렐라 스카이 프로젝트(Umbrella Sky Project)'라는 것도 그중 하나다. 좁은 골목길의 하늘을 총천연색 우산으로 장식한 이 작품은 2011년 포르투갈에서 '회색 도시에 색채를 주자'라는 소박한 슬로건으로 시작됐다. 그 결과 기하학적 패턴을 형성하는 우산의 물결로 뒤덮인 골목길 하늘과 그 아래 쾌적한 그늘을 선사했다. 그리고 도심의 한 거리를 갤러리로 만들었다. LED 조명을 이용한 야광 우산으로도 대체돼 밤에도 즐길 수 있도록 배려했다. 폭발적인 인기로 매년 정기적으로 설치됐고, 그때마다 마법처럼 사람들을 불러 모았다. 주변 상권도 회복되었다. 특히 인스타그램을 통해 화려한 배경으로 인기를 끌면서 세계의 다른 도시로 널리 뻗어 나갔다.

멋진 우산은 우아한 패션을 완성한다. 도시의 풍경과 분위기에 변주를 준다. 하늘에서 내리는 빗방울마저 로맨틱하다는 파리가 대표적인 예다. 부슬비를 가두는 광장, 돌바닥에 부딪히는 빗방울과 안개, 반사되는 가로등 불빛 속 우산

상하이 시내. 근래 세계 곳곳에 우산 설치 예술이 유행하고 있다.

을 쓴 사람들은 도시의 배경으로 스며든다. 일상에서 유일하
게 하늘과 소통하는 소품, 비 내리는 날 우리가 '물'의 존재를
인식할 때마다 언제나 우리 곁에는 우산이 있다.

숨은 레스토랑

컬트 여행자들의 버킷 리스트

우리에게는 익숙하지 않은 형태지만 세계적으로 '숨은(Hidden) 레스토랑'이 늘어나고 있다. '닫은(Closed) 레스토랑', '사적인(Private) 레스토랑'으로도 불리는데, 셰프의 집이나 손님이 요청한 별도의 공간에 예약제로 운영하는 형태다. 이전에도 레스토랑이나 외식 업체들의 출장 서비스는 있었지만, 그 성격이 조금 다르다. 숨은 레스토랑의 매력은 이색적인 공간을 경험하는 것이다. 브루클린의 하역장을 개조한 개인 아파트나 와이너리, 도심의 루프탑, 오래된 주택의 정원 등에서 저녁을 즐길 수 있다. 차로 한 시간 걸리는 교외의 비밀 장소도 있다. 편리성과는 거리가 멀다. 오히려 접근성의 한계 탓에 예약부터 쉽지 않다. 하지만 호기심과 기대감에 대한 보상은 충분하다. 열린 주방에서 손님 한 명 한 명과 눈을 마주치며 메뉴를 설명하는 셰프에게 조리 과정을 들으며 친밀한 대화가 오간다.

숨은 레스토랑의 장점은 제법 많다. 셰프의 입장에서는 임대료를 걱정할 필요가 없다. 인원과 시간, 메뉴를 미리 알고 있으므로 준비도 수월하고 식재료의 낭비도 덜하다. 기존 업소들과 경쟁할 필요도 없으니 더욱 좋다. 까다로운 손님은 사전에 차단할 수 있다. 요즈음 한국에서 유행하는 원테이블이나 카운터 좌석에서 셰프의 맞춤 메뉴를 제공하는 작은 레스토랑도 이런 이유와 무관하지 않다.

손님 입장에서도 장점이 많다. 상황에 따라서 아는 지인끼리 인원을 맞추어 통째로 대관 예약을 할 수 있고, 적은 수로 참석하면 다른 초대받은 사람들과 즐겁게 어울리면 된다. 메뉴를 고민할 필요도 없다. 주방부터 테이블까지 서비스가 매끄럽지 못해 음식이 식어 버리는 경우도 없다. 비싼 값을 받으면서도 틀에 박힌 서비스만 제공하는 기존 레스토랑에 대한 보상 심리도 있다.

여기서 핵심은 차별화된 나만의 공간 향유다. 범용적인 것과는 거리가 멀다. 한 마디로 비포용성이다. 이미 대도시의 유명 레스토랑들은 현지인보다 관광객들에게 점령된 지 오래다. 반면 여기서는 나만 아는 공간에 초대돼 특별한 대우를 받는다. 숨은 레스토랑들은 이미 컬트 여행자들의 버킷 리스트에 올라와 있다. 외식의 개념은 계속 확장, 진화하고 있다.

뉴욕의 루프탑 정원.
이색적인 공간에서 저녁을 즐길 수 있다.

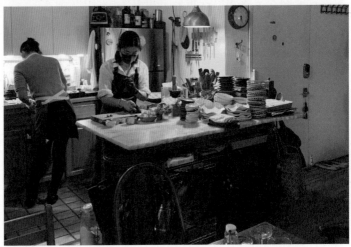

브루클린의 숨은 레스토랑. 열린 주방에서 셰프와 손님 간의 친밀한 대화가 오간다.

바에서는 목소리를 낮춰라

세상의 무게를 지탱해 주는 곳

바텐더는 바에서 일하면서 손님을 맞이하는 전문 직업인이
다. 어두운 조명 아래 정장 유니폼을 갖춰 입고 음료와 서비
스를 제공한다. 예전에는 그저 잔에 위스키를 따라 주는 정도
의 역할이었다. 그러나 얼음이 대중화되고, 칵테일이 개발되
면서 바를 위한 여러 도구도 탄생했다. 바의 혁명이었다. 비
싸지 않은 기본 술을 여러 재료와 혼합해 맛있게 마시는 법이
보편화된 것이다. 덩달아 19세기까지 각 도시에 손꼽아 셀
수 있을 정도로 적었던 바도 폭발적으로 늘어나게 됐다.

톰 크루즈 주연의 1988년 영화 〈칵테일〉은 바텐더의 화
려한 기술과 쇼를 보여주는 플레어(Flair, 솜씨가 뛰어난 사람)를
소개했다. 이 영화 이후 세계적으로 바가 더욱 유행처럼 번져
갔고, 바텐더의 담당 영역도 한층 늘어났다. 두 차례의 세계
대전으로 징집된 남성 바텐더를 대신해 등장한 여성 바텐더
들 또한 1970년대부터 급증하면서 오늘날에 이르렀다.

파리 해리스 바(Harry's Bar).
바텐더는 어떤 의미에서 작은 사회의 정신적 멘토다.

조 아라키(城 アラキ) 원작의 『바텐더』는 술을 소재로 만든 만화다. 바의 세계가 잘 묘사돼 있지만 실제로는 손님과 얽힌 이야기로 인생의 희로애락을 다룬다. 이 만화에서처럼 바텐더의 주요 역할은 무엇을 하는가가 아니라 무엇을 보는가다. 바텐더는 나의 공간으로 들어오는 손님을 맞이하면서 멋진 시간을 함께해야 한다. 어찌 보면 가장 친절한 방식으로 타인으로부터 수익을 얻어 내는 직업인지도 모른다. 또, 어떤 의미에서 바텐더는 작은 사회의 정신적 멘토다.

전통적으로 바의 디자인은 일직선 형태다. 고객이 바텐더, 또는 주류가 전시된 벽면을 바라보도록 배치돼 있다. 바에서 만지고 느껴지는 나무의 감촉은 편안함을 준다. 바가 두툼한 것은 세상의 무게를 지탱하기 위함이라고 한다. 그렇지만 바에서는 어깨나 몸을 기대지 않는 것이 예의다. 아무리 힘들더라도 참고 이겨 내야 하는 것이 인생이기 때문이다. 바는 사람들이 모이고 어울리는 장소니, 실로 많은 고객의 사연을 품고 있다. 하지만 이곳을 찾는 사람은 외롭다. 이 공간에는 에드워드 호퍼(Edward Hopper)의 그림처럼 방금 누구를 떠나보낸 것 같은 외로움이 느껴진다. '바에서는 목소리를 낮춰라'라는 표현이 있다. 누구와 이야기하더라도 자기와 이야기하는 것이므로 크게 소리내면 마음의 속삭임을 들을 수 없기 때문이다.

뉴욕에 있는 올드 타운 바(Old Town Bar). 바는 많은 고객의 사연을 간직하고 있다.

불빛이 꺼진 거리에서 늦게까지 열려 있는 바가 풍기는 분위기는 특별하다. 그래서 바의 디자인에는 테마가 필요 없다. '오늘의 짐을 지고 무거운 나무토막에 앉는 곳', 그 사연과 스토리가 바의 테마다. 우리에게는 모두 인생의 바가 하나쯤 있을지 모른다. 어느 바가 의자에 나의 이름을 새겨 놓고 기다리고 있을지도.

랜디스 도넛

나름의 이유로 사랑받는 팝 건축

로스앤젤레스는 거주하는 인종만큼 건축 양식도 다양하다. 그중 다른 도시에서는 별로 눈에 띄지 않는 팝 건축(Pop Architecture)이라 불리는 양식의 건물들이 흥미롭다. 우리에게 앤디 워홀이나 로이 리히텐슈타인 등의 작품으로 잘 알려진 팝 아트가 건축에 응용된 예들이다. 팝 아트는 제2차 세계대전 이후 미래를 낙관적으로 보게 되면서 크게 유행했다. 대중적 이미지를 적극적으로 받아들이는 예술을 추구하면서 소비, 유행 등의 키워드를 통해 사회를 바라봤다. 뉴욕과 함께 팝 아트의 양대 도시였던 로스앤젤레스에서는 그 영향력이 건축물에도 미쳤다. 걸으면서 정확한 주소 표기로 건물을 찾는 뉴욕과 달리 대부분 운전을 해서 목적지에 도달하는 로스앤젤레스의 경우 멀리서도 훤히 보이는 시인성(視認性)이 우선 전제돼야 한다. 이런 라이프스타일이 반영돼 글자 가득한 간판 대신 거대한 상품 모형이 이곳저곳에 보인다. 촬영 세트 같은

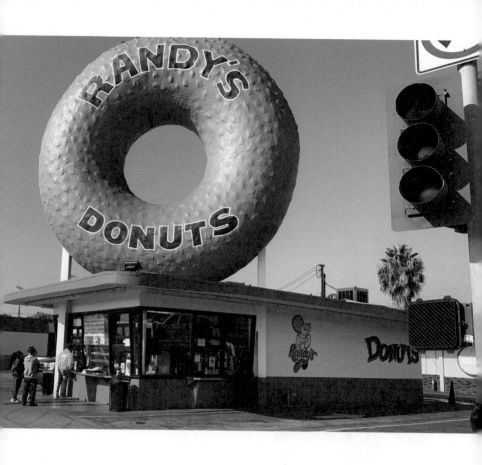

랜디스 도넛.
상점 지붕에 설치된 지름 10미터의 초대형 간판으로 로스앤젤레스의 아이콘으로도
사랑받고 있다.

엉성한 건축물이 편하게 느껴지는 것은 인근 할리우드의 영향이기도 하다.

　1960년대부터 부쩍 지어진 이런 건물들은 불행하게도 재미있지만 실용적이지 못하다는 이유와 재개발의 여파로 많이 허물어졌다. 다행인 점은 몇몇 개인과 기업이 이런 건축물들을 보존, 복원하기 위해서 노력하고 있다는 것이다.

　대표적인 건물은 1953년 세워진 랜디스 도넛(Randy's Donuts)이다. "프랑스에 크루아상이 있다면 미국에는 도넛이 있다"라고 자부하는 수제 도넛 상점이다. 지붕에 설치된 지름 10미터의 초대형 간판이 독특하여 영화 〈화성 침공〉과 〈아이언맨 2〉의 배경으로도 등장했다. 또 공항 근처에 위치하여 비행기가 이착륙할 때 창밖을 내려다보며 로스앤젤레스와 인사를 나누는 아이콘으로도 사랑받고 있다.

랜디스 도넛은 "프랑스에 크루아상이 있다면 미국에는 도넛이 있다"고 자부하는 수제 도넛 상점이다.

일각에서는 이런 상업주의 디자인을 쓰레기 건축으로 폄훼하기도 한다. 사람들의 미적 평가도 양분된다. 하지만 한 가지 확실한 것은 미국 도넛의 수도라 불리는 로스앤젤레스의 천 5백여 개가 넘는 도넛 가게 중에서, 아니 미국 전역에서 이보다 유명한 도넛 가게는 없다는 점이다. 사진을 찍으려고 전 세계의 관광객들이 몰리는 도넛 가게도 이곳밖에 없다. 한 번 보면 잊혀지지 않는 이미지는 영어를 읽을 줄 모르는 이민자들도 무슨 가게인지 단번에 알 수 있게 해 준다. '유니버설 디자인'의 개념이다. 올드패션에 대한 향수는 유행을 초월한다.

경계가 허물어진 미술관

패션, 미술관에 물들다

세계의 주요 미술관들에서 패션디자인 전시가 정기적으로 열리고 있다. 그중 하나는 뉴욕 FIT 대학교(Fashion Institute of Technology) 패션 박물관이 '장미와 패션'이라는 주제로 기획한 전시다. 장미는 자주, 핑크, 노랑부터 흰색까지 폭넓은 색채 스펙트럼을 자랑하는 꽃이다. 향수 제조의 단골 소재이자, '장미수'로도 만들어져 페르시안 디저트에도 사용한다. 하지만 본질은 꽃 자체의 아름다움을 감상하는 일이다. 이런 점에서 패션의 본질과 많이 닮았다.

완벽한 구조적 아름다움으로 사랑과 호화로움의 상징으로 알려진 꽃, 장미가 궁극의 미를 추구하는 패션에 영감의 소재가 된 것은 자연스러운 현상이다. 전시 내용은 장미꽃을 모티프로 했던 디자인의 컬렉션으로 18세기 자수부터 랑방, 알렉산더 맥퀸, 가와쿠보 레이 등 세계적인 디자이너들의 장미꽃을 응용한 의상과 액세서리들을 망라한다. 특히 눈길을

크리스챤 디올의 패션 스케치에는 그만의 디자인 철학이 담겨 있다.
그는 '뉴 룩'으로 불렸던 하이스타일의 창시자였다.

끌었던 부분은 스페인의 디자이너 발렌시아가가 애용했던 흑장미 모티프였다. 슬픈 운명과 죽음을 상징하는 흑장미는 자연에서는 존재하지 않는, 인간이 관념적으로 만들어 낸 대표적인 이미지다. 또 요염의 상징으로 범죄 드라마의 여주인공이나 술집의 이름으로도 종종 사용되곤 한다.

다른 하나의 전시는 브루클린 미술관의 '크리스챤 디올' 쇼다. 크리스챤 디올은 정원에서 늘 장미를 가꾸던 어머니와 파리에서 꽃 도매상을 했던 동생 캐서린의 영향으로 꽃의 패턴을 자신의 디자인에 적극적으로 쓰곤 했다. 장미에서 받은 영감을 패션에는 물론, 향수 제작에도 사용해 그 유명한 미스 디올(Miss Dior) 향수를 탄생시켰다. 뉴 룩(New Look)으로 불렸던 하이스타일의 창조자로, 데뷔와 동시에 파리 패션계를 장악한 크리스챤 디올은 더 이상의 설명이 필요 없는 '패션의 전설'이다.

예술과 건축에도 조예가 깊었던 그는 최고급 원단과 여성의 몸매가 돋보이는 우아한 선으로 한 시대를 풍미했다. 그레이스 켈리, 엘리자베스 테일러, 잉그리드 버그만 등 당대 최고의 여배우들이 모두 사랑하며 아껴 입었던 옷이기도 하다. 1957년 《타임》지 표지에 등장한 최초의 디자이너이자 데뷔와 함께 프랑스 패션의 우월성을 보여준 전설. 전시된 2백여 벌의 옷과 그의 스케치와 천 샘플, 빈티지 향수병들이 아

름다운 보자르 양식 건축 공간에서 더욱 우아한 자태를 자랑하고 있다.

유명 패션디자이너 전시는 이미 미술관의 히트 상품이 된 지 오래다. 패션의 본질이 최소한의 기능으로 미를 극대화하는 것이니 예술품으로 평가받는 현상은 그리 낯설지 않다. 그러나 초창기에는 보수적인 박물관이나 미술관들로부터 거센 저항을 받았다. 고귀한 미술품을 '모시는' 공간에 상업주의 '상품'을 들여놓을 수 없다는 이유에서였다. 하지만 그들이 간과했던 것은 관객의 호응이었다. 만년 적자로 끊임없이 기부금에 의존해야 하는 미술관에서 패션디자인 전시는 생존의 묘수가 되었다. 적자를 보지 않고 관람료 수입만으로 수익을 낼 수 있는 기획이었다. 런웨이 쇼나 유명인들의 패션을 통해 감상하는 패션디자인의 영역이 진화한 것이다. 상업주의의 최고봉에 섰던 패션 산업에 서사가 있는 '시(詩)'를 도입하려는 시도는 당분간 성공의 길을 걸을 것이다.

'장미와 패션' 전시.
패션의 역사에서 장미꽃 모티프를
도입했던 컬렉션들을 전시했다. 18세기
자수부터 21세기 디자이너들의 의상과
액세서리들까지 망라한다.

크리스챤 디올 전시.
2백여 벌의 옷과 스케치와 천 샘플, 향수병들이 보자르풍
건축 공간에서 우아한 자태를 뽐내고 있다.

스타벅스, 무채색 옷을 입다
무채색 톤의 경륜과 저력

한입 베어 문 사과는 애플사의 상징이다. 매킨토시 컴퓨터 같은 애플사 초창기 제품에는 로고가 무지개색으로 새겨져 있었다. 총천연색 모니터를 상징한다느니, 사과를 한입 베어 먹고 먼저 세상을 뜬 동성애 과학자를 추모하기 위해서라느니(무지개색은 성소수자의 상징이다) 등의 추측이 무성했다. 그런데 현재 맥북이나 아이폰, 아이패드 등에 새겨진 사과는 은색, 흰색, 검은색, 투명색 등이다. 애플사의 미니멀 스타일과 맞지 않으니 단색 계열로 바꾸었다는 설이 유력하다. 그 이유가 전부일까?

우리에게 친숙한 스타벅스에서도 비슷한 예를 찾아볼 수 있다. 초창기 매장에서는 뜨거운 음료는 빨강과 노랑 톤의 따뜻한 색으로, 차가운 음료는 하늘색 등 차가운 색으로 처리한 메뉴판을 볼 수 있었다. 색채의 온도감을 음료에 따라 다르게 적용한 디자인이다. 그런데 20년 정도의 세월이 지난

시점부터 메뉴판은 전혀 다른 색상으로 바뀌었다. 세계 각국의 매장에 약간의 차이가 있지만 대체로 지금의 메뉴판은 석탄색이나 흰색과 같은 무채색, 또는 진한 밤색 등이 주조를 이룬다. 그 이유는 또 무엇인가?

흔히 알고 있는 것처럼 큰 기업이든 작은 회사든 하나의 인격체로 인정을 받는다. 그래서 브랜드의 색상 디자인에는 '탄생하고 성장하는 생명'의 은유가 담겨 있다. 어린 시절엔 누구나 원색을 좋아한다. 부모들이 놀이공원에서 아이를 잃어버린 경우 잘 찾기 위해서만이 아니라, 자식들이 밝은 원색의 옷을 원해서 입히는 것이다. 하지만 누구나 나이가 들면서 선호하는 색상이 변한다. 다 그런 건 아니지만 성인들은 무채색 톤의 옷을 입는 빈도가 훨씬 잦다. 이는 파리나 뉴욕 같은 큰 도시의 풍경에서도 쉽게 찾아볼 수 있다.

애플이나 스타벅스 모두 사람으로 치면 이미 중장년이다. 그래서 이들도 유년 시절에 선호하던 원색을 버리고 중후한 무채색으로 바꿔 입은 것이다. 기업도 창의적이었던 소년기, 혁신적이고 도전적이었던 청년기를 지나 저력을 발휘하는 중년기에 접어든다. 그러니 원숙한 자신감이 색채 디자인에도 반영된다. 어린이가 무럭무럭 자라는 걸 보는 것처럼 기업이 발전하고 성장하는 과정을 지켜보는 일도 흐뭇하다.

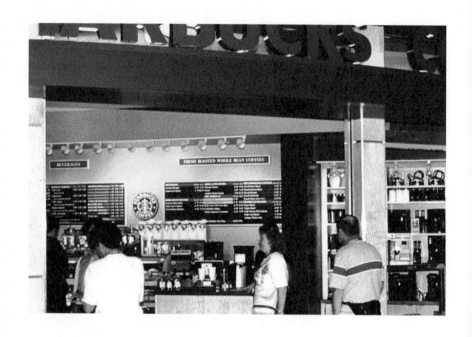

스타벅스의 초창기 매장.
따뜻한 커피는 빨강과 노랑 같은 따스한 색으로, 차가운 음료는 하늘색 등 차가운
색으로 디자인한 메뉴판을 볼 수 있다.

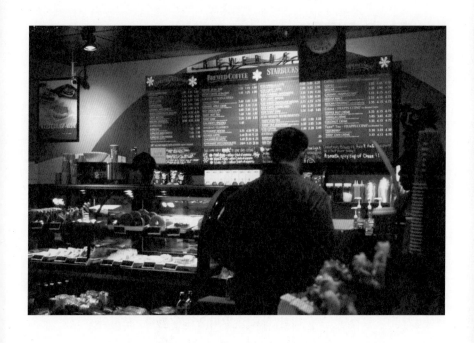

스타벅스의 현재 메뉴판.
석탄색이나 밤색, 흰색 등 무채색이 주조를 이룬다.

도심에 흐르는 선상 농장

식재료 숲과 콘서트 무대

도시는 늘 어딘가로부터 식량을 공급받아야만 생존할 수 있다. 녹지가 적고 일조량이 부족한 탓에 충분한 경작지 확보가 어렵기 때문이다. 그래서 현대 도시인이 섭취하는 식재료 대부분은 식탁에 오르기까지 평균 수백에서 수천 킬로미터를 여행한다. 당연히 설익은 상태로 유통되거나 이동 중 신선도에 문제가 생기는 경우가 태반이다. 그러니 자연스레 건강한 먹거리와 로컬 푸드에 대한 필요성이 떠오르게 됐다. 도시와 가까운 지역 농부들의 재배 작물을 파는 주말 노천 마켓이 부쩍 늘고, 레스토랑에서도 '농장에서 식탁으로(Farm to Table)'가 하나의 트렌드로 자리 잡았다.

건물 중간이나 옥상에 자리 잡은 녹지는 이제 미래 도시를 묘사할 때 빠지지 않고 등장한다. 이 녹지들을 자세히 들여다보면 공원뿐 아니라 경작지도 포함돼 있다. 도시 농업에 대한 실험은 이미 시작됐다. 하지만 생산성이나 기회비용,

바지 콘서트.
브루클린 브리지 앞에 정박된 바지선에서 진행되는 음악회로, 줄리아드 대학 교수진이
고정 연주자로 출연한다.

시행 예산 등의 문제로 진통을 겪고 있다. 대안 중 하나는 도심에 흐르는 강을 이용하는 것이다.

2003년 뉴욕에 '식재료의 숲'이라는 기치를 내건 '사이언스 바지(Science Barge)'가 등장했다. 허드슨강에 바지선을 띄워 놓고 각종 채소와 과일을 재배하고, 인공 수조에 물고기까지 키우는 실험을 한 것이다. 2016년에는 이 개념을 확장해 바지선을 아예 텃밭으로 이용하는 방법이 소개됐다. 바지선 위에 흙을 담은 컨테이너를 올리고 토마토, 비트, 아스파라거스 등의 채소와 바질, 민트 등 허브를 키우는 것이다. 강은 도심 내륙과 일정한 거리를 두고 있다. 토지 이용의 효율성 문제나 퇴비 냄새로부터도 비교적 자유롭다. 이 바지선 프로젝트의 이름은 '낮고 작은 땅(Swale)'이다. 아직 실험 단계이고, 생산 효율성 등 여러 문제와 제약이 있지만 꾸준한 시도는 의미가 있다. 도시 농업을 위한 바지선은 교육적 가치도 자못 크다.

도시는 강을 끼고 발달했으니 그런 조건이 쉽게 충족된다. 보통 도시의 면적을 생각할 때 우리는 발을 딛는 육지만 떠올리지만, 강도 의외로 활용 가치가 적지 않다. 바지선은 강과 섬 주위를 돌아다니거나 정박할 수 있다. 인근 농장들의 참여도 쉽게 이끌어 낼 수 있고, 시민들의 탑승도 가능하다.

사이언스 바지. 바지선 위의 텃밭에서는 각종 채소와 과일을, 인공 수조에서는 물고기를 키우는 실험을 하고 있다.

바지선의 한편에서는 작은 공연 같은 문화 행사를 열 수도 있다. 실제로 뉴욕 브루클린 브리지 앞에 정박한 바지선에서 진행되는 바지 콘서트(Barge Concert)에는 줄리아드 음대의 교수진이 고정 연주자로 출연한다. 뉴욕에서 가장 특별하고 수준 높은 공연을 즐길 수 있는 공간 중 하나로 꼽힌다. 강 주변으로 기획되는 이러한 프로젝트들은 도시 안에서 도시의 다른 풍경을 볼 수 있게 도와준다.

빌딩숲에 나타난 꿀벌
시민들의 마음속에 화사함을 피우다

십여 년 전, 지인의 부탁으로 뉴욕을 방문한 서울시장을 만났다. 허드슨강 유람선에 나란히 앉아 도시 환경과 디자인에 관해 이런저런 대화가 오갔다. 대화 중 뉴욕의 건물 옥상에서 생산되는 꿀에 관한 주제도 있었다. 몇 년 후 시장은 바뀌었는데도 서울시청 옥상에서 양봉을 한다는 뉴스를 접했다.

뉴욕과 런던의 옥상 양봉은 꽤 알려져 있다. 얼핏 의아하게 들릴지 모르나 사실 이 두 도시는 양봉에 적합한, 흥미로운 조건을 갖추고 있다. 양봉을 위해선 벌이 필요하고 벌은 꽃을 찾아 제법 먼 거리를 비행한다. 그 꽃의 종류에 따라 꿀의 품질이 결정된다.

두 도시의 시민들은 꽃을 특히 좋아한다. 뉴욕과 런던에서는 꽃집뿐 아니라 보통 델리 숍이나 식료품 가게에서도 꽃을 가지런히 진열해 놓고 판다. 이렇게 많은 꽃을 손쉽게 만날 수 있는 도시는 드물다. 그만큼 꽃의 수요가 많고 꽃을 사

(위) 런던 근교 레스토랑의 꽃 장식. (아래) 뉴욕 식료품 가게의 꽃 진열대.

랑한다는 뜻이다. 그리고 많은 주택의 창틀이나 아파트 베란다 등에서도 화분을 이용하여 꽃을 가꾸는 모습을 심심치 않게 볼 수 있다. 도심 군데군데 여러 공원과 더불어 벌들에게는 꿀을 채취하기 충분한 양의 꽃이 있는 셈이다. 이런 환경에서 벌들은 이리저리 꽃을 옮겨 다니며 꿀을 만든다. 벌들에게 도시는 곰으로부터 벌통을 습격당할 일도 없는 곳이니 안전하다.

데이비드 그레이브스(David Graves)는 뉴욕에서 오랫동안 옥상 양봉을 해 왔다. 직접 만든 꿀을 '뉴욕 루프탑 꿀'이라고 이름 붙여 노천 상점에서 팔고 있다. FIT를 비롯한 몇몇 학교의 옥상에서도 교육 프로그램 성격의 양봉이 진행되고 있다. 런던에는 리츠 호텔의 옥상 양봉이 유명하다. 근사한 허브 가든 한가운데 '로열 스위트'라고 이름 붙여진 나무 벌집이 자리 잡고 있다. 이 꿀은 호텔 레스토랑의 각종 요리에도 들어가고 고객들을 위한 선물로도 사용된다.

꽃은 흙이 빚어내는 결실로 궁극의 아름다움을 보여 준다. 그리고 인간에게는 딱히 기능이 없는, 순수히 미(美)를 위한 존재다. 바라보기만 해도 마음속에 화사함이 피어난다. 파티의 장식이나 선물로 우선 선택되는 이유다.

늘 목적이나 수단, 이윤을 생각하며 각박하게 돌아가는 도시에서 꽃은 도시인의 감성을 자극한다. 다른 도시의 양봉

을 흉내 내기 전에, 기분 좋게 꽃을 감상할 수 있는 여유와
정서를 갖춘 환경이 먼저 조성되길 바란다.

도시가 숨 쉬는 법

그린 루프와 연날리기

제한된 면적에 건물들이 치솟은 대도시에는 여유 있는 휴식 공간이 늘 부족하다. 이곳저곳 공원들이 있지만, 인구와 면적에 비하면 턱없이 부족한 편이다. 그러니 햇살을 쬘 수 있고 자연 요소를 쉽게 끌어들일 수 있는 건물의 옥상, 루프탑이 특별한 공간으로 부각되고 있다. 근래 호텔을 비롯한 많은 건물이 직원이나 고객을 위해 옥상을 가꾸거나 개방하는 경우가 늘고 있다. 라운지나 공연장으로도 사용하고 바비큐 파티도 즐긴다.

　미래의 생태 도시에는 녹지와 자연환경이 건물에 도입될 수밖에 없을 것이다. 시카고는 일찌감치 옥상에 화초나 식물을 재배하는 '그린 루프(Green Roof)' 프로젝트를 시작했다. 시청을 필두로 많은 건물이 숨 쉬는 빌딩으로 탈바꿈하였다. 이를 위해 백여 명의 과학자와 기술자, 환경운동가, 변호사 등이 머리를 맞대고 협업했다. 이 '그린 루프' 혁명은 범죄와

열악한 거주 환경으로 악명 높던 시카고의 이미지를 변화시키는 데 크게 기여했다.

뉴욕에도 재미난 옥상 공간이 많다. '미래교육(Education of Future)'이라는 희망찬 이름의 고등학교는 오랜 기간 교육용으로 옥상 정원을 꾸며 왔다. 메트로폴리탄 미술관(The Metropolitan Museum of Art) 옥상에서는 정기적으로 조각이나 설치 작품전이 열린다. 멀리 보이는 맨해튼의 빌딩들이 병풍이 되어 센트럴 파크의 자연을 둘러싸고 있는 풍경, 그리고 바로 앞에 구성된 아름다운 예술 작품과 조화가 백미다. 날씨 좋은 날 이곳에서 예술품을 감상하고 와인을 마시며 공원을 내려다보는 순간만큼은 온 도시가 품으로 스며드는 것을 느낀다. 뉴욕의 시외버스터미널(Port Authority) 옥상에서 바람 부는 가을날 열리는 연날리기(Kite Flight) 행사도 인상적이다. 도심 하늘이 총천연색의 연으로 뒤덮이는 진풍경이 눈앞에 펼쳐진다. 상상만 해도 즐겁다. 어느 유명 노래 가사처럼 연들이 나의 고운 꿈을 싣고 나르는 듯하다. 이렇게 도심 옥상에서 주변을 내려다보며 머무는 시간은 일상의 고단함을 잊게 해 준다.

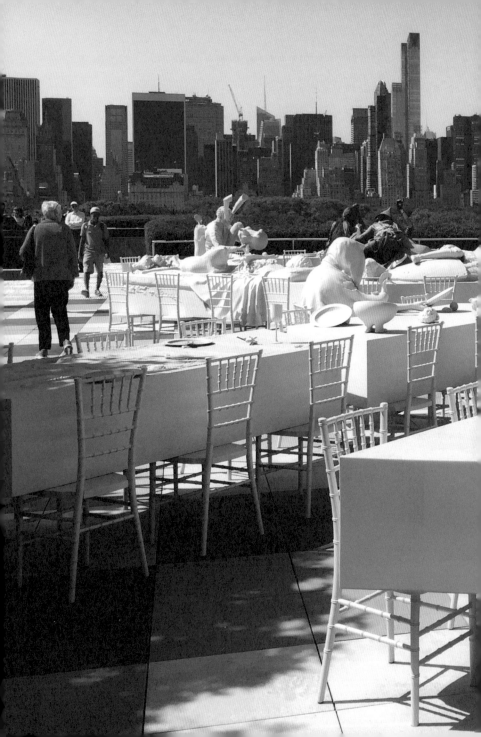

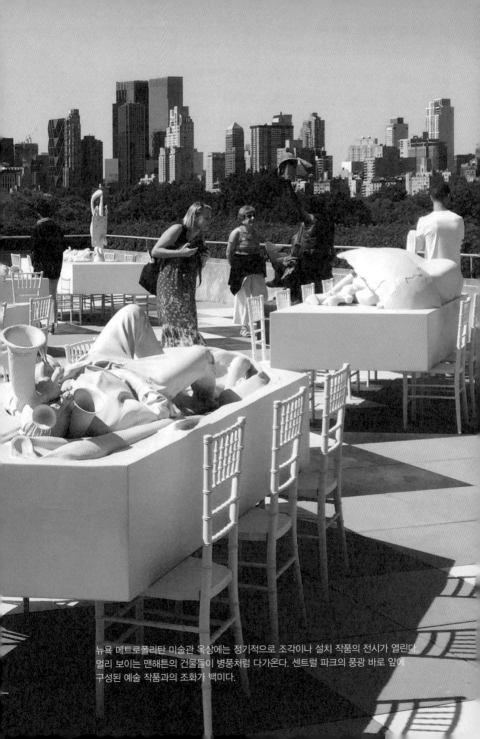

뉴욕 메트로폴리탄 미술관 옥상에는 정기적으로 조각이나 설치 작품의 전시가 열린다.
멀리 보이는 맨해튼의 건물들이 병풍처럼 다가온다. 센트럴 파크의 풍광 바로 앞에
구성된 예술 작품과의 조화가 백미다.

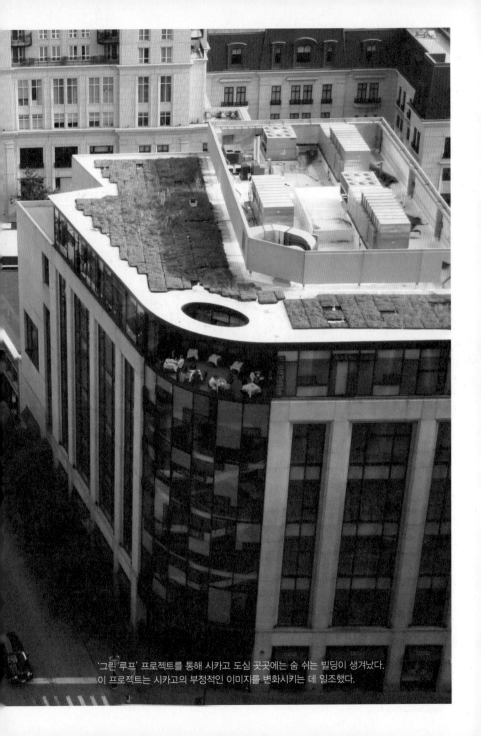

'그린 루프' 프로젝트를 통해 시카고 도심 곳곳에는 숨 쉬는 빌딩이 생겨났다.
이 프로젝트는 시카고의 부정적인 이미지를 변화시키는 데 일조했다.

뉴욕 첼시 지역에 있는 어느 건물의 옥상 정원.
근래 많은 회사가 직원이나 방문 고객을 위해 옥상을 꾸미고 있다. 라운지나 작은
공연장으로도 사용한다. 가끔 이곳에서 바비큐 파티도 즐긴다.

미래교육 고등학교.
오랜 기간 교육용으로 옥상 정원을 가꾸어 왔다.

부스 극장의 사연

그래머시 파크의 햄릿

뉴욕 브로드웨이에 위치한 부스 극장(Booth Theatre). 이 극장은 19세기 미국 연극계 최고의 가문으로 불렸던 부스 형제의 엇갈린 운명과 사연을 간직하고 있다. 남북 전쟁이 끝나고 5일 후인 1865년 4월 14일, 워싱턴의 포드 극장에서 링컨 대통령이 암살됐다. 암살범 존 윌크스 부스(John Wilkes Booth)는 부스 가문의 막내아들이었다. 이 사건으로 미국 전역은 충격과 슬픔에 빠졌다.

시인 월트 휘트먼(Walt Whitman)은 〈앞뜰에 라일락이 피어 있을 때〉라는 추모시를 발표했다. 배우 클라라 모리스(Clara Morris)는 『무대 위의 인생』이라는 책을 통해 존 윌크스에 관한 기억을 담담히 적기도 했다. "너무나 젊고 총명하며, 유쾌하고 친절했던 청년…. 남녀 모두가 사랑하고 흠모하던 멋진 청년…. 모든 이웃 주민들이, 심지어는 모든 이웃의 강아지들도 좋아하던 그 청년이 대통령을 암살했다"라며 안타까

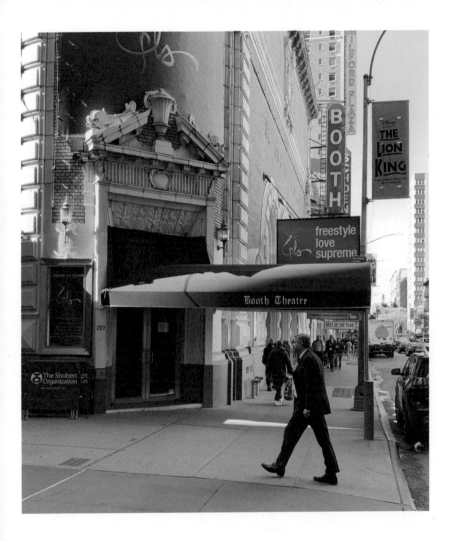

부스 형제의 엇갈린 운명과 사연을 간직한 부스 극장.

워했다. 존 윌크스는 볼티모어에 있는 부스 가족묘에 묻혔지만, 그의 비석엔 이름조차 새겨져 있지 않다. 추모객들은 그 비석 위에 링컨의 얼굴이 새겨진 페니 동전을 말없이 올려놓는다.

에드윈 부스(Edwin Booth)는 당시 많은 배우가 로미오 같은 말랑말랑한 꽃미남 역할을 선호할 때 셰익스피어의 햄릿 같은 진지하고 심도 있는 배역을 주로 연기해 주목을 받고 있었다. 그리곤 유명 연극배우였던 아버지 주니어스 브루터스 부스(Junius Brutus Booth)의 명성을 넘어 마침내 미국 최고의 비극 배우가 됐다. 1866년 1월 어느 날 에드윈 부스는 뉴욕의 윈터 가든(Winter Garden) 극장 무대에 섰다. 수백 번도 더 맡았던 햄릿 역으로…. 하지만 무대에 올라선 그는 연기를 시작할 수 없었다. 바로 몇 개월 전 친동생이 대통령을 암살했다는 죄책감에 사로잡혔기 때문이다. 한 해 전만 해도 같은 무대에서 함께 줄리어스 시저를 연기했던 동생이었다. 분노와 슬픔, 형제와 가문의 영광을 동시에 잃어버린 상실감, 복잡한 심경이 동시에 밀려왔다. 그렇게 아무 말도, 어떤 움직임도 없는 상태로 극장 안에는 침묵의 몇 분이 흘렀다. 어느 순간 객석의 관객들이 하나둘 일어나기 시작했고, 이윽고 모두가 박수를 치기 시작했다. 아주 오랫동안 이어진 관객의 기립박수에 마음을 추스른 그는 비로소 연기를 시작할 수 있었다.

뉴욕의 작은 공원 그래머시 파크(Gramercy Park)에는 햄릿으로 분장한 에드윈 부스의 동상이 세워져 있다. 사람들은 그를 대통령 암살범의 형이 아닌 위대한 배우로 기억하고 있다.

메이드 인 뉴욕

변화의 바람은 예측할 수 없다

바지나 스커트, 재킷과 블라우스 같은 의상의 밑그림을 그리고, 그것을 해석하고, 정교한 수작업을 통해 형태를 만드는 것이 패션 공정이다. 그 결과로 탄생한 의류를 전문 용어로 '가먼트'라고 부른다. 뉴욕 중심에 위치한 '가먼트 지구(Garment District)'에는 옷을 비롯해 단추, 지퍼, 실, 그리고 각종 액세서리를 만드는 공장과 스튜디오들이 몰려 있다. 남북 전쟁 당시 유니언(Union)으로 불리던 북군의 제복부터, 세계대전 당시의 군복, 선원과 공장 노동자가 입던 옷 대부분을 제작하고 공급했으니 그 역사가 깊다. 시내 한복판에 밀집돼 있었던 덕분에 이 공장에서 저 공장으로 빠른 배송도 가능하다. 그래서 걷다 보면 큰 카트에 의류를 싣고 건널목을 지나는 사람들이 종종 눈에 띈다. 뉴욕을 대표하는 캘빈클라인, 도나 캐런, 노마 카말리 등의 브랜드를 포함해 세계 9백여 개의 글로벌 패션 기업이 위치한 이곳. 여기서 만들어지는 상품의 판

뉴욕 가먼트 지구를 상징하는 봉제사 조각상.

매액은 한 해에 10조 원이 넘을 만큼 엄청나다.

1850년대 이곳에 자리를 잡은 사람들은 독일이나 이탈리아, 유대계 이민자들이었다. 이들은 임금이 낮고 손재주가 좋았던 덕분에 재봉틀 하나면 온 가족을 부양할 수 있었다. 1960년대 20만여 명, 1970년대에는 40만여 명의 인구가이 지역에서 패션 산업에 몸담았을 정도로 호황을 누렸다. 당시 솜씨 좋은 한국인 교포들도 높은 임금을 받아 가며 일했다. 그러나 '패스트 패션'의 유행과 인건비 증가 등의 문제로 주요 브랜드들이 중국, 베트남 등으로 생산 공장을 옮기면서 1980년대 말부터 이 지역은 쇠락의 길에 들어섰다.

최근 이 지역은 미국의 보호무역을 강조하는 정부의 방

(왼쪽) 수지 주젝(Suzie Zuzek)의 패턴 디자인. 뉴욕에서 패션은 문화이고 삶을 표현하는 스타일이자 도시의 이미지다. (오른쪽) 뉴욕 가먼트 지구의 니키 마틴코빅(Nikki Martinkovic) 직물 패턴 스튜디오.

침과 팬데믹의 영향으로 예상하지 못했던 변화를 맞이했다. 보통 뉴욕 패션위크가 끝나면 다음 시즌 준비를 위해 골목에 조용하고 차분한 기운이 감도는데 요즈음은 상황이 조금 다르다. 지난 2년간 중국 공장으로부터의 생산과 공급이 중단되자, 이곳의 주문량이 폭증한 것이다. 이런 반사 이익은 새로운 기회를 제공하고 있다. 메이드 인 뉴욕의 부활을 꿈꾸게 한다. 값싸고 빠르게 변화하는 유행만 좇던 흐름에서 패션의 본질적인 기능과 패션 산업 지속의 가치를 돌아보는 계기가 된 것이다. 뉴욕에서 패션은 문화이고 삶을 표현하는 스타일이자 도시의 얼굴이다. 그리고 가먼트 지구는 뉴욕의 명품 부티크 쇼윈도를 장식하는 패션의 백스테이지다.

다른 방식으로 보기

인간과 동물이 교감하는 방법

1844년, 시인이자 신문 발행인이었던 윌리엄 브라이언트(William Bryant)는 뉴욕 한가운데 엄청난 면적의 토지에 시민을 위한 공간을 만들자는 계획을 제안했다. 그렇게 해서 동서 8백 미터, 남북 4킬로미터의, 모나코보다 더 넓은 센트럴 파크가 탄생했다. 암벽, 폭포, 호수, 나무 등 이곳의 자연 요소들은 모두 인공적으로 만들어졌다. 50만 그루의 나무, 5만여 마리의 물고기, 275종의 새, 여우와 너구리를 비롯한 각종 야생 동물이 서식하며 인간과 공존한다. 매년 약 2천만 명의 방문객이 찾고, 두고두고 다른 도시의 모범이 되는, 세계에서 가장 유명한 공원이다.

16년간 진행되었던 이 역사적인 프로젝트를 응원하기 위해 세계 120개 도시가 저마다 내세우는 기념품을 선물했다. 이탈리아의 베네치아는 곤돌라를 보냈다. 덕분에 오늘날까지도 센트럴 파크에서 곤돌라를 탈 수 있고, 일주일 평균

뉴욕 센트럴 파크의 동물원.
필라델피아가 사슴을 기증한 것을 계기로 오늘날 센트럴 파크 안에 동물원이 탄생했다.

다섯 쌍의 남녀가 이 곤돌라에서 결혼을 약속한다. 필라델피아는 사슴을 기증했다. 그렇게 시작돼 오늘날 센트럴 파크 안에 동물원이 탄생했다. 규모는 작지만, 맨해튼의 한가운데 펭귄과 백곰, 하마, 물개가 어슬렁댄다는 사실만으로도 이색적이다.

뉴욕 출신 아티스트 루 리드(Lou Reed)의 노래 〈퍼펙트 데이〉는 센트럴 파크 동물원을 찾는 하루를 '완벽한 날'이라고 묘사하고 있다.

동물원 설계에는 시대를 앞선 개념이 도입됐다. 인간이 우리에 갇힌 동물을 구경하는 것이 아니라 동물이 우리 속의 인간을 구경하도록 설계한 것이다. 동물에게는 자연과 비슷

사람이 우리에 갇힌 동물을 구경하는 것이 아니라 동물이 우리 속의 사람을 구경하도록 디자인했다.

한 맞춤 환경을 조성해 주고 인간은 가급적 동물들의 활동을 방해하지 않는 범위 내에서 조용히 관람하는 방법이다. 요즈음 이런 설계를 하는 동물원이 많지만, 당시로서는 매우 혁신적인 아이디어였다. 생태 환경에 관한 관심이 높아진 지금, 다른 곳에도 조심스레 적용해 볼 필요가 있는 공간 디자인의 한 예다.

19세기까지만 해도 맨해튼에는 수많은 동물과 새, 물고기들이 사람들과 공생하고 있었다. 코로나 사태를 겪으면서 뉴욕은 빈 건물의 상점 공간과 업무 공간을 다른 용도로 변경하는 방향을 고민하고 있다. 자전거와 그린 루프는 물론, 좀 더 많은 새와 동물, 물고기들, 어쩌면 풍차나 개울물도 군데군데 보이는 과거의 맨해튼으로 돌아가고자 하는 움직임이다. 좀 더 적극적으로 동식물과의 공간 공유를 생각할 시기다. 미래 도시와 함께할 동물원의 공간 변화가 어떠할지, 그 답은 이곳에 있을지 모른다.

Connec

우리는
언제든지 지을 수 있는 건축을 위해
다시는 만들 수 없는
추억의 공간을 파괴하고 있다.

<div align="right">– 카를 5세</div>

원형극장이 주는 영감

자연보다 위대한 지적 향연

극장을 뜻하는 시어터(Theatre)는 '보는 장소'라는 뜻이다. 보는 장소에서 무언가를 보는 것이 연극이다. 연극의 발생지 그리스는 원형극장 건축에 남다른 공을 들였다. 심지어 현재 요르단의 제라시(Jerash)에는 태양의 위치에 따른 관객들의 눈부심을 고려해 동쪽 끝과 서쪽 끝에 극장을 두 개 만들기도 하였다. 그리스의 원형극장들은 건축적 자태도 아름답지만, 좌석 배치가 의미 있다. 자세히 보면 무대와 가까운 아래쪽에 특별석이 마련되어 있다. 평평한 돌바닥으로 된 일반석과 다르게 좌석마다 개인용 의자(클리스모스 체어, Klismos Chair)가 돌로 조각되어 있다. 이 특별한 좌석 한편에는 아군의 장군들, 반대편에는 전쟁고아들이 앉는다. 적국 사절과 장군들도 초대된다. 무대와 객석이 잘 보이는 좋은 자리로 안내된 이들은 자연스럽게 이 좌석 배치를 지켜보게 된다. "우리는 죽음을 두려워하지 않는다. 우리가 싸우다 죽어도 나라는 우리 아이

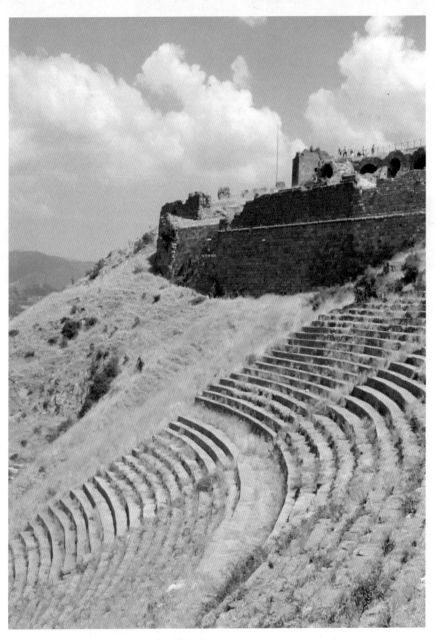

터키 페르가몬의 그리스 원형극장.
산 중턱에서 아름답게 펼쳐진 평원을 내려다보고 있다.

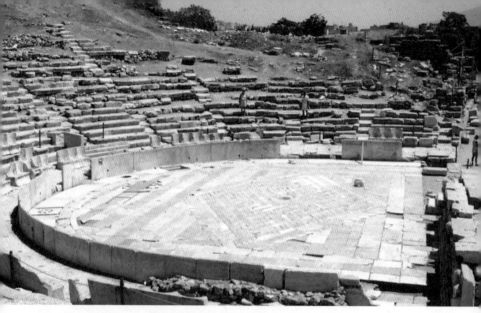

그리스 아크로폴리스 디오니소스 극장. 무대와 가까운 아래쪽에 개인용 의자가 조각된 특별석이 마련돼 있다.

들을 잊지 않고 잘 보살핀다"라는 메시지가 적군에게 선명하게 전달된다.

오늘날 그리스의 원형극장들은 본토는 물론 이탈리아, 터키, 요르단 등에 골고루 퍼져 있다. 경이로운 점은 극장이 위치한 장소다. 산 중턱에서 내려다보이는 아름답게 펼쳐진 평원이나 언덕 위에서 바라보는 바다의 절경을 배경으로 한다. 연극 관람 중 쳐들어올지 모르는 적을 지켜보기 위한 방어 목적이라고 알려졌지만, 진짜 이유는 다른 데 있다. "이렇게 아름답고 위대한 자연이 있다. 하지만 이 앞에서 펼쳐지는

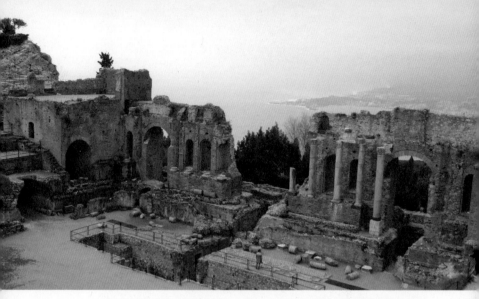

시칠리아 타오르미나의 원형극장. 언덕 위에서 바라보는 바다의 절경을 배경으로 한다.

공연은 자연보다 더 위대하다. 연극은 인간의 이야기이기 때문이다"라는 메시지다.

　많은 원형극장이 신전과 가깝게 세워져 있다. 연극에 신도 초대하기 위해서다. 공연을 통해 신을 기쁘게 하고, 또 우리 인생을 하소연하기도 한다. "완벽 빼놓고는 모든 걸 다 갖췄다"라는 그리스의 신들은 인간의 이야기에 항상 귀를 기울였다. 그리스 연극, 특히 아테네 연극의 위대한 점은 관객들이 지적인 영감을 받을 준비를 하고 공연에 참석한다는 점이다. 지적 향연과 배움은 이들 삶의 한 방식이었다.

커버드 브리지

교통수단에서 로맨틱한 풍경으로

다큐멘터리 촬영차 마을을 방문한 사진작가와 중년 부인의 러브스토리. 1992년 출간된 『매디슨 카운티의 다리』는 6천만 부 이상 팔리며 세계적인 베스트셀러가 되었다. 이후 영화와 뮤지컬로도 제작되었다. 작품의 성공과 더불어 제목이자 배경이 되었던 '커버드 브리지(Covered Bridge)'가 주목을 받았다. 지붕이 덮여 있는 다리다. 미국 전역에 퍼져 있는 이런 다리들은 대부분 19세기 중반에 세워졌다. 14세기 초에 지어진 스위스 루체른(Lucerne)의 호수를 연결하는 카펠교(Kapellbrücke)가 표본으로 여겨진다. 약 오백 년의 시간이 지나서 부활한 셈이다.

농부들이 작물과 가축을 이동시킬 때 개울을 넘을 수 있도록 주변의 나무들을 잘라 만들었는데, 아래에는 보통 물이 있고 가끔 경사면의 작은 폭포 위에 세우는 경우도 있었다. 목재의 윤곽과 구조적 특징의 아름다움을 살리고 밝은색으로

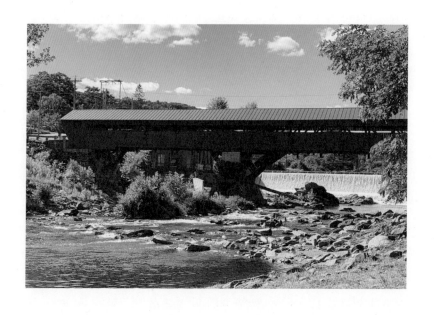

버몬트 주 태프츠빌(Taftsville)의 커버드 브리지.
목재의 구조미를 살리고 밝은색으로 칠한 것이 이채롭다. 만든 이의 솜씨가 돋보인다.

그 자태를 뽐낸 것은 탁월했다. 형태는 기다란 헛간 같은 모양으로 아주 간결하다. 지붕을 덮은 이유는 다리를 보호하기 위해서다. 사계절의 기후 변화에 노출된 목재 다리의 수명은 평균 20여 년인데, 덮어씌우면 백여 년으로 늘어났다. 사실 이 많은 다리를 누가 만들었는지는 알려지지 않았다. 확실한 건 과거에 만들어졌다는 것뿐이다. 오래전 어느 가을, 추수가 끝나고 마을 농부들이 모여 다리를 만들었고 지금까지 그 자리를 지키고 있는 것이다.

시골 마을에서 자랐던 사람들은 다리와 관련된 여러 추억을 간직하고 있다. 다리 안에서 아이들은 뛰어놀고, 연인들은 키스했으며, 종종 청혼하는 장소로도 이용했다. 다리 아래에서는 피크닉이나 낚시를 즐겼다. 한때 만여 개 이상 지어졌던 커버드 브리지는 대부분 차도나 철교로 대체되어 현재는 천여 개만 남았다. 보통은 한적하고 외딴 길목에 지어져 일반적인 도로변에서는 만나기 어렵다. 이 때문에 다리를 보려면 일부러 우회해 찾아가야 한다. 지나가는 수단으로 만들어진 구조물이 이제는 목적지가 된 것이다. 단풍이 들고 낙엽이 쌓이는 늦가을은 다리를 찾아가기 최적의 계절이다. 청명하고 맑은 하늘과 따사로운 햇살, 뺨을 어루만지는 서늘한 바람을 맞으며 시골길에 걸쳐진 다리를 본다.

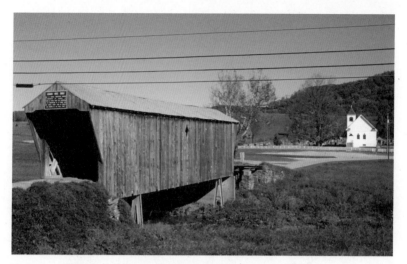

켄터키 주 고다드(Goddard)의 커버드 브리지.
19미터에 이르는 길이에 철골 없이 목재만으로 만들었다.

아래로 흐르는 개울물 소리만 들리는 고요 속에 낙엽 밟는 소리가 제법 바삭거린다. 이런 평화로움 속에서 다리와의 호흡을 즐긴다. 다리 끝에서 유입되는 화사한 빛, 그 가운데 보이는 하얗고 작은 교회의 풍경에는 숨이 멎을 것 같다. 다리는 앞으로도 수십 년간 이 자리에서 이 모습 그대로 방문객을 맞이할 것이다.

언덕 위의 마을들

자유로운 구성과 무한한 풍요로움

이탈리아의 언덕 위에 사람들이 오랫동안 터를 잡고 힐 타운 (Hill Town)을 만들어 왔다. 이 마을들은 외적의 침입을 겪으면서 방어할 목적으로 자연스럽게 형성된 경우가 많다. 확실한 것은 기원전부터 존재했다는 것이며, 오늘날과 같은 모습이 만들어진 시기는 비교적 조용하던 중세, 11세기에서 13세기 사이이다. 라파엘로의 탄생 도시 우르비노(Urbino), 토스카나 와인의 성지 몬테풀치아노(Montepulciano)를 비롯하여, 페루자(Perugia), 시에나(Siena), 아시시(Assisi), 산지미냐노(San Gimignano) 등은 잘 알려진 힐 타운이다.

힐 타운은 멀리서는 언덕 위에 세워진 커다란 성처럼 아련하게 보인다. 드라마틱한 경관이다. 두꺼운 방어벽이나 망루, 종탑이 다른 건물들과 어울리는 모습이 눈에 거슬리거나 이질적이지 않다. 이 마을들은 중세 시대 분위기를 보존하기 위해 까다로운 건축 법규를 적용하고 있다. 건물의 높이 제

한, 도로 폭과 돌출된 정도, 상업 건물의 종류 제한, 건축 재료 및 개구부의 크기와 모양 규정 등이다. 마을 외곽으로 주차를 제한하고 마을 내부로는 철저하게 통제하는 것도 포함된다. 덕분에 마을에 진입하는 순간 차 한 대도 없는, 옛 모습 그대로의 경관을 감상할 수 있다. 이러한 노력은 마을을 아름답게 보존해서 주민 스스로 긍지를 갖고자 하는 마음가짐에서 비롯되었을 것이다.

대부분의 힐 타운은 체계적인 도시 계획과는 상관없이 무작위로 불규칙하게 만들어졌다. 그럼에도 환경 구성 요소 간의 조화가 절묘하다. 길과 건물의 색채와 질감, 좁은 골목을 굽이굽이 지나며 저절로 형성되는 삼차원의 공간 연출은 경이 그 자체다. 보는 시점마다 때때로 변하며 음과 양이 교차하는 볼륨이 느껴진다. 가끔 눈에 들어오는 캄포(광장)나 언덕 아래 풍경은 덤이다. 여기에는 자연환경과 어우러진 일상, 그리고 건축의 친밀한 상호 관계를 표현하는 명쾌함이 보여진다. 지적이고 양식적인 압박에서 탈피한 자유로운 구성과 무한한 풍요로움이 보는 것만으로도 즐거움을 준다. 이탈리아는 실로 아름다운 마을의 모델을 간직하고 있다.

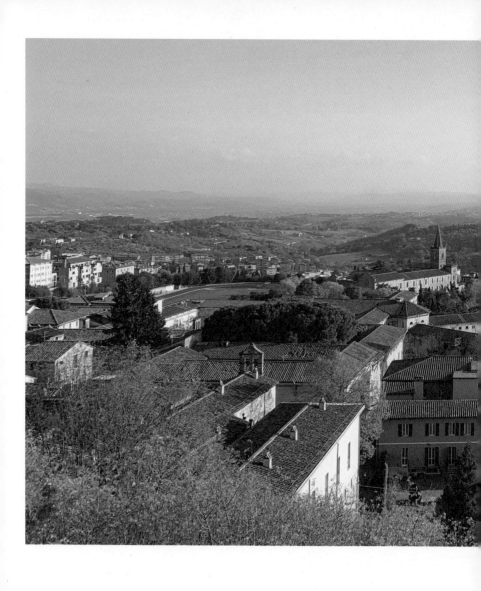

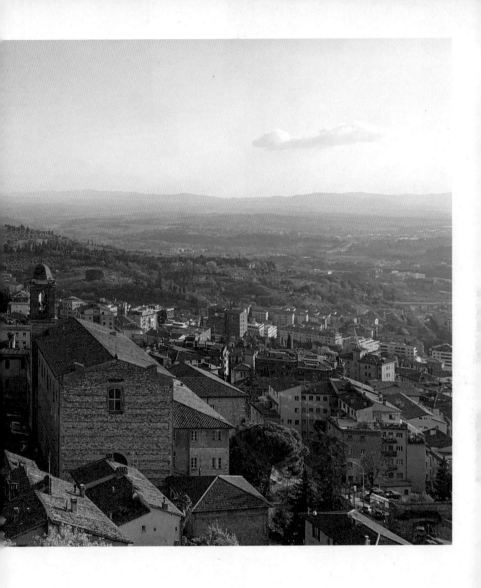

'이탈리아의 초원'이라 불리는 움브리아 주의 도시 페루자 전경.
푸른 자연과 건축물의 조화가 수려하다.

움브리아 주 스펠로(Spello) 마을. 길과 건물의 색채 및 구성도 이채롭고, 음양의 볼륨감
넘치는 장면도 특별한 느낌으로 다가온다.

(왼쪽) 사르데냐 섬의 산 판탈레오(San Pantaleo) 마을. 가끔씩 눈에 들어오는 광장의
모습에서 자연환경과 일상, 그리고 건축의 친밀한 관계를 엿볼 수 있다.
(오른쪽) 시에나의 골목. 좁은 골목을 굽이굽이 지나면서 저절로 형성되는 삼차원의 공간
연출은 시점마다 다르게 다가온다.

물랑 루즈

여전히 숨 쉬는 벨 에포크

'빨간 풍차'라는 뜻의 물랑 루즈(Moulin Rouge). 파리의 극장 이름이자 세상에서 가장 유명한 카바레 쇼다. 에펠탑과 같은 해인 1889년 개관해 130년 넘는 전통을 자랑하고 있다. 매년 60만 명이 감상하는 이 쇼에는 80여 명의 예술가와 60여 명의 코러스 댄서가 출연한다. 파도처럼 역동적이고 자연스러운 율동, 눈부시게 빛나는 화려함은 예술 카바레의 극치를 보여 준다.

한 세기가 넘는 동안 쇼의 성격은 조금씩 바뀌어 왔다. 하지만 빨간 실내에서 빛나는 조명, 반짝이는 인조 보석과 장인이 제작한 의상, 최고 수준의 무대가 연출하는 장면들은 여전히 경이롭다. 이 '음악과 춤'의 성지에서 만드는 쇼의 메인 주제는 즐거움, 경쾌함, 유머, 낭만이다. 'Frenzy', 'Festival', 'Frisson', 'Fantastic', 'Fairyland', 'Féerie'같이 물랑 루즈 모든 쇼의 제목은 알파벳 'F'로 시작된다. 제작자가 믿는 미

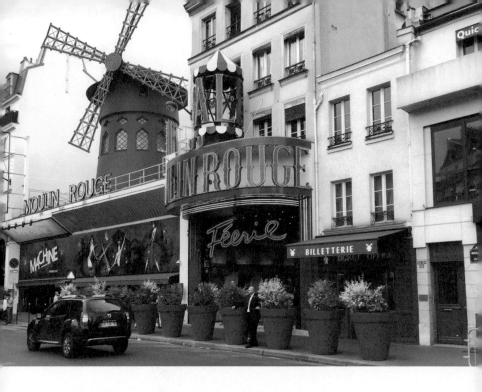

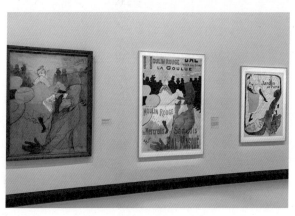

(위) 물랑 루즈. 파리의 극장 이름이자 세계에서 가장 유명한 카바레 쇼다.
(아래) 파리의 툴루즈 로트렉 전시. 로트렉은 예술가, 보헤미안, 상류층, 문인들이 교류를
즐기던 물랑 루즈의 분위기에 남다른 애착을 갖고 당대를 소재로 한 예술성 짙은
작품을 많이 남겼다.

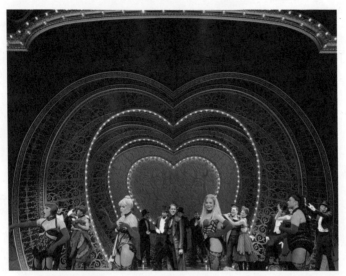

브로드웨이 뮤지컬 물랑 루즈. 물랑 루즈에 얽힌 사연과 서사는 십여 편의 영화와
뮤지컬로도 만들어졌다.

신 때문에 이렇게 시작됐다가 지금은 하나의 전통으로 자리
잡았다.

　물랑 루즈가 개관하고 자리 잡던 시기의 몽마르트르 언
덕은 카페와 연주 공간, 카바레로 가득 찬 장소였다. 밤이면
예술가, 보헤미안, 상류층, 문인들이 자주 물랑 루즈에서 교
류하며 벨 에포크(Belle Époque)를 일궜다. 그때의 역동적인 분
위기는 이곳에 남다른 애착을 가졌던 화가 툴루즈 로트렉의
그림에 남아 오늘날에도 많은 사랑을 빋고 있다. 벨 에포크

시대의 상징이자 캉캉의 기원지로 유명한 이 무대는 한때 시대를 풍미했던 조세핀 베이커, 프랭크 시나트라, 에디트 피아프, 라이자 미넬리 등이 장식하기도 했다. 수십 명 무희의 다리가 공중에서 줄을 맞추며 일사불란하게 움직이는 안무는 여성의 매력을 한껏 과시한 '벌레스크(Burlesque)'의 원조가 되었다. 이 때문에 뉴욕의 코튼 클럽(Cotton Club)부터 라스베이거스에 이르기까지 많은 도시에서 유사한 쇼가 비슷비슷한 구성으로 복제 양산되기도 했다.

백 년이 넘는 오랜 시간, 실제든 상상이든 물랑 루즈에는 많은 사연과 이야기가 켜켜이 쌓였다. 훗날 십여 편의 영화와 브로드웨이 뮤지컬로도 만들어졌다. "나는 창녀다. 돈을 받고 남자들을 착각하게 만든다"라는 대사를 속삭이던 영화 속 니콜 키드먼의 모습이 지금도 생생하다.

옥스퍼드 스타일

명성처럼 변치 않는 클래식

사람 이름, 혹은 자동차 브랜드로 알려진 포드(ford)는 '강이나 도랑, 개울의 수심이 낮은 지점, 또는 그곳을 건너는 행위'를 뜻하는 단어다. 그래서 '옥스퍼드(Ox-ford)' 하면 목동이 소를 이끌며 개울을 건너는 지점이다. 같은 이름의 영국 도시는 사실 그 안에 있는 대학으로 더욱 유명하다. 11세기에 창립된 옥스퍼드는 영어권으로는 세계에서 가장 오래된 대학으로 오스카 와일드, 스티븐 호킹, 휴 그랜트, 닥터 수스, 앤드류 로이드 웨버 등 헤아릴 수 없을 정도로 많은 명사를 배출했다. 스무 명이 넘는 영국 총리와 오십여 명의 노벨상 수상자들이 이 학교 동문이거나 교수다. 가히 "서양 문명을 구축하는 데 기여했다"라는 자부심을 가질 만하다. 이런 단단한 역사를 바탕으로 '옥스퍼드 슈즈', '옥스퍼드 스타일' 같은 클래식 패션이 탄생하기도 하였다.

초기 미국의 이민자들은 정착한 마을의 이름을 종종 모

미시시피 주 옥스퍼드에 있는 미시시피 대학교. 윌리엄 포크너와 존 그리샴 같은 대 작가들의 흔적이 곳곳에 스며 있다.

국에서 빌려 왔다. 옥스퍼드는 그 지적인 이미지 때문에 선호되었고, 많은 주가 그 이름을 선택했다. 결과적으로 미국의 스물두 개 주에 옥스퍼드라는 도시가 생겼고, 그중 두 개 주에서는 영국처럼 대학이 설립되었다. 미시시피 주 옥스퍼드에 '올 미스(Ole Miss)'라는 애칭으로 불리는 미시시피 대학이 있다. 산드라 블록 주연 영화 〈블라인드 사이드〉의 배경이 되었던 곳이다. 캠퍼스에는 이 학교 동문인 윌리엄 포크너와 존 그리샴 같은 작가들의 문학적 발자취가 곳곳에 묻어 있다.

오하이오 주 옥스퍼드에는 마이애미 대학이 있다. 시인

오하이오 주 옥스퍼드 소재 마이애미 대학교.
세상에서 가장 아름다운 캠퍼스라는 극찬이 무색하지 않게 교정이 아름답다.

로버트 프로스트가 "세상에서 가장 아름다운 캠퍼스"라고 예찬했던 곳이다. 제23대 미국 대통령, 제40대 한국 국무총리, 현대자동차의 포니 정, 그리고 한국 최초의 서양식 병원인 세브란스의 전신 광혜원을 설립한 알렌 박사가 모두 이 학교 출신이다. 이 대학들은 이런 동문을 배출한 역사와 오랜 전통, 도전과 이상의 가치를 위해 항상 노력하고 있다. 소를 이끌고 조심스럽게 개울을 건너는 것처럼 젊은이들을 방대하고 깊은 지성의 세계로 안내한다. 애정을 갖고 존경하는 대상의 이름을 따는 건 의미 있는 일이다. 옥스퍼드라는 이름은 그 명성처럼 변하지 않는 지적 스타일을 꾸준히 지켜 나갈 것이다.

만화로 꾸민 도시

거리 곳곳 동심 어린 브뤼셀

벨기에의 수도 브뤼셀의 거리를 걷다 보면 종종 마주치는 재미있는 장면이 있다. 삐져나온 건물 외벽에 그려진 대형 만화다. 시 외곽까지 포함하면 그 숫자가 수십여 채를 넘는다. 1991년 시의회가 만화 박물관과 협력하여 '시민들이 사랑하는 만화를 거리로 가져오자'는 아이디어를 내고 시작한 프로젝트다. 굳이 미술관에 들러 작품을 감상하는 것이 아니라, 출근길이나 점심시간에, 또는 산책을 나왔다가 예술을 만난다는 개념이다. 이 그림들은 보는 이로 하여금 미소 짓게 만든다. 추억의 장면들은 행인의 시간을 순식간에 수십 년 전으로 돌려놓는다. 마치 만화 속 주인공들이 자신들의 세계로 우리를 초대하는 것 같다. 옛날에 보았던 만화의 장면들과 스토리가 떠오르며 어린 시절로 아련히 돌아가게 한다. 마음에 만화가 있으면 동심 어린 행복감이 찾아든다.

만화는 벨기에의 가장 매력적인 문화 상품이다. 벨기에

브뤼셀의 만화 벽화는 1991년 시의회가 만화 박물관과 협력하여 '시민들이
사랑하는 만화를 거리로 가져오자'는 아이디어에서 시작된 프로젝트다.

는 국토 면적 대비 세계에서 가장 많은 만화가가 활동하는 나라다. 매년 3천 종 넘는 만화가 제작되고 전 세계 만화책의 20퍼센트가 이곳에서 출판된다. 시내 곳곳에 만화책과 캐릭터 상품을 파는 상점이 널려 있고 만화 제목으로 이름 붙여진 길들도 있다. 벨기에에서 만화는 '방드 데시네(Bande Dessinée)'라고 불리는데 프랑스어로 '그림 띠'라는 뜻이다. 이미 1960년대부터 제9의 종합 예술로 자리 잡았고, 벨기에 왕립 미술관에서 만화 전시회가 열릴 만큼 국가적인 차원에서 인정받고 있다. "벨기에인의 영혼은 만화와 교감하고 있다"라는 말이 있을 정도로 만화는 이들 인생의 일부다.

우리에게도 잘 알려진 〈탱탱의 모험〉이나 〈스머프〉는 대표적인 히트작들이다. 탱탱은 '유럽 만화의 아버지'로 불리는 에르제(Hergé)의 작품으로 1929년 신문 연재를 시작으로 1983년까지 50여 년간 총 24권의 합본이 만들어졌다. 이제까지 60여 개국에서 무려 3억 부가 넘게 팔렸다. 페요(Peyo) 작가의 스머프 역시 20여 개 언어로 번역, 30여 나라에서 출판되었고, 애니메이션으로 만들어져 텔레비전으로도 상영되었다.

이런 문화를 대변하듯 브뤼셀 시내에는 '벨기에 만화 박물관(Centre Belge de la Bande Dessinée)'이 있다. 입구에 탱탱과 스머프의 커다란 동상이 서 있고, 각종 만화 캐릭터 모형과 스

케치, 원화 제작 과정, 작가들의 소품과 도구들이 관람객을 맞는다. 원래 이 건물은 아르누보(Art Nouveau) 스타일의 대표 디자이너 빅토르 오르타(Victor Horta)가 1905년 직물 백화점으로 설계한 공간이다. 벨기에서 시작된 아르누보 운동은 영국의 '미술 공예 운동(Arts and Crafts Movement)'과는 대조적으로 기계 사용에 반대하지 않았다. 이 때문에 건물 곳곳에 주물로 제작된 문과 창, 가로등, 계단 난간 등이 오브제로 설치돼 곳곳에 섬세한 곡선이 자태를 뽐내고 있다. 천창에서 중정으로 떨어지는 자연광은 전시된 만화 작품들을 은은하게 비춘다. 자연에서 영감을 받은 곡선이 지배하는 아르누보 양식이, 역시 부드러운 곡선을 생명으로 하는 만화를 포근히 품고 있다.

만화는 상상의 세계에 있지만 늘 우리를 추억에 젖어 들게 한다. 만화를 좋아했던 어린 시절은 행복했다. 브뤼셀은 그 동심을 잃어버리지 않게 하는 장치를 도시의 군데군데 심어 놓았다.

돈키호테에 열광하는 이유

현실의 이야기, 그리고 인생의 이야기

역사상 가장 유명한 극작가는 단연 셰익스피어다. 두 번째로 유명한 극작가는? 쉽게 떠오르지 않는다. 그렇다면 세상에서 가장 유명한 소설은? 바로 『돈키호테』다. 역시 두 번째 유명한 소설은? 콕 집어 말하기 힘들다. 1605년 세르반테스(Miguel de Cervantes)에 의해 탄생한 돈키호테. 참신한 형식의 문장 표현으로 주인공의 내면을 심도 깊게 묘사한 최초의 근대 소설이다. 괴물이나 기사, 왕국 같은 은유에 독창적인 발상이 더해진 이 모험담은 엉뚱함과 아이러니, 과장과 유머의 상징으로 수백 년간 전해 내려왔다. 작품 속 돈키호테와 산초 판자의 대화로 표현되는 이상과 현실의 대립 구도 역시 드라마의 단골 소재다. 그러한 이유로 회화, 뮤지컬, 영화로도 꾸준히 각색되고 있고, 리하르트 슈트라우스(Richard Strauss)의 교향시로도 작곡되었으며, 밍쿠스(Ludwig Minkus)의 발레 작품으로도 자주 공연되는 레퍼토리다.

극중 돈키호테가 들렀다고 하는 식당 벤타 델 키호테(Venta del Quijote)의 내부 모습.
나무 조각품이 방문객들의 시선을 사로잡는다.

분량이 상당한 책이다. 어느 작가에게도 그런 분량을 그 토록 아름다운 어휘와 멋진 문장, 공감되는 표현으로 채우기 는 쉬운 일이 아니다. 어린 시절 누구나 읽어 봤지만, 사실 정확한 내용을 기억하는 사람은 별로 없다. 완독한 독자도 많 지 않을 것이다. 하지만 어린이용 문고판만으로도 줄거리와 풍차 에피소드는 모두 기억할 것이다. 덕분에 스페인 라만차 지역 콘수에그라(Consuegra) 마을의 낮은 언덕에 위치한 풍차 는 세계적인 관광 명소가 되었다. 실제로 방문하면 풍차의 스 케일이 거인으로 여겨질 법하다. 그 상상력에 감탄이 절로 나 온다. 바람이 일면 날개가 스르륵 움직이고 배경이 갑작스레 변하기도 한다. 사람들은 풍차에 다가가며 괴물을 향해 돌진 하던 돈키호테를 상상하고 어린 시절로 돌아간다. 풍차의 역 사나 모습은 뒷전이고 소설 속 은유로 젖어 드는 것이다. 이 소설 덕분에 "풍차로 가장 유명한 나라는 네덜란드지만 세상 에서 가장 유명한 풍차는 스페인에 있다"라는 표현이 생겼 다. 라만차 지역에는 극중 돈키호테가 들렀다고 하는 식당 등 소설의 다양한 흔적들이 남아 있다.

돈키호테는 우리에게 정의, 사랑, 품위, 그리고 이상과 비전을 말해 준다. 하지만 이 소설을 사람들이 그토록 사랑하 는 이유는 다른 데 있다. 바로 돈키호테 같은 캐릭터가 주변 에 하나쯤은 꼭 있기 때문이다. 그것도 아주 가까운 관계로

말이다. 늘그막에 오토바이를 타겠다는 남편, 난데없이 밴드를 결성하는 아버지, 늘 집에 들러 아쉬운 소리를 하는 삼촌 등이 흔한 예다. 느닷없는 환상에 빠져 걸핏하면 사고를 치면서도 "정의는 내가 지키겠다"라고 한다. 이렇게 우리 주변에 존재할 법한 인물들이 소설 속에 생동감 넘치게 잘 묘사돼 있다. 명령이 떨어지기 무섭게 풍차로 돌진하던 말마저 중간에 멈춰 섰으니 이웃들이 "이번에는 악당을 물리쳤나요?" 하면서 돈키호테를 비웃을 만하다. 미워할 수 없는 이 슬픈 기사는 심지어 〈해리포터〉나 〈반지의 제왕〉 같은 작품들에서도 비슷한 캐릭터로 곧잘 등장한다. "돈키호테 이후의 소설은 이 소설을 다시 쓰거나 그 일부를 쓴 것"이라든지 "미래의 작가들이 쓰고 싶은 내용을 수백 년 전에 다 써 놓았다"라는 표현들은 결코 과장이 아니다. 오늘날 예일 대학교를 비롯한 전 세계 명문 대학의 세계 문학사에서 돈키호테는 여전히 토론 주제로 등장한다. 나와 가까운 누군가의 이야기고 현실의 이야기고 인생의 이야기다.

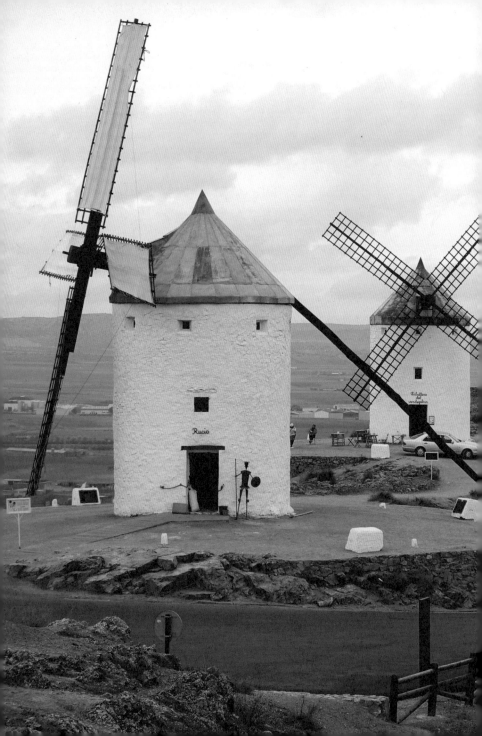

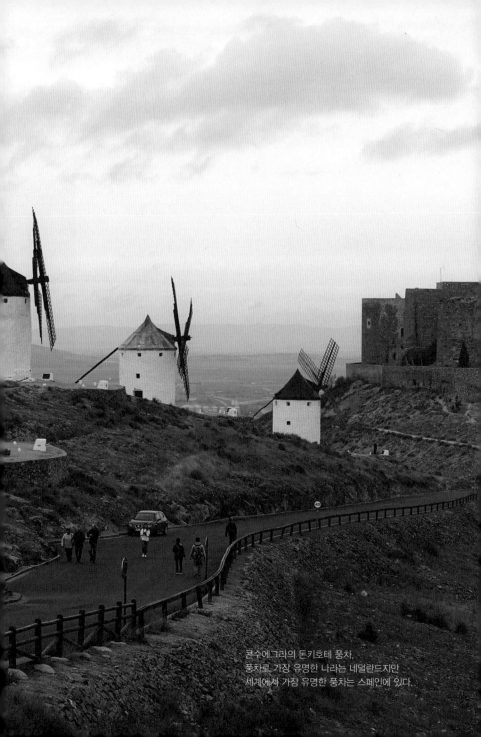

콘수에그라의 돈키호테 풍차.
풍차로 가장 유명한 나라는 네덜란드지만
세계에서 가장 유명한 풍차는 스페인에 있다.

생태의 보고, 랜치

랜치에서 시작해 랜치에서 끝나다

텍사스는 거대하고 웅장하다. 유럽의 소국 열 개를 집어넣을 수 있을 정도의 크기다. 만약 텍사스가 하나의 독립된 국가라면 세계에서 39번째로 거대한 나라일 것이다. 대각선으로 횡단하는 데 무려 스무 시간이 넘게 걸린다. 텍사스를 여행하다 보면 엔진오일을 교환해야 한다는 우스갯소리도 있다. 그 광활하게 펼쳐진 대지는 "유럽에서 100년은 아무것도 아니고 미국에서 100마일은 아무것도 아니다"라는 표현에 수긍하게 한다. 운전하다 맞은편에서 오는 트럭을 보면 왼손으로 운전대를 잡은 상태에서 엄지를 고정하고 나머지 네 손가락만 폈다가 오므린다. 텍사스식 인사법이다.

텍사스의 시골은 목화밭과 정유 시설, 사막과 들판의 풍경이 한없이 이어진다. 충청도 넓이만 한 목화밭, 끝이 보이지 않는 벌판이 펼쳐진다. 해가 지고 달이 뜨는 모습을 보는 것도 일상이다. 대부분이 드넓은 평야여서 하늘과 땅이 지

광활한 대지와 아름다운 풍광을 간직한 텍사스의 랜치.
텍사스 사람들의 인생은 랜치에서의 일상을 빼놓고 상상하기 힘들다.

평선을 경계로 맞닿아 있다. 하늘은 붓으로 칠해 놓은 것처럼 아름답다. 미국에서 별이 가장 예쁘게 보이는 주이기도 하다. 이 풍경은 사진으로 담을 수 없다. 그림으로도 담을 수 없다. 오직 기억으로만 담을 수 있다.

길을 따라 계속 보이는 것은 '랜치(Ranch)'. 텍사스에만 약 25만 곳의 랜치가 있다. 몇 해 전에 제주도보다 큰 랜치가 매매되어 국내에서도 큰 이슈가 된 적이 있다. 텍사스에서 가장 큰 '킹 랜치(King Ranch)'는 로드아일랜드 주보다 크다. 텍사스의 대부분 지역은 그저 길과 랜치로만 이루어져 있다. 랜치는 종종 목장으로 번역되지만 그저 '개인 소유의 땅'이다. 땅의 정서적이고 애정이 담긴 표현이 랜치다. 텍사스 사람들의 삶은 랜치에서 시작돼 랜치에서 마침표를 찍는다. 랜치에서의 일상을 빼놓고는 그들을 상상하기 힘들다. 랜치는 밀과 목화, 사탕수수, 오렌지나무를 키우는 밭이자 가축을 키우는 목장, 야생화와 들풀, 각종 동물과 조류들이 서식하는 생태의 보고(寶庫)다. 실제로 여기에는 사슴, 늑대, 살쾡이, 방울뱀, 올빼미, 칠면조, 독수리, 종달새 등이 어울려 또 하나의 세상을 만들고 있다.

제임스 딘 주연 영화 〈자이언트〉에서 묘사되었듯 그 면적은 어마어마하다. 그 땅을 모두 가꾸는 것은 불가능하다. 그래서 대부분은 벌판으로 남아 있다. 하지만 텍사스 사람들

은 수백 년 앞을 내다본다. 첫 시작이 황무지를 개간하면서 이루어진 만큼 땅에 대한 이들의 애착은 남다르다. 작은 부분일지라도 내가 할 수 있는 만큼의 땅을 경작해서 후손에게 물려줘야 한다는 마음이 있다. 후손들 또한 조금이라도 더 아름답고 비옥한 땅을 만들기 위해 노력할 것이다. 이것이 그들이 아침 일찍 일어나 랜치를 가꾸는 이유다. 텍사스 주립대학에 '목장경영' 석사 과정이 설립된 배경이기도 하다.

빠르고 짧게, 그리고 재미있게

역사상 최고의 마임 아티스트

찰리 채플린. 그 유명한 실루엣에 흑백과 무성의 영상으로 기억되는 인물이다. 20세기 최고의 희극배우이자 인류 역사상 가장 독특한 캐릭터, 모순과 해학의 달인, 그리고 거리 예술가들의 영원한 롤모델이다. 채플린이 창조한 '부랑자(The Tramp)' 이미지는 지금까지도 유명한 아이콘으로 자리 잡고 있다. 남루한 정장에 모자와 지팡이까지 풀세트로 갖춘 모습, 신사로서의 예절과 기품을 잃지 않는 자존감, 거기에 착한 마음씨까지 겸비한 바로 그 캐릭터다.

채플린은 생의 마지막 25년을 스위스의 브베(Vevey)에서 보냈다. 레만 호수가 보이는 아름답고 한적한 대지에 집을 짓고 자신의 네 번째 아내와 자식들과 함께 살았다. 바로 이 장소에 '채플린의 세상(Chaplin's World)'이라는 박물관이 생겼다. 밀랍 인형으로 유명한 135년 전통의 그레뱅(Grévin) 박물관이 큐레이터들과 십여 년이 넘는 협의를 거쳐 2017년 완성했다.

영화 〈위대한 독재자〉에 등장한 이발소가 실물 크기로 고스란히 재현돼 있다.

박물관에서는 영화 〈이지 스트리트〉의 거리를 걸어 볼 수 있고, 〈위대한 독재자〉에 등장한 이발소도 관람할 수 있다. 이 공간의 탄생은 찰리 채플린이라는 사람의 인생과 작품 세계를 한 번 더 살펴보는 계기를 마련해 준다.

채플린은 〈키드〉, 〈시티 라이트〉, 〈모던 타임즈〉 등을 포함해 평생 80여 편의 영화를 만들었다. 그리고 그 대부분 영화의 각본을 썼고, 직접 감독·연출·편집하며 주연까지 도 맡았다. 영화 속 음악을 위해 5백여 편의 멜로디를 직접 작곡한 다재다능한 천재였다. 원하는 장면을 완성할 때까지 수십, 수백 번의 재촬영을 서슴지 않았던 완벽주의자이기도 했다. 배우로서는 최초로 《타임》지의 표지를 장식한 인물이다. 그의 연기는 웃기기만 한 것이 아니었다. 세상을 직관하여 풍자를 통해 전달하고자 했다. 그는 사람들의 행동을 관찰하고 순간을 포착하는 재주가 뛰어났다. 그렇게 치밀하게 연구된 섬세한 동작과 표정들로 영화 속에 로맨스와 스토리, 그리고 드라마를 심어 넣었다.

채플린은 '역사상 최고의 마임(Mime) 아티스트'라고 불린다. 그는 손과 몸짓, 표정만으로 세상을 보여 줄 수 있다고 믿었고 이를 실현했다. 말을 아끼면서도 충분히 마음을 전달하는 마임은 언어의 제한 속에서 우리를 웃기고 울린다. 사람들은 그를 통해 마임이라는 장르를 알게 되었고 스스로 내면

을 들여다보게 되었다.

채플린의 인생과 영화는 정말 많이 닮았다. 그의 연기에는 웃음과 동시에 슬픔이 깔려 있었다. 가난하고 불우했던 가정 환경으로 어린 시절부터 극장을 전전하며 연기 생활을 했고, 부모 형제는 알코올 중독과 정신병으로 세상을 떠났다. 1950년대에는 공산주의자로 낙인 찍혀 오랫동안 미국으로 돌아오지 못하다가 우여곡절 끝에 오해가 풀리고 돌아올 수 있었다. 1972년 아카데미 공로상을 받는 자리에서 그는 감격에 겨워 울먹였다. 오스카 트로피에는 "영화의 형식을 예술의 세계로 승화시킨 공로"라고 쓰여 있었다.

"우리는 생각을 너무 많이 하는 반면, 제대로 느끼지 못한다"라는 자신의 말을 늘 염두에 두었던 채플린. 그의 연기 철학은 '빠르고 짧게, 그리고 재미있게'였다. 말이 아닌 몸으로 만드는 그의 마임은 매 순간 살아 있었다. 우리의 인생과 같은 실황 공연이었다. 이 전시 공간은 채플린을 몰랐던 사람들, 채플린을 알았지만 잘 몰랐던 사람들, 그리고 채플린을 잘 알고 있었던 사람들 모두에게 울림을 선사하고 있다.

거울은 내 가장 친한 친구다.
내가 눈물 흘릴 때
절대 웃지 않기 때문이다.

ㅡ 찰리 채플린

채플린 캐릭터 인형들. 그가 창조한 '부랑자' 이미지는 지금까지도 유명한 아이콘으로
자리 잡고 있다.

생동감 넘치는 밀랍 인형들이 전시 공간을 채우고
있다. 이 전시는 그레뱅 박물관이 큐레이터들과 십여
년간의 협의를 거쳐 구성했다.

식탁 앞에서 사람들이 어울리는 풍경을 특히 좋아했던 채플린은 영화에 유독
카페나 레스토랑의 장면을 많이 삽입했다.

생텍쥐페리의 아이러니
뉴욕에서 썼지만 뉴욕은 없다

『어린왕자』. 3백여 언어로 번역되고 1억 5천만 부 이상이 팔린 베스트셀러. 영원한 고전이자 세상에서 가장 사랑받는 책 중 하나다. 명대사가 많기로도 유명한 소설로 영화, 뮤지컬, 애니메이션, 발레, 오디오북 등으로 끊임없이 재탄생됐다. 어른들을 위한 동화지만 어린이에게 다가가기 좋은 소재여서 인형극으로도 많이 만들어졌다. 특히 프랑스인에게 많은 사랑을 받아 유로화 전에 유통되던 프랑스 프랑(French Franc) 지폐에도 인쇄될 정도였다. 이 소설에 대한 우리나라 사람들의 애착 또한 유별나다. 『어린왕자』가 가장 다양한 버전으로 번역된 나라가 바로 한국이다(제주 방언으로 번역된 판이 있을 정도다). 크고 작은 테마파크와 전시관도 만들어졌고, 파리의 생제르맹(Saint-Germain) 거리에 위치한 '어린왕자' 기념품 가게에는 한국인 관광객의 발길이 끊이지 않는다.

　'자신의 글을 위해 하늘을 여행한 작가'라 불리는 생텍

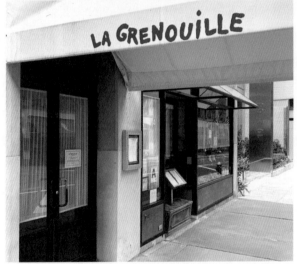

'파리지엔느의 인생'이라는 이름의 레스토랑. 현재는 '라 그르누이유'로 바뀌었다.
생텍쥐페리의 단골 식당으로, 지금도 창문에 그의 흔적을 자랑스럽게 전시하고 있다.

쥐페리가 여행한 세상은 넓고 광대했다. 소설에 등장하는 많은 공간은 그가 방문했던 장소의 기억과 연관돼 있다. 어린 시절 살았던 남프랑스 마을의 우물, 아르헨티나 파타고니아 지방의 화산, 아프리카의 사막과 바오밥나무 등이 그렇다.

생텍쥐페리는 제2차 세계대전을 피해 1941년부터 1943년까지 뉴욕에 머물렀다. 그리고 1943년 프랑스어와 영어로 『어린왕자』를 썼다. 집필 장소인 뉴욕이 본문에 등장하지 않는 것은 아이러니다. 대신에 그를 기억하고 싶은 사람들을 위해 몇 군데의 장소가 남아 있다. 뉴욕의 '아놀드 카페'는 그가 일행을 기다리는 동안 냅킨에 『어린왕자』의 스케치를 한 곳이다(현재는 미쉐린 스타 레스토랑 '마레아(Marea)'가 위치하고 있다). 그 한 장의 그림으로부터 이 소설이 탄생했다. 또한 그는 '파리지엔느의 인생(La Vie Parisienne)'이라는 레스토랑 건물 위층, 친구였던 프랑스 화가의 스튜디오에서 집필하면서 종종 식당에 내려와 저녁을 먹었다. 상호가 바뀐 이 식당은 지금도 창문에 그의 흔적을 자랑스레 전시하고 있다. 그는 글을 쓸 때면 늘 커피와 콜라, 담배를 곁에 두었다. 젊은 시절 수차례의 비행으로 건강이 좋지 못했던 그에게 마음의 치료제 같은 기호품이었다.

파리 생제르맹 거리의 '어린왕자' 상점. 한국인 관광객의 방문이 끊이지 않는다.

전쟁 중의 길지 않은 뉴욕 생활 기간에 조용히 집필에 몰두했지만, 그의 마음은 온 세상과 우주를 ·여행하고 있었다. 생텍쥐페리는 파리가 해방되기 몇 주 전인 1944년 7월 31일, 비행기 사고로 사망했다.

메이저리그 명예의 전당

야구는 음악이 없는 발레다

뉴욕 주의 한적한 호수 마을 쿠퍼스타운(Cooperstown)에 '야구 명예의 전당(Baseball Hall of Fame)'이 있다. 미국 메이저리그에서 활동했던 선수, 감독, 심판, 해설위원 등 야구 발전에 기여한 3백여 명이 헌정된 '야구의 신전(神殿)'이다. 1936년 지어져 연간 30만 명 이상의 방문객을 맞이하는 명소다. 남북전쟁 당시 어느 장군이 이 마을에 최초로 야구장을 만들었다는 이야기를 토대로 지어졌다지만 근거 없는 설로 판명되었다. 실제로는 대공황 시기, 경제 부흥과 관광 진흥을 목적으로 건설됐다.

150년 넘는 미국 야구의 역사를 반영하는 전시의 내용은 화려하다. "야구는 음악이 없는 발레다"라는 표현처럼 경기의 멋진 동작들을 담은 사진만 수십만 컷, 온갖 야구 카드와 수백만 점의 야구 관련 신문기사 등이 보관돼 있다. 각 구단의 유니폼과 마스코트, 선수들과 열혈 팬들의 밀랍 모형,

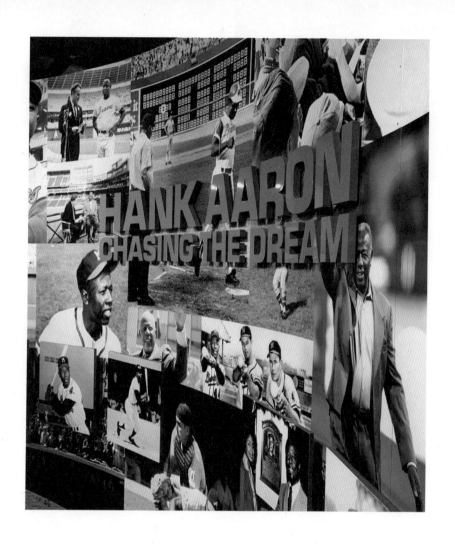

행크 에런 전시.
베이브 루스의 홈런 기록을 깬 최초의 타자이자 인종 차별의 벽을 넘어 활약했던
전설적인 선수다.

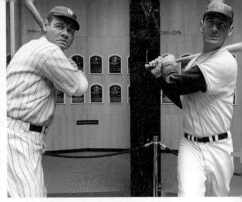

(왼쪽) 응원하는 팀의 경기를 빠지지 않고 찾았던 열혈 팬들의 밀랍 인형. (오른쪽) 미국 야구의 두 전설. 모두가 아는 베이브 루스는 왼편에 서 있다. '메이저리그의 마지막 4할 타자' 테드 윌리엄스가 그 옆에 자리하고 있다.

특별했던 경기를 기념하는 배트와 야구공, 글로브도 전시를 더욱 풍요롭게 한다. "라디오 중계만으로도 즐길 수 있는 유일한 스포츠 게임"이라는 은유처럼 당시 중계석 모양도 고스란히 보여 준다. 케빈 코스트너 주연의 〈꿈의 구장〉을 비롯하여, 〈메이저리그〉, 〈머니볼〉 등 야구를 소재로 한 추억의 영화 포스터와 장면을 모아 놓은 공간 또한 관람의 즐거움을 더한다.

전시의 마지막 부분인 명예의 전당에는 행크 에런, 사이 영, 켄 그리피 주니어 등 미국 야구의 전설들이 헌정돼 있다. "나는 계곡 너머로 간다(I'm going over the valley)"라는 마지막 말로 유명한 베이브 루스와 '메이저리그의 마지막 4할 타자' 이자 올스타에 열아홉 번 선정된 기록을 보유한 보스턴 레드

삭스의 테드 윌리엄스 모형이 나란히 관람객을 맞이한다. '철마(The Iron Horse)'라는 별명, 그리고 후에 사망의 원인이 되었던 병의 이름으로 잘 알려진 양키스의 루 게릭의 등번호 4번은 메이저리그 최초의 영구결번으로 기록되어 있다.

세계적으로 그다지 보편적이지 않은 야구는 그야말로 미국인의 스포츠다. 그래서 미국인의 삶과 문화이기도 하다. 매년 한 시즌의 긴 여정이 끝나고 스토브리그가 마무리될 즈음 이 전당에는 새로운 이름이 호명된다.

〈귀여운 여인〉 32주년

줄리아 로버츠의 미소가 떠오르는 곳

동서고금을 막론하고 문학과 드라마, 영화에서 흔하고 유명
한 서사들이 있다. 우선순위를 따지자면 제일은 무엇보다도
로미오와 줄리엣, 즉 남녀 간의 사랑과 그를 못마땅히 여기는
주변 반대 세력의 등장을 꼽을 수 있다. 두 번째는 신데렐라
스토리. 세 번째는 형보다 못한 아우, 혹은 형제간의 갈등 정
도일 것이다. 그중 신데렐라는 연극, 발레, 오페라를 통해 계
속 회자되고, 영화와 드라마를 통해 끊임없이 모방, 변형되
는 단골 레퍼토리다. 현대판 신데렐라 이야기 중 가장 성공한
경우는 1990년 개봉한 영화 〈귀여운 여인〉일 것이다. 공전의
히트를 기록한 주제가와 함께 줄리아 로버츠를 일약 세계적
인 스타로 만든 작품이다.

　　내용은 신데렐라 동화의 달콤한 결말을 담았지만 영화
전체를 당기는 강한 코드는 '부(富)'다. "그들이 무슨 말을 하
건 모두 돈 때문이다"라는 유명한 대사, 간접적으로 표현된

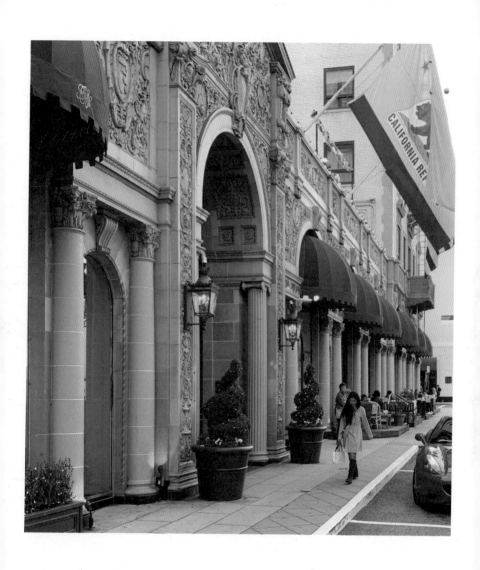

비벌리 윌셔 호텔.
1928년 지어졌으며 영화의 유명세 이후로는 '프리티우먼 호텔'이라는 애칭으로 불린다.

상류 사회의 식사 예절, 배경의 주제 음악과 함께 비추어지는 쇼핑 장면들은 늘 여성들의 선망 어린 대상이었다. '로데오 거리'라는 이름이 전 세계 패션 명품 거리의 대명사가 된 것도 이 영화 덕분이다. 관객들이 지금도 기억하는 가장 인상적인 장면은 부티크에서의 복수(?) 에피소드다. 지금도 로스앤젤레스를 방문하는 많은 관광객은 로데오 거리의 그 상점을 찾으려고 두리번거린다(아쉽게도 지금은 다른 상점으로 바뀌었다). 이 영화 때문에 명소로 떠오른 다른 한 곳은 비벌리 윌셔(Beverly Wilshire) 호텔이다. 1928년 지어진 이 호텔은 이전에도 이미 세계 유명인들이 묵었던 곳으로 잘 알려진 명소였다. 영화의 유명세 이후로는 '프리티우먼 호텔'이라는 애칭으로 자주 불린다. 상점의 못된 직원과 대비되는, 배려심 깊은 호텔 매니저라는 캐릭터는 호텔의 고급스러운 이미지와 럭셔리 마케팅에 크게 기여했다.

〈귀여운 여인〉은 1990년대 로맨틱 코미디의 르네상스를 선도했던 영화다. 이후 수없이 많은 영화가 이 각본과 연출 형식을 따라해 유사품이 즐비했다. 〈귀여운 여인〉이 개봉한 지도 32년이 지났다. 백만 불짜리 미소를 짓던 당시 주인공들은 이제 원로가 되었지만, 잊지 못할 이 러브스토리를 기억하는 사람들의 성지 순례는 멈추지 않고 계속된다.

비벌리 윌셔 호텔 펜트하우스.
영화 전체를 당기는 부(富)의 코드를 상징하는 공간이다.

유쾌함이 상상을 넘어설 때

루트 66 캐딜락 랜치의 숨은 매력

캐딜락은 미국 자동차 산업의 황금 시대(1945~1973)를 대표하는 세단이다. 커다란 실내와 당시로서는 첨단 장치를 갖춘 꿈의 승용차. "미국인들은 자동차가 아니라 캐딜락을 가지는 것이 꿈이다", "미국에서 성공한 다섯 사람 중 넷은 캐딜락을 탄다" 같은 표현이 있을 정도였다. 그 상징성은 엘비스 프레슬리부터 데이비드 베컴에 이르기까지 세대를 뛰어넘어 팬층을 만들기도 했다.

인종 차별이 만연하던 시절, 흑인은 이웃 백인 주민들의 반대 때문에 좋은 동네에 집을 구할 수 없었지만 돈만 있으면 캐딜락은 살 수 있었다. 영화 〈그린 북〉에 등장하는 1962년 하늘색 모델은 당시의 현실을 잘 표현하고 있다. 참고로 요즈음 선호하는 차량의 색으로 무채색 계열이 압도적인 것에 반해 당시에는 파스텔 톤이 인기를 끌었다. 어울릴 것 같지 않은 운전사와 차 주인의 우정을 다룬 또 다른 영화 〈드라이빙

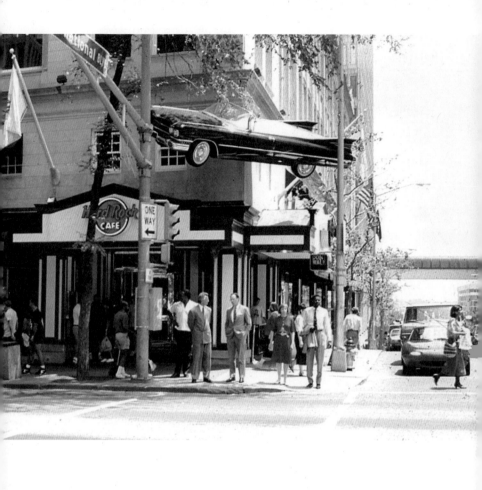

애틀랜타의 하드 록 카페.
1980년대 테마 레스토랑의 원조 격인 하드 록 카페 역시 디자인 코드를 캐딜락에서
따왔다.

미스 데이지〉에서도 캐딜락은 극중 스토리 전개의 중심 소재가 됐다. 두 영화 모두 아카데미 작품상을 받았다.

캐딜락에 관한 정서와 추억이 1974년 앤트 팜(Ant Farm) 그룹에 의해서 예술 작품으로 탄생했다. 텍사스 주의 북단을 지나는 미국의 문화 역사 도로 '루트 66(Route 66)'에 있는 '캐딜락 랜치(Cadillac Ranch)'다. 벌판 한가운데에는 1949년부터 1963년 사이에 생산된 열 대의 다른 캐딜락 모델이 일정 간격으로 배치돼 있다. 땅속에 거꾸로 묻은 이유는 차량 지느러미 모양의 진화를 보여 주기 위해서라고 한다. 진정한 자동차 마니아라면 이런 디테일도 즐길 수 있다.

유쾌함이 상상력을 넘어설 때 예술의 감흥은 배가된다. 1980년대 테마 레스토랑의 원조 격인 하드 록 카페의 외관에 매달린 캐딜락도 여기서 영감을 받았다. 캐딜락 랜치에 나열돼 있는 차들은 지난 수십 년간 방문객들의 그래피티를 위한 캔버스가 되었다. 총천연색 스프레이 페인트가 겹겹이 덧씌워져 원래 색은 찾아볼 수 없지만, 간혹 특별한 날에는 다른 색이 입혀진다. 이 작품을 만든 예술가의 장례식 날엔 검은색, 유방암 극복을 위한 행사를 위해서는 핑크색, 동성애자 퍼레이드 때는 무지개색으로 칠해지면서 사회적 메시지를 전달하는 것이다.

캐딜락 랜치는 일 년 내내 전 세계 방문객을 맞이한다.

달력이나 포토 에세이, 인스타그램의 단골 배경이기도 하다. 텍사스의 끝없는 들판과 장엄한 하늘이 마주친 지평선 위에 배열된 고요한 캐딜락들. '큰 땅의 미국'과 '번영의 미국'이라는 코드를 대비시키는 예술적 상상력이 유쾌하다.

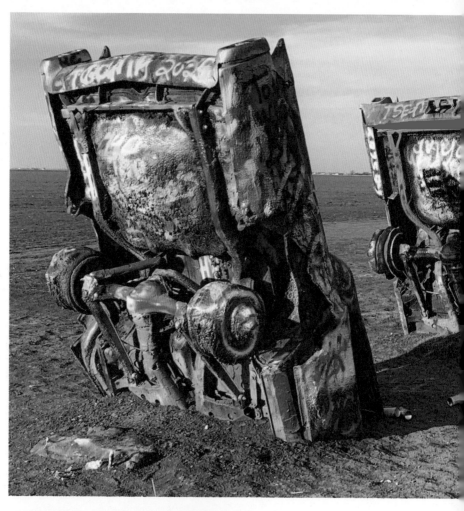

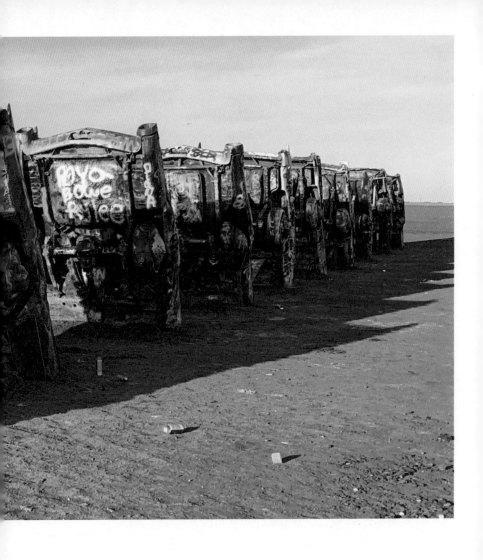

캐딜락들의 외관은 지난 수십 년간 방문객들의 그래피티를 위한 캔버스가 되었다.
벌판 한가운데 1949년부터 1963년 사이에 생산된 열 대의 다른 캐딜락 모델이 일정
간격으로 배치돼 있다.

고속도로의 나이팅게일

주유소 풍경, 멋진 피사체가 되다

도심의 주유소는 운전 중 차에 기름 경고등이 들어와야만 찾게 되는 장소다. 목 좋은 자리를 차지하는 대표적 상업 건물임에도 건축적으로는 외면당하기 일쑤다. 주유소 디자인은 기능이 먼저다. 운전중에도 쉽게 눈에 들어오는 큰 간판, 차량 교행을 위한 넓은 폭의 진입로, 비를 피하기 위한 캐노피 지붕과 서비스 공간 배치가 기본이다. 그 디자인이 천편일률적이다. 고속도로나 국도, 도시의 주유소나 시골의 주유소나 브랜드만 다를 뿐 모두 똑같다. 정유회사의 기본 매뉴얼 지침으로 제약이 따를 수밖에 없지만, 디자인에 어느 정도의 자율성과 독창성이 부여되면 좋을 것이다.

1888년 독일. 베르타(Bertha Benz) 부인은 남편이 발명한 벤츠 자동차를 몰고 만하임부터 포츠하임까지 약 100킬로미터를 시범 운전했다. 역사상 첫 '로드 트립'이다. 이때 주유하기 위해 들렀던 비스로흐 마을의 약국이 최초의 주유소로 기

텍사스의 주유소.
최근, 예전의 모습을 간직한 주유소 건축물에 대한 역사적 보존이 언급되고 있다.

록돼 있다. 20세기 초 미국에서도 자동차가 널리 보급되기 시작했다. 록펠러(John D. Rockefeller) 같은 벤처 사업가들은 차량이 늘어날수록 주유소 수요가 폭증할 것이라 전망했다. 예측은 정확했고 사업은 크게 성공했다. 현재 록펠러 재단은 엑슨모빌, 아모코, 셰브론 등의 대형 주유소 체인을 소유하고 있다.

주유소는 자동차 시대에 필요한 서비스를 제공하며 나름의 문화를 일궈 왔다. 주유 기능에 음료수, 커피, 신문, 담배까지 취급하고, 점차 화장실과 세차장, 편의점, 식당, 어린이 놀이터까지 더해져 현재의 모습이 완성됐다. 과거 미국의 '필립스(Phillips) 66' 주유소는 '병원처럼 청결한 화장실'을 내세워 홍보했다. 간호사 복장에 세정제 스프레이를 손에 든 직원이 자사 브랜드의 고속도로 휴게소를 돌며 청결을 검사하고 관리하는 시스템이었다. 이들은 화장실을 체크할 뿐 아니라 무더운 여름날이면 운전자들에게 얼음물을 제공하거나 주유소들을 순찰하며 고장 난 자동차를 인근 서비스센터로 연결해 주기도 했다. 사고 차량에서 응급치료로 인명을 구조해 생명을 구한 일화도 있다. 이러한 사례들로 회사에서는 이들을 고속도로 호스티스라고 홍보했지만, 고객들은 한술 더 떠 '고속도로의 나이팅게일'이라고 불렀다.

호두 롤이 유명한 '스터키(Stuckey's)'처럼 맛있는 간식거리

로 알려진 주유소도 있었다. 1937년 조지아주 이스트먼(East-man)의 길거리에서 호두를 팔면서 시작했는데, 후에 지역의 기념품과 텍사스산 기름을 취급하는 종합 주유소로 발전했다. 그리고 소소한 무료 서비스들을 제공하기 시작했다. 주유하는 경우 커피를 주거나, 앞 유리를 닦아 주고, 타이어 압력이나 엔진오일의 점도를 점검해 준 것이다. 현재 우리나라에서 음료수나 티슈를 무료로 제공하는 것도 그 영향이다.

미국의 주유소들도 매뉴얼에 따라 지어지면서 옛 모습을 간직한 장소들이 많이 사라지고 있다. 이제는 이런 건축물에 대한 보존도 언급되고 있다. 당연한 이야기지만 좋은 건축물은 사람들이 찾기 마련이다. 맛집처럼 하나의 명소가 된 주유소는 SNS를 장식할 수 있다. 주유소야말로 잠시 들르는 장소지만, 살면서 수없이 들르는 곳이다. 그곳에서 보내는 시간의 모음 역시 그리 짧지만은 않다.

텍사스 주 섐록(Shamrock)의 '타워스테이션(Tower Station & U-Drop Inn Cafe)' 주유소. 미국의 '루트 66'에 위치하며 문화재로 지정돼 있다.

미국 미시간 주의 한 주유소. 음료수도 판매하고 화장실과 편의점의 기능까지 복합적으로 갖췄다.

로스엔젤레스의 한 주유소. 세련된 모습으로 고객을 맞으며 모빌리티 시대에 필요한 온갖 서비스를
제공한다.

도시에 광택을 입히다

디트로이트 부활을 이끄는 '샤이놀라'

'샤이놀라(Shinola)'는 뉴욕 주에서 탄생한 구두약의 이름이다. 우리로 치면 '말표구두약'쯤 될까. 1960년대 사라진 이 상표는 2011년 디트로이트에서 시계를 만드는 기업으로 부활했다. 중국이 전 세계의 공장이 된 시대에 미국산 제품이라는 기치를 내세웠고, 이를 위해 예전 소비자들에게 친숙했던 미국의 상표를 산 것이다. 그 배경에는 "중국산이 5불, 미국산이 10불이면 디트로이트산은 15불의 가치가 있다"라는 믿음이 있었다.

디트로이트가 어떤 도시인가? 한때 자동차 '빅 쓰리'와 더불어 가구의 '빅 쓰리'라고 하는 허먼 밀러(Herman Miller), 놀(Knoll), 스틸케이스(Steelcase)가 명성을 떨쳤던 도시 아니었던가. 미국의 디자인 교육을 시작했던 크랜브룩 미술대학(Cranbrook Academy of Art)도 이곳에 있다. 그러나 자동차 산업의 침체로 도시 파산 역사상 가장 크게, 그야말로 역대급 불

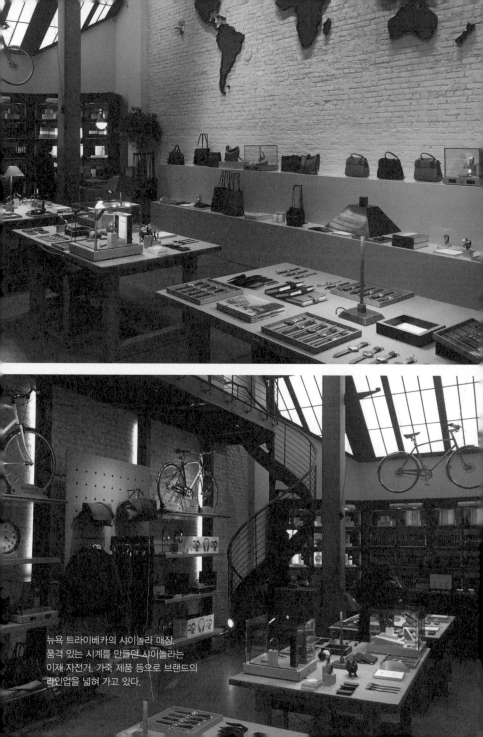

뉴욕 트라이베카의 샤이놀라 매장.
품격 있는 시계를 만들던 샤이놀라는
이제 자전거, 가죽 제품 등으로 브랜드의
라인업을 넓혀 가고 있다.

명예로 몰락했다. 그 와중에 샤이놀라는 과거 제너럴 모터스의 연구동 건물에 본사를 두고 디트로이트의 명성을 부활시키고자 했다. 몇 년간 힘든 세월을 보낸 뒤, 1960년대 이후 변변한 시계 하나 만들지 못했던 미국에 어엿한 시계 브랜드가 생겼다. 이후 버락 오바마 대통령이 데이비드 캐머런 영국 총리에게 선물하면서 유명해졌고, 빌 클린턴, 벤 애플렉 등 열혈 팬들도 생기게 되었다.

샤이놀라는 10년이 채 되지 않은 작은 기업이지만 미 전역으로 매장을 넓히며 급성장하고 있다. 그간 수백여 명의 고용을 창출했다. 자동차 공장에서 일했던 많은 노동자 중 상당수가 그곳에서 일하고 있다. 자동차 대시보드를 만들던 기술자들이 지금은 손목시계의 유리를 제작, 조립하고 있다. 샤이놀라는 그들에게 시계 제작 기술을 가르치기 위해 스위스에서 시계 장인들을 초청하면서까지 교육에 공을 들였다. 시계로부터 탄력을 받아 이제는 자전거, 가죽 제품 등으로 생산 라인을 넓혀 가고 있다. 모두 꼼꼼한 기술을 요하는 분야다. 운명인지 필연인지 회사 이름과 같이 '광택'을 중요시하는 제품들이기도 하다. 성공 배경에는 장인 정신과 질감, 고품질로의 회귀, 빈티지스러운 스토리 전개 등 지금의 소비자들이 좋아하는 장치가 숨어 있다.

몰락한 도시의 산업 재생이 '미국을 다시 위대하게'라는

정치 슬로건과 나란히 놓인다는 점은 재미있는 아이러니다. 새로운 마케팅으로 활용할 수 있는 도시가 있다는 점도 의미 있다. 샤이놀라는 구두약을 지칭하던 원래 상표의 이름처럼 디트로이트라는 도시를 '샤인'하고 있다. 한 참신한 생각이 도시 재생을 이끌고 국가를 대표하는 브랜드가 된 점이 아주 이채롭다.

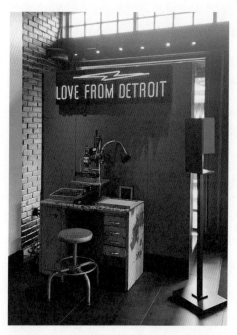

샤이놀라의 성공 배경에는 장인 정신과 빈티지스러운 스토리 전개 등 지금의 소비자들이 좋아하는 요소들이 숨어 있다.

아날로그의 메시지

보스턴 펜웨이 파크의 '떼창'

미국인들의 야구 사랑은 각별하다. 정규 시즌 중에는 구장마다 연고팀을 응원하는 관중으로 연일 성황이다. 몇 년에 걸쳐 모든 메이저리그 야구장을 순례하면서 경기를 관람하는 사람들도 많다. 지난 25년간 메이저리그에서 활약하는 한국인 선수들의 경기를 시청하면서, 우리에게도 이런 야구장의 풍경은 꽤 친숙해졌다.

　미국에서 가장 오래된 야구 경기장이자, 열광적인 분위기로는 으뜸으로 꼽히는 곳은 단연 보스턴 펜웨이 파크(Fenway Park)다. 하버드 대학교, 해산물 레스토랑과 함께 보스턴을 방문하면 꼭 즐겨야 하는 관광 코스다. 스포츠 타운으로 특히 유명한 보스턴은 팀 성적이나 경기 결과와 관계없이 팬들이 꾸준히 야구장과 농구장, 하키 링크를 찾는 것으로 유명하다. 여러 인종이 뒤섞여 있는 하버드 대학이나 번화가에서 쉽게 들을 수 없는 보스턴 특유의 사투리 억양을 곳곳에서 들

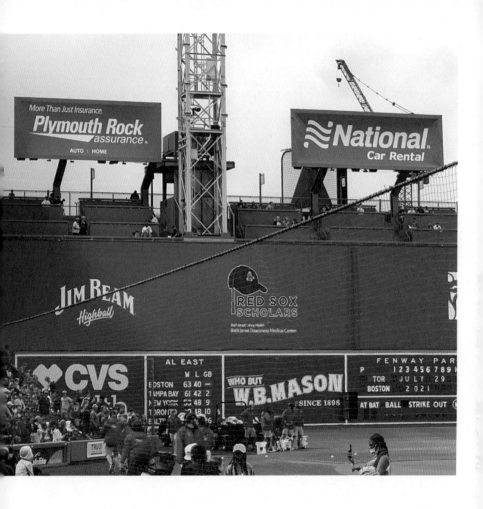

펜웨이 파크 외야의 높은 벽 '그린 몬스터'.
문화재로 지정되어 광고판을 포함한 기존 구조물을 바꾸지 못한다.

을 수 있다. 이곳을 진정한 보스턴 사람들의 현장이라고 이야기하는 이유다. 1912년 개장하여 무려 110년의 역사를 자랑하다 보니 여러 번의 개조와 확장 공사로 인해 모양도 반듯하지 못하다. 그래서 그 유명한 외야의 높은 벽 '그린 몬스터(Green Monster)'와 같은 명물도 탄생했다. 몇 년 전에는 이 '그린 몬스터'의 안쪽 140평의 공간에 채소 텃밭이 마련되었다. 여기에서 재배되는 야채와 허브 등도 구장 내 식당에서 사용하고, 남는 채소는 '푸드 뱅크(Food Bank)'에 기부한다.

펜웨이 파크는 문화재로 지정돼 광고판을 포함한 기존 구조물을 바꾸지 못한다. 그러다보니 구장 분위기는 포근한 빈티지의 느낌이 물씬 난다. 마치 과거로 되돌아가 몇 세대 전의 야구 경기를 관람하는 기분이다. 다른 구장은 디지털 전광판을 사용하지만, 이 구장의 메인 점수판은 여전히 아날로그다. 한 점씩 점수가 날 때마다 사람이 손으로 숫자를 바꾸는 풍경은 여기서만 느낄 수 있는 옛 감성이다. 수준 높은 디자인이란 이런 것이다. 다소 낡고 불편하지만, 부수거나 새로 짓지 않고 고쳐 가면서 지켜 온 덕분에 오늘날의 멋진 구장으로 남은 것이다.

레드삭스(Red Sox)의 홈구장인 이곳에서는 8회 초와 말 사이에 관중들이 일제히 자리에서 일어나 노래 한 곡을 합창한다. 〈스위트 캐롤라인〉. 아름다운 멜로디와 감미로운 가사

로 알려진 닐 다이아몬드(Neil Diamond)의 히트곡이다. 1966 런던 월드컵에서 영국이 우승한 지 3년 후 발표되어 오늘날까지 종종 영국의 축구장에서도 들리는 노래다. 1997년 보스턴 구장에서 음악을 담당하던 직원의 지인이 캐롤라인이라는 이름의 아기를 낳은 기념으로 노래를 튼 것을 계기로 시작된 전통이다. 이 노래를 따라 부르고 춤추기 위해 경기장을 찾는 사람도 꽤 있다. 전통과 빈티지, 역사와 서사가 흐르는 펜웨이 파크는 노래 가사만큼이나 달콤하다. 우리에게도 이렇게 멋지게 보존할 만한 야구장이 있었던 것으로 기억한다. 스페인 코르도바(Cordoba)의 메스키타(Mezquita)에 관한 한 문장이 떠오른다.

우리는 언제든지 지을 수 있는
건축을 위해 다시는 만들 수 없는
추억의 공간을 파괴하고 있다.

— 카를 5세

영원히 기억될 그들

나에게는 꿈이 있다, 멤피스 로레인 모텔

종교의 자유와 시민의 권리를 바탕으로 건국된 미국은 여러 주에 '인권 박물관'을 세웠다. 그리고 흑인 노예, 여성, 이민자들을 포함한 만인의 평등한 권리를 위해 투쟁했던 역사를 전시하고 있다. 가장 돋보이는 곳은 테네시 주 멤피스의 '국립인권박물관(National Civil Rights Museum)'이다. 이곳은 1968년 4월 4일 마틴 루터 킹이 암살당했던 로레인 모텔(Lorraine Motel) 건물을 보존하는 동시에 증축하여 마련됐다. 로레인 모텔은 컨트리 뮤직의 본고장인 멤피스를 찾아 음악 활동을 했던 루이 암스트롱, 레이 찰스, 냇 킹 콜 등이 투숙했던 곳이기도 하다. 물론 이 모텔 역사상 가장 유명한 투숙객은 마틴 루터 킹이다.

1960년 어느 날, 노스캐롤라이나 주에서 흑인 대학생 넷이 백인 전용 식당에 들어가 커피와 도넛을 주문했다. 물론 음식은 제공되지 않았다. 그들은 다음 날, 그다음 날 다시 찾

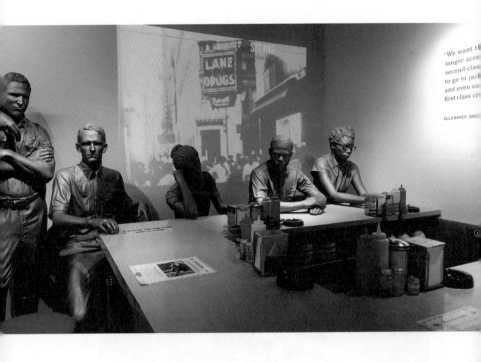

백인 전용 식당에서 인종 차별적인 분리 접객에 항의하던 노스캐롤라이나 주의
대학생들의 모습을 연출해 전시했다.

아가 주문을 거듭했지만, 결과는 매한가지였다. 얼마 후 소
문은 전국으로 퍼져나갔다. 이 항쟁은 다른 주로 번지기 시작
했고 결국 식당에서 인종 차별적인 관행이 사라지게 되었다.
당시의 상황 전개가 전시실에 생생하게 재현돼 있다. 이곳의
전시가 특별한 점은 인권 역사를 뒤흔든 사건을 당대의 공간
별로 구성했다는 점이다. 미국으로 끌려온 노예 이야기 편에
서는 탑승했던 노예선 모형부터 보여 주었다. 또한 인종 분리
수용의 위헌 결정을 선언했던 미 연방 최고 법원의 실내도 복
원했다. 버스 좌석 차별 배치에 항의했던 앨라배마 주의 '몽
고메리 버스 보이콧 운동'도 실제 그레이하운드 버스를 이용
해 당시의 현장처럼 연출해 놓았다.

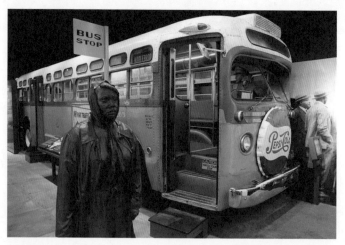

버스 내부의 좌석 차별 배치에 항의했던 '몽고메리 버스 보이콧 운동'도 당시 모습으로
생생히 전시되어 있다.

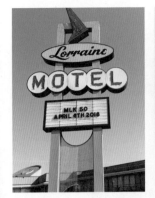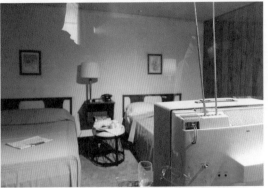

(왼쪽) 멤피스의 국립인권박물관. 로레인 모텔 건물을 보존하고 증축해 만들어졌다.
(오른쪽) 마틴 루터 킹이 암살당했던 로레인 모텔 306호실. 당시 가구와 텔레비전, 재떨이 등이 고스란히 보존돼 있다.

전시는 마틴 루터 킹이 암살당했던 모텔 306호실에서 끝난다. 당시 가구와 텔레비전, 재떨이 등이 고스란히 보존돼 있다. 다양한 공간들이 지난 수백 년간 펼쳐진 인권 투쟁의 역사를 기억하고 있다. 그리고 과거의 흔적을 통해 지금 이 순간에도 여전히 질문을 던지고 있다. 정의와 평등의 가치로 미래를 바꾸려는 작은 움직임들이다. 미국의 첫 국경일은 마틴 루터 킹의 생일인 1월 셋째 주 월요일이다. "나에게는 꿈이 있다"라는 연설과 함께 인권 운동을 이끌었던 그의 노력은 이 박물관이 지닌 장소성과 더불어 영원히 기억될 것이다.

셰이커의 디자인 철학

검박, 실용, 간결 그 안에 담긴 의미

미국에서 오트밀로 잘 알려진 '퀘이커(Quaker)'는 종교 집단이다. 1780년대 그중 일부 교인들이 온순함과 평화주의를 추구하면서 독립했다. 처음 시작된 뉴욕 주를 기점으로 메인, 뉴햄프셔, 매사추세츠, 켄터키 등 동북부 지방으로 번져 나갔다. 이들은 예배 때 몸을 흔든다고 해서 '셰이커(Shaker)'라 불렸다.

셰이커들이 가장 중시했던 가치는 근면과 절약이다. 그들은 생활에 필요한 최소 공간만 갖춘 건물에 살면서 새벽부터 밤늦도록 부지런히 일했다. 육체 노동 이외의 시간에는 뜨개질 같은 가사에 매달려 옷이나 모자, 손수건 등을 손수 만들어 입었다. 푹신한 침대에는 아예 관심조차 없고 짚으로 만든 침상에서 잠을 자며, 여분의 이불도 없었으니 빨래를 하면 적당히 말려 덮었다. 아침저녁에는 콩죽으로 끼니를 때웠고, 월요일 아침에는 연한 차를 마셨다. 일주일에 한 번은 소량의

셰이커의 가구.
마을 주변의 곧고 단단한 단풍나무로, 공간 활용을 위해 벽에 걸어 놓을 수 있도록
만들었다.

치즈를 먹고, 우유는 가끔씩만 구경했다. 이렇게 노동, 신앙, 검소한 생활이 일체가 된 삶을 2백여 년간 지속해 왔다. 이런 집단 생활 방식은 해리슨 포드 주연의 영화 〈위트니스〉에도 잘 묘사돼 있다. 영화의 배경이 되었던 배타적인 '아미시(Amish)' 교도들과 달리 셰이커들은 이웃으로부터 고립되거나 격리되지는 않았다. 오히려 가구, 씨앗, 생활용품 등을 판매하며 이웃들과 교류를 계속해 왔다.

셰이커교는 쇠퇴를 거듭해 대부분 사라졌지만, 그 마을들은 여전히 보존돼 있다. 넓은 부지에 집회와 예배실로 사용하던 미팅 하우스, 가사 도구를 만들던 작업장과 마구간 등이 군데군데 자리 잡고 있다. 재미있는 점은 주거와 예배당으로 사용되던 건물 대부분에 남녀를 분리하는 별도의 출입문을 설치했다는 점이다. 마치 조선 시대 한옥에서 안채, 사랑채의 구분을 연상케 한다. 건물 외관은 장식이라고는 찾을 수 없는 단순미를 보여 준다. 밝은 색채로 꾸며진 실내는 햇빛이 잘 들어 환하고 친근하다.

셰이커의 디자인을 이야기할 때 빼놓을 수 없는 것이 가구다. 주로 마을 주변의 곧고 단단한 단풍나무로 만들어졌는데, 흠집 하나 없을 정도로 완벽하다. 셰이커 장인의 솜씨와 자부심이 빛을 발한다. 이들에게 실존 철학은 생활 자체에서 나온 것이고, 그 생활이 결국 종교적 믿음으로 귀결된다.

켄터키 주 셰이커 빌리지. 건물 외관은 장식으로부터 철저하게 배제된 단순미를 지니고 있다.

셰이커의 장인들이 가구를 만들 때의 마음가짐이 '천사가 내려와 앉을 수 있도록…'이었다고 하니 더 무슨 이야기가 필요하겠는가? 검소함과 실용성이 바탕이 된 그들의 미학은 세속의 허영을 비웃는 듯하다. 땅과 건물, 생활 도구들이 삶과 노동에 밀착되어 조화롭다. 종교의 교리와 가르침이 디자인으로 스며드는 간결한 공간이 아름답다.

현대인의 행복은
쇼윈도를 쳐다보는 스릴에 있다.

<div align="right">– 에리히 프롬</div>

Experie

턱시도의 비밀

아날로그 엔터테인먼트의 정수, 챔버 매직

웃음과 감탄이 이어지고, 환상적인 분위기에 경외감마저 드는 것이 마술이다. 연말연시 세계의 몇몇 도시에서는 '챔버 매직(Chamber Magic)'이라는 특별한 마술쇼가 열린다. 실내악을 뜻하는 '챔버 뮤직'을 연상케 하는 명칭이다. 크지 않은 공간에 많지 않은 관객이 둘러앉아 친밀하게 진행하는 마술쇼는 '살롱 매직'이라고 불리며 19세기 파리와 빈 등에서 유행했다. 유튜브, 넷플릭스는 물론 라디오나 텔레비전도 없던 시절, 관객들은 잘 꾸며진 실내에서 마술을 감상하며 고급 사교를 즐겼다.

공연을 주관하는 마술사 스티븐 코헨(Steven Cohen)은 코넬 대학에서 심리학을 전공한 엘리트다. 어린 시절부터 마술을 시작한 그는 15, 16세기의 마술책을 보면서 오래된 기법들을 찾아내곤 본인만의 스타일로 해석하고 익혔다. 이미 수백 년 전에 잊혀졌던 마술들을 근사하게 부활시킨 것이다. 그

크지 않은 공간에 적은
수의 사람들이 둘러앉아
진행된다. 공연자와 관객이
친밀할 수밖에 없다. 한
마디로 '살롱 매직'이다.

래서 그는 자신의 공연을 '올드패션 마술쇼' 혹은 '빈티지 매직'이라고 부른다. 공연은 보통 특급 호텔의 작은 방을 빌려서 한다. 마술 도구도 카드, 동전, 주전자, 지도, 종이와 펜 등 그냥 일상의 물건이다. 화려한 무대 장치나 조명, 음향 같은 특수 효과는 없다. 하지만 바로 앞에서 펼쳐지는 연기는 무척 강렬하고 친밀하다. 관람객은 젊은 연인부터 노부부까지 다양하다. 이제까지 5천 번 이상의 공연에 모로코 여왕, 워런 버핏, 잭 웰치, 앙드레 프레빈, 칼 세이건 등의 명사를 포함해 무려 50만 명이 넘는 사람들이 참여했다. 우디 앨런은 "마치 종교적인 경험과 같다"라고 극찬했다. FOX, CNN, CBS 등의 뉴스에도 여러 번 소개될 만큼 대중의 주목도 대단했다.

이 마술쇼를 참관하려면 관객은 반드시 정장을 입어야 한다. 멋진 옷을 챙겨 입고 일상에서 벗어나 특별한 이벤트를 즐긴다는 기대를 한껏 부풀리기 위한 세심한 장치다. 우리가 잊고 지냈던 격식과 좀 더 깊은 멋과 아름다움을 되찾기 위한 노력이기도 하다. 턱시도 차림의 마술사와 근사하게 옷을 차려입은 관객들을 보는 것 또한 즐겁다. 이런 고급스러운 우아함 속에 공연 분위기는 무르익는다. 이 작은 방에서 펼쳐지는 마술은 아날로그 엔터테인먼트의 정수이자 품격 있는 고전 문화를 즐기는, 스타일의 향연이다.

턱시도를 입은 마술사와 근사하게 옷을 차려입은 관객들을 보는 것 또한 즐겁다.

"어떻게 하는 건가?"라는 관객의 질문에 그는 "대답할 수 없는 유일한 질문"이라 웃으며 "중요한 것은 철저한 준비와 과감성이죠"라고 말한다.

서커스에 예술이 더해진다면

지상 최대 쇼의 부활, 태양의 서커스

한때 서커스는 '지상 최대의 쇼(The Greatest Show on Earth)'로 불리며 그 인기가 대단했다. 하지만 연관성 없는 동작이나 행위 등 구태의연한 전통 서커스는 새롭게 떠오른 각양각색의 엔터테인먼트 산업에 밀려 경쟁력을 잃고 말았다. 기교는 있으나 이야기도, 예술적 감동도 없는 모스크바 서커스나 베이징 서커스는 단체 관광객들만이 자리를 메꾸는 삼류 공연으로 전락한 지 오래다.

1984년, 몬트리올의 거리 공연자 기 랄리베르테(Guy Laliberté)가 '태양의 서커스(Cirque du Soleil)'를 설립했다. 그는 지적 욕구와 예술성, 극도의 긴장감을 결합한 전무후무한 형태의 공연을 선보였다. 기존 서커스를 예술의 경지로 승화시킨 일대 사건이었다. 서커스 최초로 판타지가 가미된 서정성, 멋진 스토리텔링이 돋보이는 공연을 관객들에게 선물한 것이다. 한껏 높아진 연출력과 기예, 안무에 어울리는 연기

몬트리올 태양의 서커스 본사 입구.
공연자의 낡은 구두는 이 회사의 상징이다.

와 더불어 무대, 의상, 분장, 음악, 패션, 조명 등 그야말로 디자인의 모든 장르를 포괄한 종합 예술의 금자탑을 보여 준 것이다.

끝없는 아이디어는 세계 각국의 문화에서 나왔다. 태양의 서커스는 아프리카의 춤, 유럽의 동화, 한국의 널뛰기에 이르기까지 세계 곳곳에서 영감을 받고 이를 쇼에 적용했다. 서커스라는 것이 이 도시 저 도시를 옮겨 다녀야 하는 여정이니 자연스레 다양한 문화를 받아들이는 것은 필연이었을 것이다.

태양의 서커스는 몬트리올 시내의 기차 수리 차고에서 몇 해를 보내다가 1997년 사옥을 지어 이사했다. 지역 사회에 도움을 주기 위해 일부러 가장 가난한 지역을 택했다. 그리고 선뜻 특별한 산업이 떠오르지 않는 캐나다의 국가 브랜드를 정상으로 올려놓았다. 공연에서 깊은 역사나 전통이 전혀 없던 몬트리올은 일약 서커스의 세계 수도가 되었고, 문화적 '수퍼 타운'으로 격상됐다. 본사 아틀리에에서는 한 명 한 명의 연기자가 맡은 한 장면 한 장면의 다른 연출을 위해 대부분의 소품이 특별 제작된다. 연기자의 세밀한 움직임이 관객과 밀착 교감하기 위해서는 의상이나 소품, 조명 같은 디자인 요소가 연기와 정확하게 결합돼야 한다. 이 과정을 통해 공연은 한층 밀도 높아지며 디자인 완성도는 정점을 향한

다. 그야말로 아틀리에에서 쇼의 모든 창의력이 발현되는 셈이다.

태양의 서커스에는 스타가 없다. 하지만 관객들은 '세계 최고의 서커스'라는 것을 안다. 공연에서 연기자 한 명 한 명의 몸짓은 훌륭한 스토리텔링을 보여 준다. 대부분 말을 하지 않고 모든 감정을 눈빛으로 전달한다. 언어에 의존하지 않은 구성이 오히려 그 예술성과 함께 세계적으로 통할 수 있었던 힘이기도 하다. 무대 디자인은 연기자가 공연을 시작하기 전에는 완성되지 않는다. 한 장면, 한 동작의 연출을 위해 무대와 조명, 의상과 분장, 음악 등이 서사 흐름을 따라 일사불란하게 기획된다. 그리고 연기자가 무대의 종합 디자인과 완벽하게 일치된다. 속도와 정확함, 그리고 냉정한 긴장감 속에서 공연을 예술적으로 승화시키는 건 디자인의 힘이다. 그 덕에 연기자의 에너지와 기획자의 예술적 판타지 간의 불가능할 것 같은 공존이 가능하다.

태양의 서커스는 세계인들이 가장 보고 싶어 하는 공연이다. 파격적 구성과 각본, 빈틈을 찾아볼 수 없는 동작과 예술적 움직임, 3차원의 무대와 4차원의 서사가 연결된 완벽한 연출이 관객과의 밀도 있는 교감의 고리를 만든다. 말 그대로 '지상 최대의 쇼'의 부활이다.

태양의 서커스 바레카이(Varekai) 공연. 기술을 초월하여 순간의 몰입으로 승화될 때
예술이 탄생하며 관객과의 감정 이입이 일어난다.

연기자는 스스로 분장하는 방법을 배운다. 분장에서는 특히 눈을
강조한다. 눈이 관객과 연기자를 연결하기 때문이다.

골목에 문학이 스미다
문장 하나하나로 기억되는 더블린

1845년 닥친 감자 기근은 아일랜드의 삶을 힘들게 했다. 인구에 비해 먹을 건 턱없이 모자랐다. 아일랜드인들은 하는 수 없이 자원과 식량이 넉넉하지만 노동력이 부족한 미국을 향했다. 이런 상황이 이어지던 20세기 초, 아일랜드에는 빈곤과 절망의 풍경밖에 남지 않았다. 그런데 그 혼란과 가난 속에서 문학이 꽃피어 삭막하기만 한 삶을 어루만졌다. 이는 전 세계에 신선한 감동을 불러왔고 더블린은 아일랜드 문학의 중심지가 됐다. 오늘날까지도 사무엘 베케트, 제임스 조이스, 오스카 와일드의 작품 세계로 여행객을 초대한다.

제임스 조이스의 『율리시스(Ulysses)』는 '하루의 오디세이'라 불리는 소설이다. 1904년 6월 16일 하루 동안 더블린의 길을 걸으며 서사적 여행을 하는 주인공의 18가지 에피소드가 담겨 있어 붙여진 별칭이다. 이전에도 평범한 시민의 일상을 소재로 쓴 소설은 많았지만, 이 소설처럼 구체적이고 세밀

더블린 길거리 펍의 풍경.
「율리시스」를 읽으면 더블린의 전경뿐 아니라 담벼락, 길바닥, 건물의 정문 같은 디자인
요소들, 그리고 도시의 소리와 냄새까지도 느낄 수 있다.

하며 밀도 있게 삶을 들여다보고 묘사한 작품은 없었다. 음악과 연극의 형식을 오가는 문장에 속담과 신화, 방언이 언급되고, 해박한 동시에 난해한 표현이 뒤섞인 명작이기도 하다.

이 소설 속 주인공 블룸과 그의 행적을 기념하는 날이 블룸스데이(Bloomsday)다. 성 패트릭 데이(St. Patrick's Day)와 함께 아일랜드의 양대 축제일이다. 세상에서 가장 유명하고 오래된 이 문학 성지순례 행사는 1954년 작가 몇 명이 마차를 타고 책에 등장하는 장소들을 방문한 것에서 유래했다. 사람들은 당대 스타일의 옷을 입고 주인공 블룸이 다닌 병원, 도서관, 시장, 학교, 펍(Pub) 등을 들른다. 레스토랑에서는 책의 주인공이 먹던 내장 요리와 치즈 샌드위치를 맛보고 부르고뉴 와인도 마신다. 도시 전체가 온종일 '거리의 카니발'을 위한 배경이 된다. 전 세계 문학 애호가와 관광객들이 모여 작품을 즐기면서 강연 및 낭독회 같은 문학 행사도 곳곳에서 열린다.

더블린의 가장 평범한 하루를 기록하고자 했던 조이스는 이 소설을 쓰면서 친구에게 "이 도시를 정확하게 기술해서, 만약 지구상에서 사라지더라도 내 책을 보면 다시 지을 수 있게 하고 싶다"라고 이야기했다. 실제로 책을 읽으면 더블린의 전경뿐 아니라 담벼락, 길바닥, 건물의 정문과 같은 디자인 요소들, 그리고 도시의 소리와 냄새까지도 온전히 느

껴진다. 더블린 시내는 바둑판처럼 구성돼 있다. 그래서 모퉁이를 돌 때마다 새로운 장면들이 불쑥불쑥 나타난다. 길거리마다 등장하는 펍을 들러 보는 것도 큰 재미다. 책의 한 문장처럼 더블린의 거리에서 펍을 지나치지 않고 걷는 것은 아주 어려운 퍼즐 게임을 하는 것과 같다.

더블린은 '아일랜드에서 가장 영국적인 도시'라고 불린다. 대칭을 이루는, 다소 무표정한 외관의 조지안(Georgian) 건축 양식에 상쾌한 원색으로 칠해진 정문들의 풍경이 독특하다. 문학을 통해 도시가 기억되는 것만큼 강렬한 일은 없다. 그림이나 사진, 영상도 아닌, 문장으로 하나의 도시가 묘사된 것은 도시로서도 영광이다. 그리고 그 생명력 또한 무한하다. 지난 68년간 블룸스데이에 더블린 거리를 걸었던 사람들의 기억과 여정으로 이 도시의 이미지를 그려 보는 것도 재미있는 일이다. 문득, 제임스 조이스가 코로나 상황에 더블린의 하루를 묘사했다면 어떠했을지 궁금증이 생긴다.

장미의 도시

책과 에스프레소 향 가득한 포틀랜드

미국 북서부 오리건 주에 위치한 포틀랜드는 독특한 그들만의 문화를 지닌 도시다. 이곳에는 세계에서 제일 큰 파웰(Powell's) 서점이 있다. 시내의 한 블록 전체를 차지하고 있는데, 하루에 7천여 명의 손님이 오가고, 천여 권의 중고 서적이 새 주인을 찾아간다. 내부에는 아홉 가지 색상을 기준으로, 3천 5백 가지로 세밀하게 분류된 150만 권의 책이 진열돼 있다. 웬만한 도서관 같은 위용을 자랑한다. 이 도시에서 사람들에게 "세상에서 가장 무거운 것이 무엇인가?"라고 물으면 대부분 "책!"이라고 답한다. 평소 책을 가까이하는 사람은 책이 얼마나 무거운지 잘 알고 있기 때문이다. 책을 많이 읽는 도시는 커피도 발달한다. 포틀랜드의 별명을 딴 '스텀프타운(Stumptown)' 커피 브랜드가 이곳에서 시작됐다.

포틀랜드는 바다와 산, 강 등 쾌적한 자연환경에 둘러싸여 있다. 가까운 거리에 해안, 포도밭, 올리브 농장들이 즐

포틀랜드의 고속도로 휴게소. 오두막으로 지은 에스프레소 숍이다.

비하다. 시내에서 교외의 농장으로 향하는 길 또한 아름답다. 흔히 미국의 고속도로 휴게소가 맥도날드나 던킨도너츠 등 패스트푸드 체인인 것에 비해 이곳의 휴게소는 오두막 형태의 에스프레소 숍이다. 대단한 내공이 돋보인다. 오리건주는 해안을 해수욕장이나 관광지로 개발하지 않고 자연 상태 그대로 보존한다. 영화 〈구니스〉에서 보였던 바위와 해변 그대로다. 여기 사람들은 태평양이 보이는 바람 부는 계곡에서 자연에 감사하는 마음을 품고 농사를 지으며 와인을 담근다. 좋은 환경에서 생산되는 풍부하고 신선한 식재료가 있어 일찌감치 음식 문화도 발달했다.

사실 포틀랜드는 20세기 초반만 하더라도 제재업 말고는 별다른 산업이 없는 가난하고 치안이 좋지 않은 도시였다. 이런 여건에서 오늘날 살기 좋은 곳으로 변모할 수 있었던 것은 친환경적인 도시 디자인 덕분이다. 이 도시는 1960년대부터 공항에서 도심으로 들어오는 저렴하고 빠른 모노레일, 잘 짜인 대중교통망, 태양열 주차 설비, 주차장 주변으로 조성된 푸드 트럭 구역, 충분한 녹지와 옥상 정원 등의 인프라를 하나씩 만들어 갔다. 거기에 20세기 최고의 조경 디자이너 로렌스 할프린(Lawrence Halprin)이 설계한 '러브조이(Lovejoy) 플라자'와 '켈러 파운튼(Keller Fountain) 공원' 같은 명소가 더해졌다. 이 공원들의 낙하하는 폭포와 잘 짜인 콘크리트 구조물은

로렌스 할프린이 설계한 켈러 파운튼 공원. 낙하하는 폭포의 역동적인 느낌과 조형의 비례가 정돈된 공간을 표현한다.

평소에는 절제되고 정돈된 휴식 공간으로 존재한다. 그러다가 아이들의 연극이나 소규모 공연이 이뤄지는 시간에는 훌륭한 무대로 탈바꿈한다. 이런 노력의 결과 지금 포틀랜드는 미국에서 드물게 시내 한복판에 사람들이 거주하는 건강하고 유기적인 도시가 되었다.

포틀랜드는 커피와 음식, 책의 전통이 강한 도시다. 시민들은 건강한 음식을 먹고, 책을 많이 읽으며 늘 주변의 자연을 가까이한다. 틈틈이 에스프레소와 수제 맥주, 피노 누아(Pinot Noir)를 즐긴다. 음식은 도시인들의 일부가 되고 거리의 환경은 도시와 호흡하며 자연스레 녹아든다. 일상이 늘

건강하게 흘러간다. 편안하지만 세련된 라이프스타일이다. 포틀랜드의 풍경은 시내를 걷는 보행자의 시점에서 가장 아름답다. 도시가 사람 중심으로 디자인됐기 때문이다. 이 도시에는 소위 '드레스 코드'라는 것이 없다. 보이기 위한 겉치레와 격식은 사절이다. 시민들은 캐주얼을 진심으로 사랑한다. 음식과 지식을 제대로 누리고, 마음의 중심에 자연의 고요함을 간직한다. 개인의 건강함과 당당함의 표현이 도시의 정체성과 에너지다. 이런 도시에서 운동을 장려하는 나이키(Nike), 새로운 라이프스타일을 선도하는 에이스(Ace) 호텔이나 《킨포크》 잡지가 탄생하는 것은 무척 자연스럽다. 순수와 본질적 아름다움 자체를 상징하는 장미, '장미의 도시(City of Roses)'는 포틀랜드의 별명이다.

포틀랜드의 파웰 서점. 시내의 한 블록 전체를 차지하고 있다. 웬만한 도서관 같은
위용을 자랑한다.

'불멍'의 시간

가장 성공적인 공공미술, 워터 파이어

미국에서 가장 작은 주 로드아일랜드의 프로비던스(Provi-dence)는 조용한 대학촌이다. 이 도시에서는 매년 여름이 시작되는 5월 말부터 11월 초까지 한 달에 두 번, 토요일 해 질 무렵 특별한 이벤트가 열린다. 1994년부터 시작되어 30년 가까이 계속되고 있는 '워터 파이어(WaterFire)'다. 미국의 예술가 바나비 에반스(Barnaby Evans)의 작품이다. 공공미술이지만 퍼포먼스 성격을 갖추어, 이를 보기 위해 하루 평균 3만 명, 매년 30만 명 이상의 관람객이 찾아온다.

형식은 간단하다. 도시를 Y자로 가로지르는 강물에 장작이 한 더미 쌓인 점화대가 군데군데 설치돼 있다. 사람들은 일찌감치 도착해서 기다리거나 둑길을 산책한다. 강물에 띄워 놓은 꽃잎을 감상하고, 곤돌라를 타면서 기분을 낸다. 해가 지고 어둠이 짙게 깔리면 자원봉사자들이 장작에 불을 지핀다. 그게 전부다. 이제부터 오로지 관람자의 몫이다. 장작

이 나지막한 소리를 내며 타오르는 동안 평소보다 훨씬 천천히 걸으며 불꽃을 감상한다. 타오르는 불꽃을 반사하는 물결은 바람에 흔들리며 잔잔한 문양을 만든다. 경이롭다. 땅, 공기, 물, 불, 그리고 나무 같은 자연의 가장 본질적 요소를 물리적인 실체로 느껴 보는 영적(靈的) 의식이다. 작품 감상의 가장 독특한 점은 후각이다. 일반적인 설치 작품에서 느끼기 어려운 감각이다. 여든여섯 군데의 점화대에서 밤바람을 타고 번지는 소나무와 삼나무 장작 타는 냄새와 소리는 관람객을 무상(無想)의 경지로 보낸다. 도시 전체가 몇 시간 동안 '불멍'의 시간으로 빠져든다.

강 표면에 반사되며 타오르는 불꽃들은 포용과 확장의 메시지를 전달한다. 미국의 가장 성공적인 공공미술로 평가받는 이 행사는 도시 전체의 축제로 자리를 잡았다. 그리고 이제는 텍사스나 오하이오 주, 이탈리아의 로마 같은 도시로도 이식돼 진행되고 있다. 공공미술의 프랜차이즈다. 일상의 공간에서 친근한 소재의 예술 작품을 쉽게 만날 수 있는 접근성은 많은 공공미술의 성공을 가져왔다. 그 핵심은 관객을 얼마만큼 오래 머물게 하고 어떻게 감정 이입을 유도하는가에 있다.

워터 파이어. 1994년부터 시작되어 30년 가까이 계속되고 있다.

작지만 아주 큰 공원

마음이 모인 포켓 공원

'살아 있는 오아시스'로 표현되는 공원은 도심 속의 자연이
자 시민의 휴식 공간이다. 포켓 공원(Pocket Park), 또는 마이크
로 공원(Micro Park)으로 불리는 뉴욕의 공원들은 빌딩숲의 틈
새 곳곳에 숨겨져 있다. 센트럴 파크 같은 대규모 공원이 아
니고, 아주 작은 규모로 만들어진다. 일반적으로는 자연과
함께 숨 쉬는 장소로 물, 나무, 조각, 벤치와 같은 환경 요소
가 더해진다. 포켓 공원에 대한 사람들의 반응은 제각기 다르
다. 누군가는 이른 아침 비즈니스 미팅 장소로 활용하고, 어
떤 이는 야밤의 파티를 연다. 연인들은 만나고 사랑을 나눈
다. 정보를 교환하는 사회적 소통의 장소, 또는 각종 이벤트
가 일어나는 문화 공간이다. 도시의 많은 이야기를 간직한 곳
이다.

　　포켓 공원의 역사는 1960년대로 거슬러 올라간다. 당시
뉴욕 시장 존 린지(John Lindsay)는 고층 빌딩이 운집한 삭막한

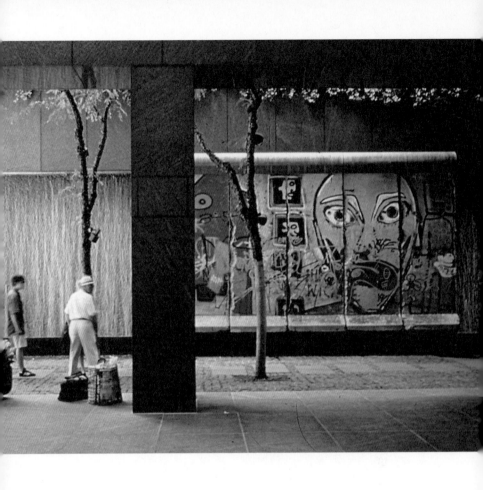

팰리 파크 2.
베를린 장벽을 타고 가지런히 흐르는 작은 폭포가 마음을 정화해 준다.

도시에 휴식 공간을 제공하고자 했다. 신축 건물의 고도 제한을 완화해 주는 대신, 그 건물 귀퉁이에 시민을 위한 공원을 설치하고 관리하는 의무를 부여하는 방식이었다. 그렇게 탄생하여 뉴욕의 명소로 자리 잡은 공원들이 꽤 많다.

그중 하나는 '포켓 공원의 클래식'이라 불리는 팰리 파크다. CBS 방송국 설립자 윌리엄 팰리의 이름에서 따왔다. 깨끗하게 포장된 바닥, 배면의 폭포와 조명, 잘생긴 몇 그루의 주엽나무(Honey Locust Tree)와 야외용 의자가 전부다. 오아시스를 상징하듯 긴 벽면에서 떨어지는 폭포의 물줄기는 도시의 화음을 만든다. 그 인기 덕에 바로 곁에 '팰리 파크 2'도 만들어졌다. 열린 공원 한편에 설치된 오리지널 베를린 장벽을 타고 가지런히 흐르는 작은 폭포가 마음을 깨끗하게 정화해 준다.

다른 한 곳은 그리니치 빌리지의 삼각형 대지에 위치한 크리스토퍼 공원(Christopher Park)이다. 작가 에드거 앨런 포와 영화배우 바브라 스트라이샌드가 살던 동네다. 1969년 6월 28일 성소수자 항쟁이 발단되었던 주점 스톤월 인(Stonewall Inn) 바로 맞은편에 있다. 이 항쟁을 기억하기 위해 1970년부터 매년 6월 마지막 일요일에 열리는 '동성애자 프라이드 행진'은 이 공원을 종착역으로 한다.

이 공원에는 조각가 조지 시걸(George Segal)의 1992년 작

품 〈게이 해방(Gay Liberations)〉이 설치돼 있다. 서 있는 남성 둘과 앉아 있는 여성 둘, 모두 동성연애자들이다. 실물 크기 조각이어서 마치 공원의 방문객인 것처럼 자연스럽게 벤치에 앉는 사람들과 교류한다. 시걸은 신호등, 극장, 버스 정류장, 벤치, 건널목 등 뉴요커의 일상이 문명을 만나는 순간을 포착한다. 그리고 그 이미지를 박제해 실물 크기의 흰색 석고 조각으로 표현하는 걸로 유명하다. 흰색 석고는 대학 강의 중 깁스를 하고 수업을 듣던 학생을 보면서 영감을 받았다고 한다. 유심히 살펴보면 이 조각과 공원 방문객의 어울림이 일품이다. 포용이라는 가치가 예술적 주제가 되어 시민들을 초대하는 것이다. 뉴욕의 공원 안에서도 그 도시의 삶과 이미지를 애틋하게 묘사한 시걸의 조각만큼 가슴에 다가오는 예술품은 드물다. 이런 특별한 의미와 역사를 지닌 크리스토퍼 공원은 오늘도 지친 뉴요커의 일상을 보듬는다.

포켓 공원은 말 그대로 매우 작은 공간이지만 물리적인 규모보다 중요한 것은 이용객의 반응이다. 얼마만큼 감동과 위안을 선사했느냐다. 이용자들에게 포켓 공원은 아주 큰, 마음의 공간이 된다. 소중한 것을 간직하고 겨울에는 차가운 손을 녹일 수 있는 곳이 주머니, 포켓이다. "뉴욕의 모든 심각함은 공원에서 숨 쉰다"라는 표현처럼 공원은 뉴요커들의 영원한 안식처다.

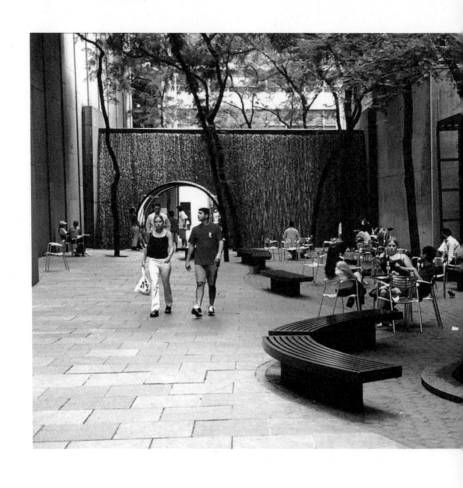

뉴욕의 엑슨 플라자(Exxon Plaza)와 맥그로 힐(McGraw Hill) 건물 틈새에 숨겨져 있는
포켓 공원.

크리스토퍼 공원에 있는 조지 시걸의 1992년 작품 〈게이 해방〉. 서 있는 남성 둘과 앉아 있는 여성 둘, 모두 동성연애자들이다. 실물 크기 조각이 공원 방문객인 것처럼 자연스럽게 벤치에 앉는 사람들과 교류한다.

랜드마크의 존재 이유

마음에 품은 건축물 하나

세계에서 가장 유명한 마천루 엠파이어 스테이트 빌딩. 하루 24시간, 쉬지 않고 작업해 410일 만에 완공된, 1931년부터 1970년까지 40년간 '최장기간 세계 최고(最高)의 빌딩' 기록을 세운 건축물. 은은한 회색 화강석에 니켈 장식이 부착된 아르데코 건축 양식으로, 〈킹콩〉, 〈정사〉, 〈시애틀의 잠 못 이루는 밤〉 등 수많은 영화의 배경을 장식하기도 했다. 여기서 맨해튼을 내려다보면 지구상에 단 하나밖에 없는 도시라는 의미를 실감할 수 있다.

　뉴욕에서 이 근처를 지날 때면 엠파이어 스테이트 빌딩 바로 옆을 걷고 있다는 사실을 잘 느끼지 못한다. 높은 층고의 로비와 유리로 개방된 현대 건축물들과 다르게 일 층이 휴먼 스케일로 낮게 지어졌기 때문이다. 그래서 지나가다 스타벅스에서 커피를 마셔도, 약국에서 약을 사도, 내가 엠파이어 스테이트 빌딩에 들어갔는지 모르는 경우가 많다.

크리스마스를 맞이한 엠파이어 스테이트 빌딩.

뉴요커는 엠파이어 스테이트 빌딩 꼭대기에 올라가지 않는다. 이곳은 관광객들의 장소고, 우리는 '언제든지 갈 수 있기 때문에'라는 이유에서다. 대신 이 빌딩의 조명을 자주 올려다본다. 할로윈, 9월 11일, 성 패트릭 데이, 크리스마스 등 특별한 날에 맞춰 옷을 갈아입는 꼭대기의 조명은 대화의 단골 소재다(철새들의 이동 시즌에는 철새 보호를 위해 불을 켜지 않는다). 보통 밸런타인데이에는 빨간색 조명을 밝히지만 올해에는 '티파니앤코(Tiffany & Co.)'와의 협업으로 브랜드 상징색인 연한 블루를, 러시아가 우크라이나를 침공하자 우크라이나의 국기색인 노랑과 파란색을 비추었다.

엠파이어 스테이트 빌딩은 애초 부동산 투자와 임대 수입을 목적으로 지어졌는데, 경제 공황이 한창이던 완공 초기에는 임대가 되지 않아 '빈 스테이트 빌딩(Empty State Building)'이라는 비아냥도 들었다. 그런데 코로나 사태를 겪으며 이 상황이 재현됐다. 임대해 있던 사무실들이 철수하거나 상주 인원을 대폭 감축하면서 공실률이 40퍼센트에 이르렀다. 왕년에는 하루 3만 5천여 통의 우편물이 배달되고, 우리나라 퀵서비스의 원조 격인 자전거 메신저들의 출입이 끊이지 않던 빌딩이다. 그런데도 팬데믹 경제(Pandemic Economy)로의 전환을 피해 가지 못했다. 코로나 기간 중 맨해튼 회사의 70퍼센트가 하이브리드 근무를 택했다. 주 5일 출근하는 사

람이 10퍼센트가 채 되지 않았다. 뉴요커들은 엠파이어 스
테이트 빌딩이 예전으로 돌아와야 뉴욕이 완전히 돌아온 것
이라고 이야기하곤 한다. 현재 뉴욕에는 더 높은 마천루, 더
근사한 전망대들도 여럿 생겼다. 하지만 그곳에 올라가서 손
가락으로 가리키는 건물은 엠파이어 스테이트 빌딩이다. 도
시에 시민들이 마음에 품은 건축물 하나가 있다는 것은 부러
운 일이다.

특별한 날에 맞춰 조명 옷을 갈아입는 엠파이어
스테이트 빌딩.

손끝으로 하늘을 만지다

재미없는 대관람차는 없다

대관람차(Ferris Wheel)는 전 세계의 놀이공원에서 쉽게 볼 수 있다. 수평 회전의 회전목마, 수직 회전의 대관람차가 놀이기구의 양대 산맥인 걸 보면 '돈다'는 것은 즐거움과 관련 있는 게 틀림없다. 우리나라의 중장년 세대라면 창경원(昌慶苑) 시절의 '허니문카'라는 이름이 생각날 것이다(현재는 허니문카를 검색하면 신혼여행 때 타고 가는 자동차가 나온다). 세계 최초의 대관람차는 1893년 시카고 엑스포에서 선보인 것이었다. 어떤 기구가 전진이나 후진, 좌회전이나 우회전, 또는 위아래 직선 운동을 초월해 수직으로 회전한다는 발상 자체가 당시에는 무척 신선한 것이었다. 또한 360도 회전하는 커다란 바퀴에 매달려 수평을 유지하는 탑승 캡슐의 구조 공학 또한 참신했다.

영화 〈비포 선라이즈〉로 기억되는 비엔나의 '리젠라트 (Riesenrad)'는 1897년 만들어져 현존하는 관람차 중 가장 오랜

비엔나의 리젠라트. 1897년 만들어져 현존하는 관람차 중 가장 오래된 것이다. 정교한
기계 구조가 각도에 따라 달리 보인다.

역사를 자랑한다. 19세기 말 운동의 유기적 체계를 변화시키고 획기적인 구조를 실험한 작품으로 평가받고 있다. 정교한 기계 구조가 보는 각도에 따라 다르다. 1999년 12월 31일 밀레니엄을 기념하여 운행을 시작한 '런던 아이(London Eye)' 역시 도시의 명물이다. 근래에는 두바이, 싱가포르, 마이애미, 멜버른 등 세계 유수의 도시에 유행처럼 설치되고 있다. 대관람차를 타면 고층 빌딩의 전망대에 올라가서 도시의 스카이라인을 감상하는 것과는 또 다른 재미가 있다.

실용적인 운송 수단은 아니지만, 대관람차는 행복을 주는 기구임에 틀림없다. 보는 것도 즐겁고 타는 것도 즐겁다. 손에 든 솜사탕처럼 마음도 가볍게 날아간다. 내가 탑승한 캡슐이 정상에 도달했을 때는 마치 손끝으로 하늘을 만지는 듯한 기분도 든다. 그때가 많은 연인이 키스하는 순간이기도 하다.

2021년 말 '세계의 교차로'라는 뉴욕의 타임스 스퀘어 한복판에 대관람차가 등장했다. 브로드웨이 공연 재개관을 앞두고 팝업으로 설치된 것이다. 보통 대관람차들이 원경을 감상하게 위치한 것과 다르게, 타임스 스퀘어의 대관람차는 마천루들 사이의 근경을 관람하게 돼 있다. 꼭대기에 올라갔을 때 밤하늘의 별 대신 고층 빌딩의 네온 불빛이 다가온다. 코로나로 우울한 시기를 겪었던 뉴요커들에게 필요한 희망의

이벤트였다. 화려한 뉴욕의 일상을 회복시키고 다시 돌린다는 의미가 있다. 대관람차의 캡슐 내부는 뉴욕에서 핫한 셀카 장소가 됐다. 탑승하는 사람들마다 들뜬 기분에 흥얼거린다. "마지막으로 타 본 게 언젠지 모르겠다"라며 어린 시절의 추억을 떠올린다.

스콧 피츠제럴드(F. Scott Fitzgerald)를 비롯한 많은 이가 대관람차에 관한 문장을 남겼다. "맛없는 감자튀김이 없듯이, 재미없는 대관람차는 없다"도 그중 하나다.

뉴욕 타임스 스퀘어의 대관람차. 꼭대기에 올라갔을 때 밤하늘의 별 대신 건물 표면의 네온 불빛이 다가온다.

수련의 공간

그 순간을 즐기면 빠져든다

보통 관상(觀賞)용으로 만들어지는 연못. 강처럼 흐르지도 않고, 호수보다 작은 물의 영역이다. 물을 바라볼 때 우리의 시선은 하늘과 맞닿는 수면을 따라 흐른다. 아이들이 물수제비를 뜨고 소금쟁이가 스케이트를 타는 그 표면이다. 그 가장자리로 수련이 잎을 띄우고 있다. 자연스럽게 독일 동화『개구리 왕자』에서 왕관 쓰고 앉아 있는 개구리의 모습이 연상된다. 수련은 땅속에 줄기를 두지만, 잎은 수면에 바짝 붙어 늘물에 젖어 있다. 그래서 햇빛이 비출 때 연못 표면뿐 아니라 수련 잎의 물방울도 반사돼 빛난다. 수련은 물고기를 위한 그늘도 만들어 준다.

수련이 은은히 떠 있는 연못의 색채와 패턴은 계속 바뀐다. 빛과 구름, 바람과 물결이 시시각각 변하기 때문이다. 그 순간을 즐기며 몰입하는 경험은 연못을 명상의 장소로 만든다. 수련의 풍경에서 많은 그림과 시가 탄생했다. 30여 년간

코네티컷 주의 연못에 설치된 한국인 예술가
한해미의 공공미술작품 '릴리 프로젝트'.
©Jaemee Studio

네덜란드 카스틸 엥글렌버그(Kasteel Engelenburg) 호텔 레스토랑. 연못 가장자리로
수련이 잎을 띄우고 있다.

자신의 정원을 가꾸며 연못 풍경을 그림으로 옮긴 모네의 〈수
련〉 연작이 대표적이다. 모네의 그림이 우리의 시선을 멈추
고 머무르게 하는 것은 연못의 정취와 자연의 빛으로 초대하
기 때문이다.

　　2021년 여름 코네티컷 주의 어느 연못에 한국인 예술가
한해미의 공공미술작품 '릴리 프로젝트(The Lily Project)'가 설
치됐다. 여러 색으로 칠해진 원반은 연못 표면에 떠서 환한
즐거움을 준다. 수련과 어우러진 모습이 자연과 예술의 경계
를 허무는 듯 보인다. 몇 개의 커다란 원반에는 직접 들어가
휴식이나 명상도 할 수 있다. 외부에서의 관상뿐 아니라 연못

빛과 구름, 바람과 물결에 따라 시시각각 변하는 수련을 바라보며 몰입하는 경험은
연못을 명상의 공간으로 만든다.

속에서 그 일부가 되는 경험이다. 연못에 떠 있는 이 작품 위
에 앉으면 우리는 개구리나 소금쟁이가 된다.

　　꽃말이 꿈, 결백, 신비 등인 수련에는 빨강, 노랑, 분홍
색, 흰색의 다채로운 꽃이 핀다. 그리스 신화에서 유래한 학
명 님페아(Nymphaea)는 '물의 요정'이라는 뜻으로, 영어로는
워터 릴리(Water Lily)라고 불린다. 하지만 한자로는 자거나 늘
어진다는 뜻의 '잠잘 수(睡)'를 사용한다. 수련이 낮에 피었다
가 밤에는 오그라들기 때문이다. 가을이 깊어 가면 수련 꽃은
저물고 단풍에 그 자리를 내어 준다. 내년 봄을 기다리면서
가장 친한 벗인 개구리도 함께 긴 동면에 들어간다.

익숙한 것과의 결별

일상에서 새로운 가치와 의미를 찾는 법

라틴어 '스칼라(Scala, 사다리)'에 어원을 둔 '스케일'은 여러 분
야에서 사용되는 단어다. 어류의 비늘이나 무게를 재는 저울
을 뜻하기도 하고, 건축에서 실제 거리를 도면에 축소하는 비
율 또는 그를 위해 사용하는 삼각형의 측량 자를 지칭하기도
한다. 음악에서는 음계, 즉 음높이의 감을 잡기 위한 순서 구
성, 또는 이 계획된 음에 따라 연주자가 연습하는 행위이기도
한다. 하지만 "스케일이 크다", "자기 스케일대로 산다"라는
표현처럼 보통은 일이나 계획의 크기, 또는 인물의 도량을 나
타낼 때 자주 쓰인다.

　친한 미국인 동료 교수 한 분은 한인 슈퍼에 갈 때마다
뻥튀기를 산다. "난 이 과자의 스케일이 너무 마음에 든다"라
고 좋아하면서. 이처럼 일상에서 익숙한 스케일이 크게 확대
될 때는 신선한 경이로움이 느껴진다. 똑같은 형태, 질감, 색
채라도 스케일을 달리하면 다른 시각과 재미를 부여한다. 이

(위) 미네소타 주 워커미술관(Walker Art Center) 조각 공원. 클래스 올덴버그의 작품
'숟가락다리와 체리(Spoonbridge and Cherry)'. (아래) 오하이오 주 클리블랜드의 공원.
클래스 올덴버그의 작품 '프리 스탬프(The Free Stamp)'.

런던 세인트 마틴스 레인 호텔 로비에 설치된
필립 스탁의 대형 화병.

할리우드 유니버설 스튜디오의 서부극 세트.

를 이용하여 작품을 만드는 대표적인 작가가 클래스 올덴버그(Claes Oldenburg)다. 그는 빨래집게, 지우개, 단추, 도장, 숟가락 등 일상에서 친숙한 소재들을 엄청나게 큰 스케일로 제작, 설치해 공공미술에 즐거움과 힘을 부여한다.

스케일의 정교한 변화가 적용되는 또 한 곳은 연극이나 영화의 무대다. 연극에서 배우가 백 원짜리 동전을 손에 들고 연기하는 장면에서는 보통 5백 원짜리 동전을 사용한다. 객석까지의 거리 때문에 무대의 작은 소품은 실제 크기보다 축소돼 보이기 때문이다. 할리우드에서도 이런 트릭이 종종 쓰인다. 서부 영화에서 배경이 되는 집들은 실제 크기의 90퍼센트 정도로 꾸민다. 그러면 액션 장면에서 존 웨인이나 클린트 이스트우드 같은 주인공의 몸집이 상대적으로 크게 보인다. 자신이 디자인한 실내 공간을 연극 무대처럼 꾸미고자 이런 원리를 이용했던 디자이너도 있다. 바로 필립 스탁(Philippe Starck)이다. 초대형 꽃병이나 초대형 조명 기구 같은 그의 디자인 오브제는 과장된 스케일의 연출로 특히 유명하다.

가끔 일상의 익숙한 스케일을 벗어나 생각하고 일을 도모해 보는 것이 필요하다. 생각의 스케일이 달라지면 그 안에 새로운 가치와 의미가 부여된다. 우리는 마음의 스케일만큼만 인생을 여행할 수 있기 때문이다.

바닥이 특별하게 다가올 때
땅의 촉감과 풀냄새, 그리고 빗방울

일반적으로 바닥은 위치를 정하고 면적을 측정하며, 소유를 구분하는 기준으로 사용된다. 그래서 건축이나 인테리어 디자인에서는 바닥을 그린 평면도를 바탕으로 내부의 기능을 나누고 동선을 짜면서 설계한다. 삼차원의 공간을 사는 우리에게 주어진 면은 보통 사면의 벽과 천장, 그리고 바닥이다. 실내 공간에서 바닥에는 제한이 많다. 인간의 신체와 다른 구조물들을 받치고 있어야 하므로 기울이거나 구부릴 수 없다. 또 많은 경우 가구와 집기들로 채워져 넓은 공간을 확보하기도 쉽지 않다.

『부자 아빠 가난한 아빠』의 저자 로버트 기요사키가 자주 인용하는 '모노폴리(Monopoly)'는 바닥판에 주사위를 던지며 하는 보드게임이다. 부동산의 기본 개념인 땅을 사고팔고, 임대료를 받고, 세금을 내는 규칙으로 짜여 있다. 작년 넷플릭스를 달궜던 〈오징어 게임〉에서 마지막 게임인 오징어

프랑스 알자스 지방의 작은 마을.
오랜 세월 다양한 창의적 놀이가 바닥에 줄을 그리며 만들어졌다.

게임 역시 흙바닥에 선을 긋고 하는 놀이다. 어린 시절 동네 골목은 훌륭한 놀이터였다. 딱지치기, 구슬치기 등 많은 놀이가 땅바닥과 접하며 이뤄졌다. 오랜 세월 다양한 놀이들이 바닥에 줄을 그리면서 생겨났다.

광장 바닥에서 뿜어 나오는 물 사이를 뛰어다니며 노는 어린이들의 모습은 도시의 익숙한 풍경이다. 1988년 영화 〈빅〉에서 뉴욕의 장난감 가게 바닥에 설치된 피아노 건반을 밟으며 젓가락 행진곡을 연주하는 톰 행크스의 모습은 지금도 기억에 생생하다. 요즈음 유행하는 디지털 전시에서는 아이들이 바닥에 투영되는 영상을 쫓아다니기도 한다. 바닥에서 뛰노는 것은 아동심리학자들이 어린이의 정서 함양을 위해 적극적으로 권하는 행위다. 얼핏 생각해 봐도 소파에 앉아 비디오 게임을 하거나 스마트폰을 만지며 시간을 보내는 것보다 신체적, 정신적으로 건강하게 느껴진다.

도심의 바닥은 대부분 건물이나 구조물, 차량에 할애돼 탁 트인 면적을 확보하기 힘들다. 보통 마모 방지를 위해 튼튼한 재료로 마감돼 있고, 차선 등 교통 안내를 위한 표식을 칠하는 면으로 사용된다. 하지만 어떤 도시들은 바닥에 타일이나 동판 등 차별화된 재료를 붙여 길거리의 이름, 현재 위치에 대한 역사적, 지역적 정보를 제공한다. 간혹 환경 예술 또는 설치 작품을 선보이는 경우도 있다. 무미건조한 회색의

도로를 걷다가 만나는 이런 그래픽 요소들은 신선함과 재미를 준다.

바닥은 땅의 기운을 받는 표면이다. 바닥 공간이 어린이만의 전유물은 아니다. 유심히 관찰하고 느껴 보면 땅의 촉감, 풀의 냄새, 그리고 바닥 면에 부딪혀 튕겨 나가는 빗방울의 모습과 소리가 특별하게 다가온다.

미국 메인 주의 작은 마을. 도심 바닥의 특이한 그래픽 요소들은 신선함과 재미를 준다.

디지털로 투영된 모노폴리.
로버트 기요사키가 자주 인용하는 보드게임이다.

뉴욕 구겐하임(Solomon R. Guggenheim) 미술관 바닥 전시.
투영된 영상 작품을 따라 관객들이 걷고 있다.

미국 필라델피아의 어느 거리.
바닥을 이용한 환경 예술은 많은 도시로 퍼져 나갔다.

뉴욕 FAO 슈바르츠(Schwartz) 장난감 매장.
톰 행크스가 바닥에 설치된 피아노 건반을 밟으며 젓가락 행진곡을 연주하는
장면으로 유명하다.

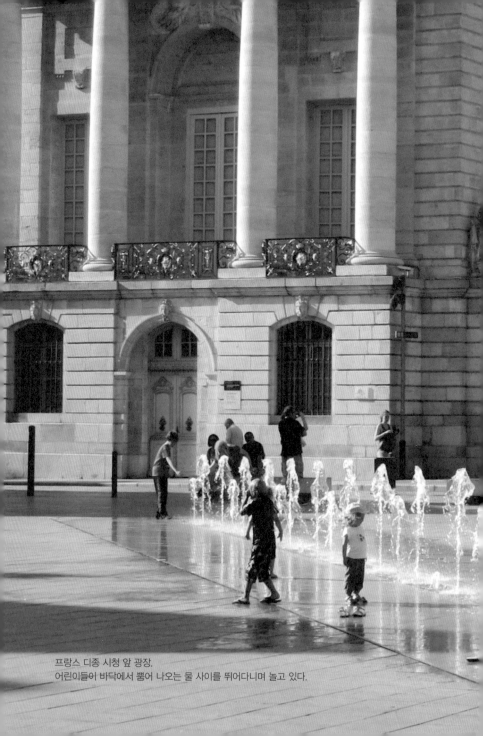

프랑스 디종 시청 앞 광장.
어린이들어 바닥에서 뿜어 나오는 물 사이를 뛰어다니며 놀고 있다.

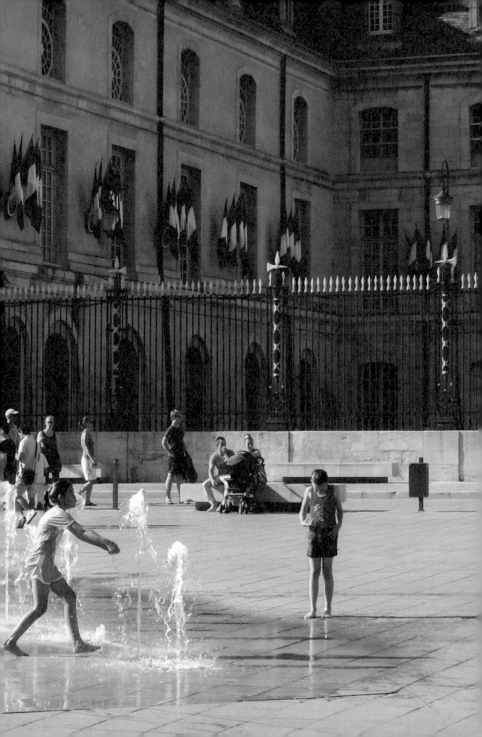

로보스 레일

품격 있는 공간이 주는 우아하고 특별한 경험

애거사 크리스티의 추리소설 『오리엔트 특급 살인』에는 호화
열차 문화에 대한 소개 문구가 나온다. 기차를 만들고 산업
혁명을 선도하며 세계 제국을 건설했던 영국은 19세기 말 탐
험의 시대를 열었다. 오랜 기간 영국의 식민지였던 아프리카
에는 호화 열차가 도입됐다. 그로부터 수십 년이 지난 후, 과
거의 영화를 재현한 기차가 부활했다. 사막과 평원, 정글과
초원을 가로지르는 문명의 오브제. 바로 '아프리카의 자부심'
이라 불리는 로보스 레일(Rovos Rail)이다. 창업자 로한 보스
(Rohan Vos)는 어느 날 경매에 참가해 가족 여행을 위한 빈티
지 증기 기관차 네 량을 사들였다. 그것을 계기로 사업이 시
작되었다. 그의 취향은 곧 비즈니스가 되었다.

　　로보스 레일은 1989년 4월 남아공에서 첫 운항에 들어
갔고 현재도 아프리카 곳곳으로 뻗어 나가고 있다. 로한은 지
금도 종종 빈티지 기차를 사서 자신의 공방에서 리모델링한

(위) 식당차, 라운지 등 하나하나의 공간에 품격이 있다. (아래) '아프리카의 자부심'이라 불리는 로보스 레일과 차고. 공방은 일을 하겠다고 찾아오는 사람들에게 목공 기술을 하나씩 가르치며 운영한다.

다. 오래된 식당이 문을 닫으면 내부 인테리어를 통째로 사서 식당차를 꾸미기도 한다. 공방은 일하고 싶다고 찾아오는 사람들에게 목공 기술을 기초부터 가르치면서 운영한다. 실업률이 높은 남아공에서 고용도 창출하니 그렇게 만들어진, 고급스런 공예품 같은 기차의 내부는 짧은 며칠간의 여행 경험을 특별하게 해 줄 만큼 인상적이다.

기차 안에 인터넷 설비는 없다. 인터넷이 필요한 여행자라면 탑승하지 않는 편이 나을지 모른다. 식당차, 라운지 등 공간 하나하나에 저마다의 품격이 서려 있다. 분위기 역시 마찬가지다. 탑승한 사람들 간의 서로에 대한 배려도 품위 있다. 승무원들의 친절한 서비스는 전문적이다. 웃음을 잃지 않고 작은 서비스 하나도 놓치는 부분이 없다. 아침, 점심, 저녁 세 끼 모두 세심하게 준비된다. 식사 때마다 제공되는 남아공 와인과의 마리아주도 매력적이다. 며칠 밤낮을 한결같이 손님에게 감동을 주기는 쉽지 않은 일이다. 예정된 시간 내에 해병대 기상 시간과 같이 정확한 타이밍에 절도 있게 서비스를 마쳐야 한다. 그래야 며칠 후 종착지에서 반대 방향으로 여행을 시작하는 승객들을 맞이할 수 있다.

이 기차는 운송 수단이 아니다. 기차 자체가 하나의 마을이다. 목적지 도착보다는 여정 자체가 중요하므로, 단지 이런 여행의 과정을 즐기기 위해 탑승한 승객들도 꽤 있다.

승객 중에 스위스에서 호텔을 운영하는 부부가 있었다. 24시간 고객을 허투루 대하지 않는 로보스의 경영을 배우러 탑승했다고 한다. 노르웨이에서 레스토랑을 여러 개 운영하는 신사도 만났다. 그는 식당 칸과 라운지의 운영에 감탄했다. 길쭉한 네모 모양의 기차지만, 실내의 서비스는 원만하고 둥글게 균형 잡혀 있다. 로한은 지금도 기차가 출발하기 전 승객들을 빠짐없이 만난다. 로보스의 창업 철학을 설명해 주고 기차 내부를 제작하는 현장도 친절히 안내한다. 한 사람의 꿈이 이루어진 결과를 지켜보는 것은 언제나 뭉클하다. 우아하고 특별한 경험을 한 승객들에게 감동의 여운은 길고 깊다. 이후에도 기차 여행의 꿈은 지속될 것이다.

침대칸 장식. 네모반듯한 기차의 외향과는 다르게
실내의 서비스는 원만하게 균형 잡혀 있다.

파스텔을 지켜라

미국 최초의 역사 보존 지역, 마이애미 아르데코

1925년 파리 세계장식박람회에서 시작된 건축, 디자인 양식을 우리는 '아르데코(Art Deco)'라 불렀다. 당시 박람회에 초청은 됐으나 이렇다 할 내공을 갖추지 못했던 미국은 백여 명의 사절단을 보내 당시 선진 유럽의 디자인을 배우고 받아들였다. 그 결과 아르데코는 미국 최초의 근대 건축 및 디자인 양식으로 전국으로 퍼져 나갔다.

휴양지 마이애미 해변에는 '아르데코 지역'이라는 곳이 있다. 1920년대 말 인디애나 주 출신의 기업인 칼 피셔(Carl G. Fisher)가 '경제 공황 중에도 사람들이 휴양할 장소는 있어야 한다'라는 생각으로 개발을 시작했다. 10킬로미터 넘는 해변의 이면 도로에 3층 정도의 아르데코 양식 건축물들이 빽빽이 늘어섰다. '카사블랑카', '티파니', '버클리'와 같은 친숙한 이름의 호텔들과 레스토랑, 상점들이 즐비하다. 휴양지로 호황기를 누렸던 이 지역은 제2차 세계대전 발발과 함께 건

마이애미 해변과 버클리 호텔. 10킬로미터가 넘는 해변의 이면 도로에 3층 정도 높이의 아르데코풍 건축물들이 멋지게 늘어서 있다.

물들이 미 해병대 숙소로 사용되면서 사람들의 기억에서 사라졌다.

1984년 방영된 NBC TV 드라마 〈마이애미의 두 형사〉는 엄청난 인기를 끌었다. 특히 고급 정장 외투 안에 와이셔츠 대신 티셔츠를 입고 맨발에 구두를 신은 주인공과, 이와는 대조적으로 머리를 뒤로 묶은 범인들의 패션이 크게 화제가 돼 세계적으로 '따라하기' 열풍이 일었다. 드라마가 뜨면서 배경으로 보이는 파스텔 색조의 건물과 거리도 시청자들의 눈길을 끌었다. 한동안 잊혀졌던 이곳이 디자인 유산으로 부활하기에 이르렀다. 미국 최초의 역사 보존 지역(U.S. Historic District)으로 지정된 것이다. 지금은 미국 대학생들이 봄방학 여행지로 가장 선호하는 장소 중 하나다.

이 거리의 매력은 걸어 다니면서 느낄 수 있는 휴먼 스케일이다. 나지막한 건물들은 정겹고 친근하게 행인과 교류한다. 또 다른 매력 포인트는 지역성이다. 열대 휴양지의 특성을 고려해 연한 파스텔 톤의 외관과 펠리컨, 그레이하운드, 야자수 등의 문양이 이국적 느낌을 물씬 풍긴다. 색조와 패션이 어우러진 디자인이 매력적으로 다가온다.

여행객들은 일상의 도시와는 다른 스케일과 색을 즐기며 산책하는 기분이 남다르다. 알 파치노 주연의 〈스카페이스〉나 로빈 윌리엄스 주연의 〈버드케이지〉 영화의 배경으로

도 등장한 이 거리에는 이탈리아의 패션디자이너 잔니 베르사체(Gianni Versace)가 살았었다. 정글과 늪지대의 버려진 땅을 아름다운 마을로 바꾸고자 했던 청년사업가 칼 피셔의 꿈은 여전히 이어지고 있다. 사치보다는 겸손, 급조하지 않은 연륜과 역사가 오늘날에도 방문객을 초대한다. 이른 아침 대서양의 일출이 만드는 붉은 빛에 아르데코풍의 건축물이 빛나는 모습을 자랑하면서….

마이애미 해변 아르데코 지역의 호텔 건물. 열대 휴양지의 특성을 고려해 연한 파스텔 색조의 외관이 이국적 느낌을 물씬 풍긴다.

작은 마을이 중요한 이유

쇼핑몰의 앞날은 밝지 않다

1950년대부터 경제 호황을 맞은 미국의 소비는 급증했다. 중산층은 널찍한 집과 자동차를 구입해 근교에서 도심으로 출퇴근했다. 이런 생활 방식의 변화에 따라 집과 직장은 물론 타인과 편하게 어울릴 수 있는 공원, 술집, 쇼핑센터 같은 장소들이 필요했다. 사회학자 레이 올든버그(Ray Oldenburg)가 주장했던 '제3의 공간'이다. 이런 요구와 효율적 쇼핑을 위해 넓은 땅을 이용한 몰(Mall)이 탄생했다. "입구에 들어서는 순간 자본주의의 냄새를 맡을 수 있다"라는 미국의 쇼핑몰은 아이러니하게도 사회주의자 빅터 그루엔(Victor Gruen)에 의해 고안됐다. 1950년대 말에는 하루 평균 3개의 몰이 개장했고 1960년에 이르러서는 4천 5백여 개의 몰이 생겼다. 1970년대에는 미국 전체 소매의 33퍼센트가 몰에서 이뤄졌다. 1986년 《컨슈머 리포트》 잡지에서는 쇼핑몰을 피임약, 개인용 컴퓨터 등과 함께 '생활의 혁명을 가져온 50대 발명품'으

전형적인 미국의 쇼핑몰. 지난 3년간 미국에서 3백여 개의 쇼핑몰이 문을 닫았고, 앞으로도 더 많이 사라질 전망이다. 이미 허물어진 곳도, 비어 있는 곳도 꽤 된다.

로 선정하기도 했다. 1992년 미네소타에 연 '미국의 몰(Mall of America)'은 그 절정을 보여 줬다. 5백여 개의 상점, 수족관, 결혼식장, 영화관, 놀이공원, 그리고 미네소타에서 탄생한 유명 만화 캐릭터가 있는 스누피 월드 등을 갖춘 미국 최대 규모를 자랑했다.

이렇게 잘나가던 쇼핑몰에도 변화가 찾아왔다. 1990년 대 초대형 쇼핑몰이 등장하면서 기존의 몰들이 경쟁력을 잃어 갔다. 2000년대에는 온라인 쇼핑으로 소비 행태가 바뀌면서 결정타를 맞았다. 또 많은 미국인이 유럽과 남미를 여행하면서 열린 공간에 작은 상점들이 늘어선 아기자기한 길거리 환경을 경험하고 부러워했다. 이들은 밀집된 실내 공간에서 돌아다니는 몰링(Malling)을 차츰 지겨워하기 시작했다. 지난 3년간 미국에서 3백여 개의 쇼핑몰이 문을 닫았고, 앞으로도 더 많이 사라질 전망이다. 이미 허물어진 곳도, 폐업으로 비어 있는 곳도 꽤 된다.

근래에 기존 쇼핑몰을 리모델링하는 프로젝트들이 등장했다. 디트로이트의 한 쇼핑몰은 자동차 회사 포드의 오피스로, 테네시의 어느 몰은 의료 센터로 재탄생했다. 다른 많은 몰도 아파트나 의료 시설, 체육 시설로, 심지어는 교회나 납골당으로 변신하고 있다. 쇼핑몰에는 다양한 상점은 물론 햇빛이 들어오는 중정, 분수, 갤러리, 정원, 놀이터 등 온갖 시

미네소타 주 '미국의 몰(Mall of America)'의 '스누피 월드'.

설이 있다. '작은 마을'을 표방했기 때문이다. 이렇듯 번듯한 건축적 기반이 있으니 아이디어만 좋다면 얼마든지 건물을 살릴 수 있다. 어떤 스토리로 어떤 스타일을 담는가가 열쇠다. 쇼핑몰이 납골당으로 변하는 운명을 맞이하지 않으려면 새로운 비전과 계획이 필요해 보인다. 이를 이용해 '새롭고 예쁜 작은 마을'을 만들지 못한다면 영화 〈콘택트〉의 대사처럼 엄청난 공간의 낭비를 초래할 것이다.

쇼윈도의 실험정신

유리에 남은 지문과 코자국

세계의 주요 백화점과 부티크의 쇼윈도들은 경쟁하듯 그 화
려함을 뽐낸다. 럭셔리한 풍요로움을 보여 주기 위해 온갖 소
품과 시각적 화법들이 동원된다. 이 패션 판타지를 만드는 사
람들을 '윈도우 드레서(Window Dresser)'라고 부른다. 짧은 주
기로 계속 바뀌는 디스플레이에 맞춰 기발한 아이디어와 순
발력, 노동이 요구되는 작업이다. 이들에게는 지극히 제한
된, 현실적이지 않은 아주 작은 규모의 공간이 주어진다. 여
기서 최대의 광고 효과를 내기 위해 새 디자인을 창조해야 한
다. 착시, 해체, 과장된 스케일, 무중력을 염두에 둔 연출 등
상상할 수 있는 온갖 기법을 활용한다. 〈섹스 앤 더 시티〉의
배우 킴 캐트럴(Kim Cattrall)의 리즈 시절 모습을 감상할 수 있
는 1987년 영화 〈마네킨〉은 이 직업의 세계를 잘 표현해 준
다. 하나님에게 넥타이의 길이를 물어 성공했다는 뉴욕의 백
화점 로드 앤 테일러(Lord & Taylor)의 쇼윈도는 후에 팝 아트

(위) 뉴욕 버그도프 굿먼 백화점. 아트북 출판사 애슐린(Assouline)에서 『버그도프 굿먼의 윈도우』라는 제목으로 책도 출판되었다.

(중간) 파리 랑방(Lanvin) 부티크 쇼윈도. 유행 감각의 반영. 놀라움과 유머, 즉흥성과 도발적 메시지로 가득 찬 박스 안에 실험 정신과 일상의 스토리가 있다.

(아래) 런던 해로즈(Harrods) 백화점의 크리스마스 쇼윈도 디스플레이. '럭셔리 기차 여행'을 주제로 최고의 공예 기술과 디테일을 선보인다.

의 거장이 된 앤디 워홀에 의해 밤새 꾸며지곤 했다. 30여 년 간 진 무어(Gene Moore)의 놀이터였던 티파니 상점과 데이빗 호이(David Hoey)가 디자인팀을 이끄는 버그도프 굿먼(Bergdorf Goodman) 백화점도 일주일마다 테마를 바꿔 가며 뉴욕의 거리를 자신들의 무대로 장식했다.

디자이너들은 역사나 자연, 음악이나 만화, 빈티지, 사회적 이슈, 클래식 영화나 발레 등 수많은 것에서 영감을 찾는다. 신문과 잡지, 지역의 역사, 벼룩시장, 앤티크 상점, 공원, 시장, 길거리 등은 곧잘 재해석돼 등장하는 단골 소재다. 그래서 쇼윈도는 하나하나가 모두 다르다. 마치 잡지가 한 페이지마다 편집이 다른 것과 같다. 쇼윈도는 정체된 움직임, 예상치 못한 각도와 시점 등으로 고도의 편집 능력을 요구한다. 간혹 도발적인 제안과 아방가르드적인 메시지를 전달하기도 한다.

디자인의 비밀 중 하나는 길거리 풍경의 반사를 고려해야 한다는 것이다. 햇빛 때문에 구경하는 사람은 물론, 거리 풍경과 지나가는 차량, 행인 등이 유리에 반사돼 전시의 일부가 되기 때문이다. 무엇보다 중요한 것은 수준 높은 공예 기술에 있다. 관객과 거리가 있는 연극 무대 세트와 달리 사람들이 유리창에 바짝 얼굴을 들이밀고 안쪽을 들여다보기 때문에 대충 만들 수 없다. 세밀한 부분 부분이 완벽해야 한다.

환경심리학에서 이용하는 연구 방법이지만 쇼윈도 디자인의 성공을 가늠하는 척도는 하루 동안 행인들이 유리에 남긴 지문과 코 자국이다.

어둠이 짙게 내릴 때 쇼윈도를 응시하면 상상의 세계로 빠져드는 느낌이다. 쇼윈도는 평균 1~3주 간격으로 새로이 펼쳐지는 공연 무대다. 하지만 그 짧은 시간과 제한된 공간에 집중된 에너지는 다른 미술 장르에 없는 응집력을 지닌다. 상업 광고가 문화가 되는 대표적 현상일 것이다. 유행 감각이 투영되고 놀라운 유머, 즉흥성과 도발적 메시지로 가득 찬 박스 안에는 실험 정신과 일상의 서사가 있다. 한마디로 무대와 패션, 공간 쇼맨십의 작은 결정체다.

뉴욕 버그도프 굿먼 백화점. 쇼윈도 디자인은 구경하는 사람은 물론 거리, 차량, 행인 같은 길거리 풍경의 반사도 고려해야 한다.

오프라인이 살아남는 법

돌고 돌아 다시 아날로그

불과 십여 년 전만 해도 소비자들은 으레 브랜드에 충성했다. 그렇기에 특정 브랜드를 좋아하는 소비자는 반복적으로 그 상품을 사곤 했다. 튀지 않으면서 로고가 조그맣게 박힌 명품은 티 내기 좋은 선택이었다. 근래에 그 트렌드가 변하고 있다. 다른 사람이 나와 같은 청바지를 입고 있으면 그 순간부터 다시 입기 꺼려지고, 주변에 여러 명이 내 핸드백과 같은 모델을 들고 다니면 그것 또한 달갑지 않다. 이제 '나만의 개성'을 넘어 '구체적인 나만의 개성'을 원하게 됐다. 이렇게 '나'를 위한 소비가 대세가 되면서 개인 맞춤형 상품이 떠오르고 있다. 온라인은 온라인대로, 오프라인은 오프라인대로 이런 취향을 반영하는 상품 라인을 보여 주고 있다. 이 트렌드는 패션뿐 아니라 화장품, 식재료 등으로도 확장되고 있다. 이제는 판매자가 소비자에게 충성하는 시기가 찾아왔다. 그 핵심에 '개인화(Personalizing)'의 개념이 있다.

르 라보(Le Labo).
향수를 매장에서 직접 조제해 라벨에 원하는 문구를 새겨 준다.

지난해 미국에서는 만여 개가 넘는 상점이 문을 닫았다. 사실 온라인 판매가 급증하면서 몇 해 전부터 계속되던 현상이다. 거기에 더해 코로나 환경은 기존의 쇼핑 행태를 완전히 바꿔 놓았다. 아마존은 이미 공룡이 됐고, 다른 기업들도 온라인으로의 전환이나 병행을 택했다.

아마존에 의존하지 않고 독립 판매망으로 고객과 소통하는 대표적 브랜드는 나이키다. 멤버십 프로그램을 적극 활용해 온라인의 빅 데이터로 소비자의 요구, 취향, 예산, 심지어는 쇼핑 시간까지 파악하고 그에 맞추어 판매 전략을 짠다. 한동안 인기 있었던 체험 위주 공간인 '나이키타운'도 '나이키 이노베이션(Nike Innovation)'이라는 새로운 개념의 매장으로 변신했다. 공방이나 작업실 느낌으로 꾸민 것이다. 그 속에서 판단하고 즐기는 경험이 오프라인이 추구하는 현재 방향이다. 신발 모양은 물론, 끈이나 표면의 장식 스티커도 각양각색이어서 선택의 폭을 무제한으로 제공한다. 개인을 위한 맞춤 제작 전략에 집중하는 모습이다.

우리가 17세기 즈음으로 돌아가 쇼핑을 한다면 그 경험은 아주 개인적이고 친밀할 것이다. 상품을 만들고 판매하는 주인과의 대화를 통해 원하는 걸 고르고, 그렇게 나만을 위해 맞춰진 상품이 곧 개성으로 표현됐을 것이다. 누가 어떤 상품을 만드는지도 잘 알기 때문에 굳이 브랜드를 붙일 필요도 없

었다. '개인화'의 개념에는 예전에 경험했던 아날로그 정서를
이끌어 내는 장치도 숨어 있는 게 아닐까.

코치(Coach) 매장의 개인화 서비스 코너.

레스토랑에서 좋은 자리란
인테리어의 완성은 손님에게 달렸다

오래전 레스토랑에서는 똑같이 생긴 테이블과 의자를 일정한 간격으로 배치하는 것이 일반적이었다. 하지만 십여 년 전부터는 한 레스토랑 안에서도 다른 모양과 크기의 테이블과 의자를 적절히 섞어 배치하기 시작했다. 여러 번 방문하는 고객에게 매번 다른 경험을 제공하는 트렌드가 자리 잡았다. 레스토랑에서 고객들이 좋아하는 자리는 대체로 비슷하다. 출입구나 주방, 화장실에서는 멀찌감치 떨어진 안쪽의 쾌적한 자리다. 경치가 좋은 창가나 장식이 예쁜 자리부터 채워질 것이다.

　재미있는 사실은 사람들의 직업에 따라서 선호하는 자리가 조금씩 다르다는 점이다. 건축이나 인테리어 전공자들은 대체로 공간 전체가 잘 보이는 곳으로 발길을 옮긴다. 식사와 더불어 실내 디자인도 감상하고 즐기고, 또 참고하기 위함이다. 외식 산업 관련자들은 주로 주방이 잘 보이는 자

영국 어느 시골의 레스토랑.
경치가 있는 창가나 장식이 예쁜 자리는 고객들이 선호하는 자리다.

리에 앉는다. 주문이 전달되고 만들어지는 일련의 준비 시간과 과정을 살펴보기 위해서다. 그 지점만 유심히 관찰하면 레스토랑의 시스템과 운영 방식, 직원들의 숙련도 등을 한눈에 파악할 수 있다. 참고로 규모가 있는 고급 레스토랑에서는 주방에 들어온 주문서를 확인하고, 음식의 조리 과정을 가늠하면서 테이블로의 전달 타이밍을 총괄하는 담당 직원(Expeditor)이 주방 입구에 배치된 경우도 있다. 패션업계 종사자들은 의외로 사람들이 들고나는 입구 쪽이나 화장실 근처를 선택한다. 오가는 길목에서 고객들의 의상을 관찰하며 패션 트렌드를 파악하기 위함이다. 직업에 따라, 고개가 끄덕여지는 습관이다.

그렇다면 주인 입장에서는 어떠할까? 주인은 통계적으로 손님이 선호하는 자리를 알기 마련이다. 당연히 단골손님, 중요한 손님에게 좋은 자리를 안내한다. 여기에 일반인들이 눈치채지 못하는 코드가 있다. 고급 레스토랑에 주로 해당하지만, 공간의 한가운데 놓여 있는 테이블의 비밀이다. 훤히 보이는 노출된 위치 때문에 고객들이 선뜻 앉기 꺼리는 이 자리는 사실 수려한 외모에 매너까지 좋아 보이는 고객만을 위한 특별석이다. 누구나 지켜보는 테이블에서 식사하는 아름다운 남녀는 레스토랑이 만들어 낼 수 있는 최고의 디자인이다. 이런 공간 배치는 무대 연출가들도 자주 응용해서 줄

리아 로버츠 주연의 〈사랑을 위하여〉를 포함한 많은 영화와 연극에 등장한다.

　레스토랑은 단순히 먹고 마시는 기능을 넘어, 그 안에 머무는 시간에 느껴지는 경험이 중요하다. 마치 연극 무대와 같다. 그러니 레스토랑을 방문하는 것은 한 편의 좋은 공연을 관람하는 것 같아야 한다. 종업원들의 서비스와 태도, 고객이 풍기는 이미지와 대화 분위기, 음식의 질과 디자인 소품이 함께 어우러지는 연출을 체감하는 것이다. 그 과정에서 손님의 성격과 예민한 반응 등도 주요 변수다. 배우가 무대 디자인을 완성시키듯 레스토랑의 인테리어는 손님이 완성한다. 선택된 자리에 앉아서 나라는 존재를 새삼 인식하고 또 다른 사람들과 교감하는 것은 레스토랑 방문의 큰 목적이자 기쁨일 것이다.

의자의 의미

늘 함께하는 일상의 오브제

인간은 하루의 대부분을 가구와 함께 보낸다. 가구는 일상을 보듬는 동반자이자, 공간과 사람을 연결하는 매개다. 공간의 기능을 한정짓게도 하고, 실내를 아름답게 해 주니 나름의 개성을 보여주는 훌륭한 오브제다. 우리의 생활 패턴을 규정하기도 한다. 건축적으로 균일한 공간일지라도 가구에 의해 그 의미와 보여지는 이미지까지 크게 차이가 나기 마련이다.

인간은 몸을 굽혀 앉는 자세가 불편하다고 느끼면서 의자를 만들기 시작했다. 우리는 좌식 생활을 했기에 의자가 그리 발달하지 않았지만, 서양에서는 역사의 흐름과 함께 지속적으로 발전해 왔다. 다 빈치의 성서 이야기가 그려진 작품에서, 미켈란젤로의 거대한 조각품에서, 피카소의 입체화에서, 그리고 고흐의 정물화에서도 의자는 쉽게 눈에 띈다.

"가구의 역사는 의자의 역사고, 의자의 역사는 다리의 역사다"라는 말이 있다. 그만큼 가구에서 의자가 차지하는

(위) 찰스 임스(Charles Eames)가 디자인한 의자.
(아래) 종종 의자는 존재감 하나만으로 훌륭한 오브제로 여겨진다.

비중은 상당하다. 생활 공간에서 의자만큼 친숙한 물건도 흔치 않다. 어느 장소를 방문해도 하나쯤 꼭 놓여 있다. 멋진 의자 하나면 공간의 분위기도 확 바뀐다. 의자는 본래 앉는 용도지만 사실 그 기능은 조금씩 다르다. 업무용, 식사용, 독서용, 티 테이블용, 휴식용 등 다양하고 이제는 장식용으로도 활용한다. 종류는 많아도, 어떤 의자에 앉는 순간 나에게 다가오는 체감은 오랜 시간이 걸리지 않는다. 우리 몸은 푹신하거나 기분 좋은 감촉이나 물성에 따라, 그리고 비례와 형태에 따라 매우 민감하게 반응한다. 좋은 의자는 살아 있는 느낌으로 몸에 착 달라붙는다.

연극에서 주인공이 일어난 후에도 진자 운동을 계속하는 흔들의자, 그리고 이어지는 암전은 우리에게 친숙한 결말이다. 여기서 의자는 끝나지 않은 서사를 암시하는 동시에 복합적인 감정을 전달한다. 엄연히 하나의 존재로 인지되기 때문에 그렇다. 일반적인 물체들과 달리 특별한 애착을 느끼게 해 주는 것도 그런 이유에서다. 의자는 무생물이지만, 한껏 생명이 깃든 사물 같은 느낌을 준다. 자기를 선택한 사람의 개성을 표현해 주고 함께 웃고 우는 애물(愛物)이 아닐까. "내 방에 놓인 의자에 앉을 때면 친한 친구와 대화하는 것 같다"라고 묘사한 시인 릴케의 말에 새삼 동감한다.

우리에게는 첫 월급을 받으면 부모님께 빨간 내복을 사

드리는 풍습이 있었다. 북유럽 사람들은 첫 월급을 타면 의자를 산다. 자신을 위해서다. 그리고 자기가 정말 아끼는 담요를 걸쳐 놓는다. 추운 지방이므로 앉을 때 종종 그 담요를 무릎에 얹는다. 이들에게 의자는 신체 일부이자 친구다. 재택근무가 늘며 홈인테리어나 가전제품에 대한 관심도 나날이 늘고 있다. 일상에서 늘 나의 몸과 함께하는 인생 의자 하나쯤 생각해 볼 만하다. 실내에서 많은 시간을 보내는 우리에게 의자와의 교감은 특별하다. 의자는 주인에게 가구 이상으로 기억되기를 원한다.

'앉는다'는 명사다.

− 게리트 리트벨트

시간의 틈새를 노리다

탈의실 디자인에 숨은 코드들

세간의 화제가 됐던 2015년 칼스버그(Carlsberg) 맥주 광고는 탈의실 공간과 그 안의 짧은 시간을 컨셉으로 제작됐다. 탈의실 디자인은 불과 몇 분 안 되는, 옷을 갈아입는 고객에게 쾌적함을 제공하기 위한 작은 배려다. 이전에도 멋진 의자, 예쁜 거울, 분위기 있는 조명이나 밝은 색채 등으로 탈의실을 꾸미는 경우가 간혹 있었다. 요즈음에는 많은 브랜드가 매장의 탈의실을 특색 있고 재미있게 꾸미기 위해 갖가지 신경을 쓴다.

뉴욕 소호의 프라다 매장은 2001년 문을 열자마자 저명한 건축가 렘 쿨하스(Rem Koolhaas)의 디자인으로 세계적인 주목을 받았다. 지하층 탈의실에는 평범한 거울 대신 디지털 카메라와 프로젝터를 설치, 옷을 입은 본인의 모습을 영상으로 투영해 보게 했고 그 자리에서 연인이나 친구에게 전송해 의견을 물어볼 수 있게 꾸몄다. 지금이야 셀카로 촬영해 얼마든

구찌 브랜드의 뉴욕 매장 탈의실.
탈의실 소파에 앉아 커튼 속에서 등장하는 동행인의 모습을 지켜볼 수 있다.

지 실시간 전송할 수 있지만, 당시로서는 상당히 참신한 기술이었다.

몇 해 전 문을 연 뉴욕의 '리포메이션(Reformation)' 탈의실은 마치 집에서 옷장 문을 열고 외출용 의상을 고르는 느낌으로 디자인돼 있다. 손님이 매장에 비치된 아이패드를 통해 옷을 고르면 옷장 뒤편의 직원이 미리 탈의실에 걸어 둔다. 탈의실 안에는 조명과 음악을 바꾸는 장치가 세팅돼 있다. 사무 공간, 파티, 길거리 등 옷 입을 환경을 설정해서 무드에 따라 차림새를 관찰할 수 있도록 한 것이다. 최근 세상에 나온 '스마트 미러(Smart Mirror)'도 적극 도입되고 있다. 이미지는 물론 각종 정보도 함께 얻을 수 있는 장치인데, 실제 크기의 배경화면으로 변화가 가능하다. 그래서 자신의 모습을 그 공간 속에 시뮬레이션해 볼 수 있다. 1980년대 파리나 런던의 고급부티크에서 옷을 고르면 모델들이 대신 입어 매무새를 살피는 서비스와 비교하면 격세지감이다.

디지털 기술 도입이 대세지만 여전히 아날로그 감성으로 탈의실을 디자인하는 경우도 흔하다. 탈의실 바로 앞의 편안한 소파에 앉아서 커튼 속에서 등장하는 동행인의 모습을 지켜볼 수 있도록 배치한 구찌(Gucci)의 뉴욕 매장이 그런 경우다. 더 나아가 탈의실을 무대 위에 설치하고 반투명 커튼을 통해서 옷을 입는 모습이 외부에 실루엣으로 투영되게 만든

예도 있다. 몸매에 자신이 있거나 용기가 있다면 도전해 볼 만하다.

옷 구매 결정의 60퍼센트가 탈의실에서 이루어진다는 통계를 보면 이 공간에 공을 들이는 이유는 충분하다. 환경 디자인은 이미 3차원의 경계를 넘어 4차원의 세계로 들어서고 있다. 시간 디자인은 절대 시간과 사람들이 느끼는 상대적인 시간의 틈새를 메워 주는 하이퍼 테크놀로지(Hyper-Technology)로 삶의 사각지대를 채워 주고 있다.

(왼쪽) 빅토리아 시크릿(Victoria Secret) 매장의 탈의실. (오른쪽) 뉴욕 소호의 부티크 탈의실. 무대 위의 반투명 커튼을 통해 옷 입는 모습이 실루엣으로 투영된다.

도시의 오아시스

작은 것의 미학이 돋보이는 부티크 호텔

대량 생산이 낳은 획일화의 시대에서 개성을 우선 추구하는 시대로의 변화는 호텔 업계에도 많은 영향을 미쳤다. 어느 도시에서나 보이는 똑같은 브랜드의 호텔 체인에 싫증 난 고객들은 새로운 개념의 숙소를 원했다. 그러면서 1980년대 중반 시작된 부티크 호텔(Boutique Hotel)이 하나의 흐름을 주도했다. 새로운 것을 발견하고 탐험하기 좋아하는 전문직 여성들, 패션에 민감한 고객을 겨냥한 마케팅은 큰 반향을 일으켰다.

　부티크라는 단어는 예쁘거나 멋있는 매장의 이미지를 연상시키지만 사실 그 본질은 '기능의 최소화'다. 실제 패션 부티크들을 차분히 들여다보면 상품을 진열하는 매대, 작은 탈의실, 계산대가 공간의 전부다. 대형 호텔이 보유한 연회장, 수영장, 쇼핑 아케이드 등은 사실 이윤 창출과는 거리가 먼 부대시설이다. 부티크 호텔은 이러한 면적을 과감히 생략

리옹의 르 르와얄 리옹(Le Royal Lyon) 호텔.
꼭 필요한 기능만 갖춘 부티크 호텔은 객실이 넓지도, 부대 시설이 충분하지도 않다.
그러나 세계의 멋쟁이들을 끌어당긴다. 그야말로 작은 것의 미학이다.

런던 세인트 마틴스 레인 호텔.
이안 슈레거가 탄생시킨 브랜드로 필립 스탁이 디자인했다.

시카고 육상연맹(Athletic Association) 호텔,
로비와 객실, 부대시설의 디자인을 하나의 설치 작품처럼 꾸몄다.

시카고 톰슨(Thompson) 호텔.
감각적이고 세련된 인테리어가 시선을 사로잡는다.

하고 꼭 필요한 기능만을 갖추면서 붙여진 이름이다. 객실이 넓지도, 부대시설이 충분하지도 않지만 부티크 호텔에는 세계의 멋쟁이들을 유혹하는 매력이 있다. 그야말로 작은 것의 미학이다.

부티크 호텔을 이야기할 때 빠뜨릴 수 없는 사람은 이안 슈레거(Ian Shrager)다. "부티크 호텔의 전설을 시작했다"라고 해도 과언이 아니다. 1984년 뉴욕의 모건즈(Morgan's) 호텔을 시작으로 로스엔젤레스, 마이애미, 런던 등에 몬드리안(Mondrian), 세인트 마틴스 레인(St. Martins Lane) 같은 브랜드를 탄생시킨, 명실공히 '부티크 호텔의 왕'이다. 특히 대다수 호텔의 디자인을 필립 스탁(Philippe Starck)에게 의뢰해, 한 군데 개관할 때마다 세계적인 화제가 돼 매스컴을 떠들썩하게 만들곤 했다.

부티크 호텔에는 몇 가지 특징이 있다. 보통 런던이나 파리, 뉴욕 같은 대도시에 생긴다는 것, 객실 수가 많지 않고 규모가 작은 편이지만 럭셔리 인테리어가 도입된다는 점이다. 가장 두드러지는 특징은 역시 디자인이다. 부티크 호텔은 대부분 세계적으로 유명한 디자이너에게 의뢰해 로비와 객실, 레스토랑의 디자인을 하나의 설치 작품처럼 꾸미고 있다. 첨단 기법의 공간 연출과 무대와 같은 조명, 공간에 어울리는 그림과 가구는 물론 안내 책자, 객실 하나하나가 세밀하

게 디자인돼 있다. 호텔 내부에 멋진 레스토랑이나 바를 포함하고 있는 것도 특징이다. 비좁은 객실에 머물지 말고 내려가서 즐기라는 메시지다. 실제로 호텔 고객들이 체크인하고 가장 먼저 하는 일은 밖으로 나가는 것이라는 사실을 잘 알고 있는 것이다. 부티크 호텔은 시대적 흐름을 감안하고 예술성을 적극 도입한 도시의 상업적 오아시스다.

카페를 품은 명품들

커피와 함께한 또 하나의 스타일

'스타일을 갈망하는 여인들의 브랜드'로 알려진 티파니. 상징적인 하늘색 박스와 십자형 흰색 리본의 포장, 오드리 햅번 주연의 영화 〈티파니에서 아침을〉 덕분에 더욱 유명하다. 몇해 전 뉴욕의 티파니 매장 안에 '블루 박스(Blue Box)'라는 이름의 카페가 생겼다. 실내 인테리어, 집기부터 직원 유니폼까지 온통 하늘색이다. 폭발적인 인기로 예약도 수개월간 밀려 있는 상태다. 하지만 공간의 수익을 놓고 보면 의문이 생긴다. 아무리 카페가 문전성시를 이룬다 해도 동일 면적에서 커피와 브런치를 파는 게 보석을 파는 것보다 수익이 좋을수는 없다. 인건비도 훨씬 많이 들고 관리도 쉽지 않다. 그럼에도 30여 평의 매장을 카페로 할애한 데는 나름의 이유가있다.

지난 수십 년간 잘나가던 티파니에 적색 경고등이 들어오기 시작했다. 미래의 고객인 젊은 세대의 유입이 줄어든 것

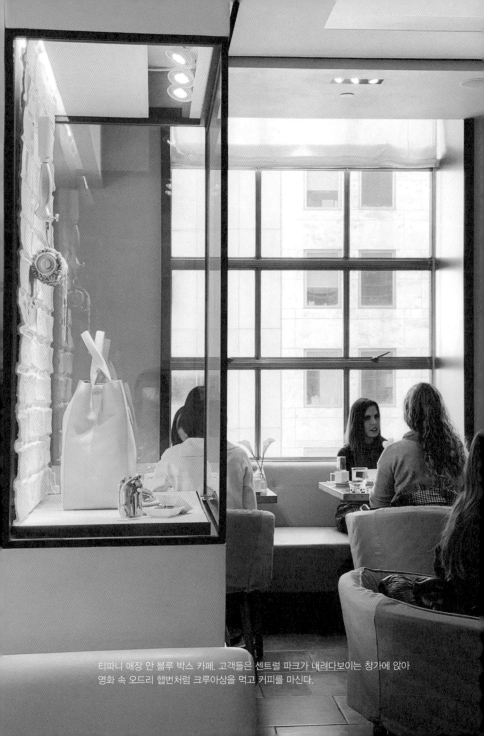

티파니 매장 안 블루 박스 카페. 고객들은 센트럴 파크가 내려다보이는 창가에 앉아
영화 속 오드리 햅번처럼 크루아상을 먹고 커피를 마신다.

티파니 매장 안 블루 박스 카페. 집기부터 직원의 유니폼까지 온통 티파니 블루다.

이다. '소확행'의 라이프스타일을 추구하는 이들은 "돈을 모아 집 사고, 아껴뒀다 보석을 사고, 또 하나를 더 사고…" 하는 일에는 관심 밖이다. 당연히 매출이 줄어들었다. 회사 측은 티파니를 찾게 하는 새로운 유인책을 만들어야 했다. 그렇게 탄생한 것이 바로 이 카페다. 고객들은 센트럴 파크가 내려다보이는 창가에 앉아 60여 년 전 영화 속의 오드리 햅번처럼 크루아상을 들고 커피를 즐긴다. 그 경험과 이미지를 SNS에 올리는 것이 보석을 사는 것보다 우선순위다. 비용 부담도 훨씬 적다. 심지어는 이 카페의 분위기에 맞춰 드레스를 차려입고 티파니 블루색으로 손톱을 칠하고 오는 경우도 있다. 물론 카페를 찾은 고객이 매장을 둘러보고 보석 구매로 이어지기도 한다.

티파니뿐만 아니다. 뉴욕의 랄프 로렌 여성복 플래그쉽 매장도 마찬가지다. 몇 해 전 수백억 원을 들여 새 단장을 한 여성 전용관 레이디스 맨션(Lady's Mansion)은 최근 실내의 적지 않은 공간을 희생해 '랄프(Ralph's Coffee)'라는 이름의 커피숍을 열었다. 파리와 도쿄의 매장도 커피숍과 레스토랑을 함께 갖추고 있다. 부티크 안의 카페들은 브랜드의 또 다른 포털을 만들어 가고 있다. 명품 옷과 보석으로 치장하는 것도 브랜드를 즐기는 방법이지만, 명품이 놓인 공간에서 향긋한 커피와 함께하는 것도 명품을 경험하는 또 하나의 스타일이 되고 있다.

레이디스 맨션 내부의 랄프 커피숍.
명품이 놓여 있는 공간에서 커피를 마시는 것도 또 다른 스타일의 경험이다.

향기가 남긴 여운

공간의 첫인상은 향이 좌우한다

프랑스나 이탈리아를 여행할 때면 간혹 스쳐 지나가는 사람으로부터 흔치 않은 향기가 나는 경험을 한다. 아주 독특하고 차별화된 향수 때문일 것이다. '향수를 입는다'라는 영어 표현처럼 향수는 패션의 일부고 향수 없이는 패션이 완성되지 않는다.

이처럼 사람 몸에 뿌리는 향수의 쓰임새가 근래에는 실내 공간으로 영역을 넓히고 있다. 그 선두에 몇 도시의 특급 호텔들이 있다. 과거 헤밍웨이가 장기간 머물렀던 바르셀로나의 마제스틱(Majestic) 호텔은 몇 해 전 백 주년을 맞이하면서 자신만의 향기를 만들자는 계획을 했다. 프로젝트를 맡은 향수 전문가 실비 건터(Sylvie Ganter)는 제일 먼저 가족과 함께 호텔에 머무르며 그 역사를 살피고 아르데코 양식으로 꾸며진 인테리어를 감상하며 생각에 생각을 거듭했다. 그리고 마침내 그 지역만이 지니는 세이지 허브와 무화과 잎, 레몬이

파리 코스트 호텔.
올리비아 지아코베티는 산딸기와 럼주, 꿀과 참나무를 조합한 향기를 개발했고 전시는
물론 판매에도 주력했다. 더 나아가 양초에도 향수를 입혀 마케팅에 힘썼다.

혼합된 호텔만의 특별한 향을 창조했다. 그로부터 유서 깊은 이 호텔은 지중해의 향기로 투숙객을 맞이하기 시작했다. 손님들은 호텔을 감싸는 은은한 향기에 매료돼 궁금증이 커져만 갔다. 이후 호텔은 불가리(Bvlgari) 브랜드와 협업해 초에도 향을 입히고, 다양한 향수를 개발해 판매에도 나섰다.

파리의 코스트(Coste) 호텔은 로비에서부터 나폴레옹 스타일의 묵직한 색채만큼이나 깊고 진한 향기를 풍긴다. 이 공간을 위해 향수 제조가 올리비아 지아코베티(Olivia Giacobetti)는 산딸기와 럼주, 꿀과 참나무를 조합한 향을 만들었다. 이는 유명 디자이너 자크 가르시아(Jacques Garcia)의 화려한 인테리어와 더불어 방문객들의 기억에 오랜 여운을 남긴다.

향기 마케팅의 원조는 뉴욕의 칼라일(Carlyle) 호텔이다. 세계 각국의 대통령과 수상들, 왕족들을 맞이했고, 재클린 케네디와 오드리 햅번이 우연히 만나 담소를 나눴던 장소로도 유명하다. 이 호텔의 인테리어는 유명 여류 실내 장식가 도로시 드레이퍼(Dorothy Draper)에 의해 꾸며졌는데, 로비를 항상 카사블랑카산 백합으로만 장식해 몇십 년간 백합 향을 떠올리면 이곳이 가장 먼저 거론되기도 했다.

특별한 장소를 만들어 주는 향기 마케팅의 핵심은 그 향기가 호텔의 인테리어나 분위기와 잘 어울리는 동시에 은은해야 한다는 것이다. 물론 시중에서 찾을 수 없는 향이어야

한다. 그 특별한 향 때문에 손님들이 다시 찾는 효과도 기대할 수 있기 때문이다.

세계적인 호텔 체인들도 자극을 받아 향기 마케팅에 관심을 기울이고 일련의 프로젝트들을 시작했다. 웨스틴 호텔은 백차(White Tea), 삼나무, 바닐라 향을 조합한 향수를, W호텔은 이탈리아산 무화과, 자스민, 백단(Sandalwood)을 혼합한 향수를 사용하고 있다. 이제 호텔의 향기는 브랜드 정체성을 보여 주는, 디자인적으로도 중요한 요소가 되고 있다. 호텔 로비로 걸어 들어가는 순간 풍기는 흔치 않은 향기는 특별한 환영의 메시지다. 투숙객의 만족도도 높여 준다. 심지어 객실에 비치된 비누나 샴푸, 또는 구입한 양초를 집에 가져와서 사용할 때 그 호텔에서의 아름다운 추억이 살아나기도 한다. 향기로 기억되는 공간의 이미지는 많은 곳에서 따라하고 싶어 하는 고품격 마케팅이다.

장미는 향수가 되었을 때
그 진가를 발휘한다.

− 셰익스피어

메타버스에 들어온 예술혼

디지털로 살아난 반 고흐

인물, 풍경 및 정물 같은 우리 곁의 흔한 소재를 화폭에 담은 화가 반 고흐(Van Gogh)는 밝고 과감한 색상으로 많은 이에게 사랑받고 있다. 보통 고흐의 작품을 처음 접하는 건 학창시절의 미술시간이다. 이후에도 고흐를 더 알고 싶다면 책이나 인터넷을 통해 더 찾아보고 공부를 할 것이다. 작품을 소장한 미술관이나 순회 전시를 통해서도 고흐 작품을 감상할 기회를 얻을 수 있다.

근래 유럽과 미국을 순회하는 고흐 전시가 인기다. 뉴욕에서만 두 가지 다른 버전의 고흐 전시가 열렸다. 하나는 부둣가 창고에서, 또 다른 하나는 건물 내의 다목적 홀에서다. 암스테르담의 고흐 박물관에 소장된 진품들이 보험에 가입된 후 비행기로 수송되어 다른 나라의 미술관에 걸리는 형식이 아니다. 초대형 공간 안에 360도 디지털 영사기로 투영되는, IT 기술을 이용한 애니메이션이 동반되는 전시다. 마치

디지털 기술을 이용한 애니메이션이 동반되는 반 고흐 전시.

한 편의 공연과 같다. 배경에는 비발디의 현악 사중주부터 에디트 피아프의 그윽한 목소리가 가득한 샹송이 흐른다. 관람객이 그림을 그저 따라다니는 게 아니라 그림이 움직이면서 다가온다. 액자 안에 갇혀 있던 장면들이 생동감 있게 살아나 대형 스크린에서 빛나니 미처 몰랐던 세밀한 터치를 발견하는 재미도 있다.

다소 차이는 있겠지만 관람객 저마다 고흐에 관한 나름의 지식이 있다. 그런 관객을 만족시킬 만큼 기획력과 제작 수준이 돋보인다. 작품에 대해, 또 전달 방법에 대해서도 많이 연구한 흔적이 보인다. 전시 기획자와 브로드웨이 세트 디자이너가 협력한 결과다. 도시마다 선택된 장소에 맞추어 공간을 다르게 연출한 점도 이채롭다. 다만 아쉬운 점은 생각할 시간과 틈을 주지 않고 감상의 방향을 유도한다는 점이다. 그림에 몰입해서 생각의 심연에 빠져들게 하는 게 아니라 누군가가 나를 그림 속으로 밀어 넣고 경험해 보라는 느낌이다. 마치 '미술 감상의 오마카세(맞춤차림)'와 같다. 생각을 전제로 한 감상과는 거리가 멀다.

전시장의 다른 관람객들은 마치 메타버스의 아바타처럼 느껴진다. 스마트폰으로 사진을 찍고 동영상을 촬영하는 사람들이 그저 실루엣으로만 보인다. 바닥에 투영되는 이미지를 쫓아 뛰어다니는 아이들조차도 전혀 방해가 되지 않는다. 실재인지 아닌지도 상관없다. 내가 향유하고 있는 공간의 또 다른 손님일 뿐, 전시는 철저하게 개인적인 경험을 선사한다.

　　구로사와 아키라 감독의 1990년 영화 〈꿈〉에는 고흐의 그림 속으로 들어가 여행하는 화가에 관한 에피소드가 있다. 조지 루카스 감독의 특수 효과 덕을 보았지만, 고흐 특유의 이국적 색채와 거칠고 진한 윤곽으로 구성된 길 사이를 가로지르는 주인공, 마틴 스콜세지가 역을 맡은 고흐와 만나는 장면은 꽤 참신했다. 이제 사람들이 고흐의 작품을 접하는 포털은 다양해졌다. 가까운 시기에 비슷한 형식의 마네, 클림트, 마그리트 전시도 준비되고 있다고 한다. 경계는 무너졌고 우리는 이미 메타버스 안에 들어와 있다.

민가다헌 20년

박제된 한옥에 불어넣은 생명

서울 종로구 경운동 소재 '민병옥가옥(閔丙玉家屋)'은 1930년
대 개량 한옥의 역사를 보여 주는 중요한 민속자료다. 2001
년, 한동안 훼손돼 있던 이 집을 식음 공간으로 리모델링하는
프로젝트를 맡게 됐다. 디자인 컨셉은 '20세기 초 외국대사
관 클럽(Early 20th Century Foreign Embassy Club)'이었다. 그 시기
는 개량 한옥이 지어졌던 때일 뿐 아니라 동서양의 문화가 상
호 교류되기 시작하는 때다. 우리나라에도 본격적으로 서양
문물이 도입되기 시작하며 근대화가 시작되는 중요한 시기로
기록되고 있다.

기존 한옥의 구조, 전통 창호와 문양을 보존하면서 새로
전통 서각, 화조도(花鳥圖) 병풍, 멍석, 모시 블라인드 등의 요
소를 더했다. 또, 서양 생활 방식의 표현을 위해 빅토리아 양
식의 가구, 도서관의 벽난로, 조명 기구(Banker's Lamp), 언더우
드 타자기 등의 앤티크를 실내 공간에 융합했다. 한옥에서 느

민가다헌 출입구.
한옥에서 느껴지는 건축 요소의 아름다움을 유지하면서 내부에 서양 문물이라는 또
하나의 켜가 입혀졌다.

껴지는 건축 요소의 아름다움을 유지하면서 내부에 서양 문물이라는 또 하나의 켜를 입히는 작업이었다.

프로젝트는 시작부터 시끄러웠다. "신발을 신고 들어가면 안 되고 바닥에 앉아야 한다"부터 "서양식 구조의 도입은 안 된다" 등 서울시로부터 간섭이 많았다. 시 예산을 들였으니 시는 본인들 뜻대로 하려 했고, 심의를 내세워 참견하고 규제하는 바람에 결국 몇 가지 인테리어 아이디어는 포기해야만 했다. 6개월간 미국과 한국을 세 차례 왕복하면서 작품을 구상하고 설계와 공사를 마쳤다. 그리고 '민가다헌(関家茶軒)'이라는 장소가 탄생했다. 역사적 해석과 다양한 사례 연구를 바탕으로 이룬 결과였다. 이전까지 이 집의 존재를 아는 사람은 거의 없었다. 서울시와의 오랜 법정 공방을 이기고, 레스토랑으로 사용되면서부터 사람들이 드나들고 박제된 건축에 비로소 생명이 생겼다. 더불어 문화재로서의 가치도 인식됐다.

16년 세월 동안 민가다헌은 수많은 내외국인 인사를 손님으로 받았다. 힐러리 클린턴을 비롯하여 아르헨티나 대통령, 이탈리아 총리 등이 여기서 식사를 했고, 프랑스와 벨기에 대사, 전·현직 서울 시장과 기업 총수들이 즐겨 찾았다. 서울을 소개하는 책자나 항공사 기내지에도 단골로 실리던 명소다. 『신의 물방울』의 저자 아기 타다시도 방문했고, 와인

드라마 〈떼루아〉의 배경으로도 사용되었다.

몇 해 전 서울시는 문화재 보호라는 명분 아래 민가다헌의 문을 닫아 버렸다. 21세기에 이런 문화유산을 올바로 활용하고 유지하는 방식을 모르는 무지한 결정이다. 건축물은 도자기나 조각처럼 단지 감상에 그치는 것이 아니다. 문화재 고택들이 한옥 스테이를 제공하는 이유도 수입원 때문만이 아니다. 사람이 살지 않으면서 집을 보존할 수 있는 길은 없다. 도심 한복판에 이런 역사적 공간과 분위기를 만들기는 더욱이 쉽지 않다. 비 오는 날 기왓장을 타고 흐르는 낙숫물 소리는 민가다헌의 영혼이자 서울의 소리였다.

(왼쪽) 내부의 라이브러리 공간. 서양식 생활 방식의 표현을 위해 빅토리아 양식의 가구, 벽난로, 조명 기구, 언더우드 타자기 등의 앤티크를 들였다.
(오른쪽) 다이닝 홀. 레스토랑으로 사용되며 사람들이 드나들자, 박제된 건축에 비로소 생명이 생겼다.

Commu

가을 낙엽에 파묻힌 벤치보다
멋진 옥좌를 가진 왕은 없다.

－ 메흐메트 일단

nication

농암종택

늘 손님을 맞이하는 공간

안동 도산구곡에 농암(聾巖) 이현보(李賢輔) 선생 종택이 있다.
마을 초입부터 산과 강이 어우러진, 절벽 사이사이 바위들이
도드라진 세계로 빠져들어 간다. 대문을 넘어 사랑채와 안채
를 지나면 별채들이 보이고, 마당 뒤편에 사당이 자리한다.
그리고 다소 떨어진 곳에 '강각(江閣)'이라는 정자가 보인다.
처마 곁으로 마당을 지나며 하나씩 펼쳐지는 경관, 그리고
끝났다고 느껴질 때 아스라이 등장하는 정자의 실루엣이 정
점을 향한다. 마치 여러 코스로 구성된 프랑스 음식을, 시간
이 흐르면서 맛이 바뀌는 부르고뉴 와인과 함께 곁들이는 느
낌이다. 대지의 끄트머리에 자리한 강각은 아주 예쁘고 맛있
는 디저트다. 지을 때부터 주변 경관을 생각하고 건물을 배치
한 의도가 느껴진다. 기념비적인 외관을 강조하는 서양 건축
과 달리 진입의 과정을 중시하는 전형적인 한국 건축의 배치
라 할 수 있다. 단계적으로 공간이 전개되며, 확장하는 '켜'의

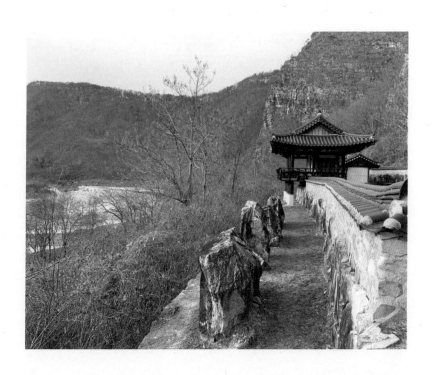

강각.
처마 곁으로 마당을 지나며 하나씩 펼쳐지는 경관이 끝났다고 느껴질 때 멀리서
실루엣으로 등장한다.

정수를 보여 준다. 우리 전통 건축은 곁에서 보면 그냥 집인데 안으로 들어가면 이야기가 달라진다. 건물마다 내부에서 밖을 바라보는 풍경은 조금씩 시시각각 변한다. 집 바로 앞을 유유히 흐르는 강을 보면서 조선 시대에 무려 천여 편의 시가 지어졌다고 한다.

종택에서는 가양주 '일엽편주(一葉片舟)'를 빚는다. '글이 끊기면 그 집안은 끊기는 것이다'라는 정신은 오랫동안 이어져 왔다. 5백여 년간 인문의 결을 지켜 왔던 선비 집안에서 숙박업과 양조업의 시작을 알리기 위해서 사당의 문을 열었다고 한다. 종손 어른의 말로는 조상의 위패를 모신 사당을 연다는 것은 문안을 올리는 참배와 집안의 특별한 일을 고하는 경우에만 해당한다. 일엽편주는 서울의 미쉐린 스타 레스토랑 몇 군데에서만 맛볼 수 있는 귀한 술이다. 술병 라벨에 쓰인 '일엽편주'는 퇴계 선생의 친필이다. 퇴계 선생은 일부러 집성촌 한가운데가 아닌 다소 외딴곳에 집터를 잡았다고 한다. 주변이 조용한 환경에서 학문에 정진하기 위해서였다.

이곳의 밤하늘 풍경은 뜻하지 않은 선물이다. 이곳에 묵었던 한 사진작가가 남긴 사진으로 인해 '농암종택(聾巖宗宅)에서 별 보기'는 단연 인기 포스팅이 되었다. 실제로 한밤중 마당에서 밤하늘을 올려 보면 머리 바로 위로 별들이 쏟아진다. 손님의 대부분인 젊은 사람들에 대한 소회를 여쭸다. "아주

깔끔하고 예의 바르다"라며 종손 어른이 의외로 만족해 한다. 한옥에 익숙하지 않은 젊은 세대가 이런 문화에 관심을 두고 향유하는 건 바람직하다.

수백 년 전통을 간직한 종택은 언제나 객(客)을 불러들인다. 옛날 이 집을 찾았던 객들에게도 신세대 젊은이들에게도 다른 세계의 시간과 공간으로 안내하고 있다. 집의 보존을 위해서라도 한옥 스테이는 바람직하다. 이 종택에서는 개를 키우지 않는다. 다른 동물이 놀러 오는 걸 쫓아내기 때문이라고 한다. 집 전체가 늘 손님을 맞이하는 개방된 공간이다. 집에 찾아오는 누군가를, 비록 한낱 짐승일지라도, 쫓는 건 옳지 않다는 설명이다. 종택을 떠나던 날 아침에도 인근 산에서 고라니가 놀러와 마당을 서성이고 있었다.

(왼쪽) 선조의 어필. (오른쪽) 일엽편주. 서울의 미쉐린 스타 레스토랑 몇 군데에서만 맛볼 수 있는 귀한 술이다.

발코니의 존재 이유

리듬감이 돋보이는 마법의 공간

우리 전통 한옥에는 내루(內樓)가 있었다. 쪽마루를 깔고 테두리에 풍혈(風穴)과 계자각(鷄子脚)을 설치해 멋을 냈다. 시상(詩想)을 떠올리고 담소를 나누는, 가까운 정원이나 멀리 보이는 산까지도 마음속에 끌어올 수 있는 특별한 공간이다.

서양 건축에도 자연에 다가가려는 시도들이 있다. 지면에 밀착해서 면적이 비교적 넓은 것이 테라스, 벽에 붙어 공중에 매달린 듯 보이는 구조물이 발코니다. 좁은 골목에 어깨를 맞대고 있는 유럽의 건물들에서 발코니의 역할은 다양하다. 화초를 기르고, 빨래를 널고, 줄에 매단 바구니를 내려 골목을 서성이는 행상으로부터 생필품을 사기도 한다. 외부 공간으로 열려 있어 이웃과 대화도 나눌 수 있는 다목적 공간이다. 자연과의 호흡이 가깝기에 생활 공간을 물리적으로나, 시각적으로나 열어 주는 창이다.

발코니에서 아래를 관찰하는 재미도 있지만, 아래에서

발코니를 올려다보는 느낌도 특별하다. 그곳에 등장하는 사람은 지켜보는 사람에 의해 작은 무대 위의 주인공이 된다. 뉴올리언스의 마디 그라(Mardi Gras) 축제를 흥겹게 만드는 것은 길거리를 행진하는 퍼레이드뿐 아니라 발코니에서 그걸 지켜보는 사람들의 모습이기도 하다. 이런 효과 때문에 아르헨티나의 페론 대통령은 대통령궁 핑크 팰리스(Pink Palace)의 발코니를 연설 무대로 애용했다. 영화 〈에비타〉에서 에바 페론 역할을 맡은 마돈나가 노래했던 바로 그 장소다. 매년 부활절과 성탄절에 바티칸의 성 베드로 대성당 발코니에서 교황이 메시지를 전하는 의식은 17세기부터 이어져 온 전통이다. 발코니는 극장 건축에서도 특별석으로 대접받을 만큼 더욱 정성들여 디자인한다.

발코니는 특유의 로맨틱한 분위기 때문에 영화 배경으로도 자주 등장한다. 가장 유명한 건 역시 로미오와 줄리엣이 단둘이 처음으로 만나는 발코니 장면일 것이다. 지금도 이탈리아 베로나에 있는 줄리엣의 집 중정은 그 발코니를 올려다보는 방문객들로 붐빈다. 발코니는 단조로운 건물 외형에 리듬감을 부여하며 다채로운 마법을 부린다.

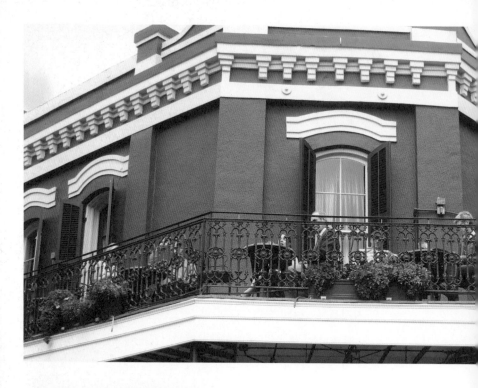

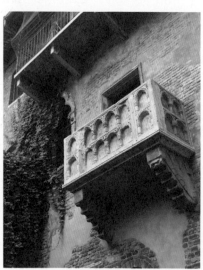

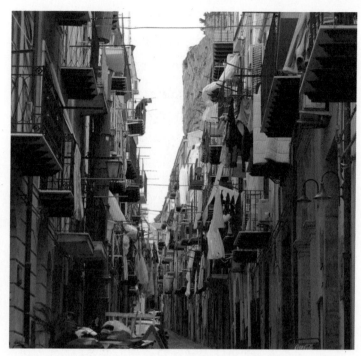

(왼쪽 위) 뉴올리언스의 발코니 풍경. 발코니에 등장하는
사람은 지켜보는 사람들에 의해 작은 무대 위의
주인공이 된다.

(오른쪽 위) 시칠리아의 어느 골목. 좁은 골목에 맞대고
있는 유럽의 건물들에서 발코니의 역할은 다양하다.

(아래) 이탈리아 베로나에 위치한 줄리엣의 집 발코니.
그 로맨틱한 분위기 때문에 영화에서 발코니 장면은
단골로 등장한다.

광장만의 언어

소통과 교류, 그리고 피플 워칭

광장의 역사는 길다. 고대부터 그리스의 아고라(Agora), 로마의 포럼(Forum) 같은 이름으로 존재해 왔다. 시장과 인접하여 사람들이 모이는 장소로 자리를 잡아 나갔고, 자연스럽게 정치와 경제의 '장(場)' 역할을 했다. 중세에 이르러서는 성당이 한가운데 자리 잡으면서 도시의 중심으로서 다양한 기능들이 더해졌다.

광장은 나라마다 조금씩 다른 특징과 분위기를 보여 준다. 이탈리아에는 '피아자(Piazza)'와 '캄포(Campo)'로 불리는 두 종류의 광장이 있다. 사전에 계획돼 기하학적인 디자인이 특징인, 보통 규모가 큰 광장이 피아자다. 반면, 캄포는 원래 '땅'이라는 뜻으로, 먼저 건물을 짓고 길을 만들다 보니 남는 땅에 생기는 자투리 공간이다. 베네치아의 경우 주 광장인 산 마르코(San Marco)는 피아자고, 나머지 뒷골목의 광장들은 대부분 캄포로 불린다. 캄포는 포장되기 전의 흙바닥을 경작지

로마의 나보나 광장(Piazza Navona).
광장은 사람들의 교류가 그 핵심으로 기능한다.

로도 사용했다. 그러니 모양도 크기도 제각각이다.

캄포 중에 가장 유명한 곳은 시에나의 '캄포 광장(Piazza del Campo)'인데, 아이러니하게 피아자와 캄포의 이름을 모두 갖게 된 광장이다. 도시 중앙의 아주 널찍한 대규모 광장이지만 인위적으로 계획된 것이 아니라 건물과 길의 배치에 따라 자연스럽게 만들어졌다. 불규칙한 삼차원 조개껍데기 모양이다. 찬란한 힘과 장대한 공간감이 느껴지는 이곳은 도시의 어느 골목으로도 연결돼 밤낮으로 사람들이 모여든다. 광장 주변에는 카페와 상점이 죽 늘어서 있고, 한쪽에서는 거리의 화가들이 스케치에 바쁘고, 다른 한쪽에서는 깔깔대는 젊은 친구들 옆에서 물끄러미 광장을 응시하는 노인들이 어울린다. 이 도시의 중심지다. 특히 여기서 열리는 경마 축제인 '코르사 델 팔리오(La Corsa Del Palio)'는 도시 전체가 유네스코 세계문화유산으로 지정된 시에나의 백미다.

아름다운 건축물들로 둘러싸인 프랑스의 크고 작은 광장은 시민들이 아끼는 공간이다. 해가 질 무렵 빨간 차양의 카페 불빛이 광장 돌바닥에 반사하는 모습은 파리 하면 떠오르는 풍경이다. 해양성 기후와 대륙성 기후, 지중해성 기후가 뒤섞인 프랑스는 일 년 내내 고르게 비가 내린다. 그리고 부슬비가 자주 내린다. 흐린 날, 안개비에 가까운 빗방울에 촉촉이 젖은 바닥이 반사하는 은은한 빛과 어우러지는 물안

개는 무척 낭만적이다. 수도 워싱턴을 비롯한 미국의 몇몇 도시들은 이런 이미지를 동경해, 모방한 광장을 만들었다. 문제는 미국에서 빗줄기는 낭만과는 거리가 멀다는 점이다. 종종 장대비가 주르륵 내린다. 광장이 로맨틱하기는커녕 비를 피할 공간조차 찾을 수 없으니 여간 낭패가 아니다.

서울에도 접근성과 활용도가 떨어져 외면받는 광장들이 꽤 있다. 접근하기 어려워 주변에 아무것도 없으며, 차들은 쌩쌩 질주한다. 그 삭막함 속에 변변한 그늘조차 없다. 어설프게 흉내만 내 인위적으로 만들면 실패하는 경우가 많다. 광장은 그 앞에 기념비적으로 지어진 건축물도 있지만, 핵심은 사람들 간의 교류, 피플 워칭(People Watching)이다. 사람이 머물 수 있는 공간이나 장치가 뒤따르지 않으면 집회 외에는 쓸모없는 공간이 되어 버린다. 도시는 공간과 사람이다.

시에나의 캄포 광장.
찬란한 힘과 장대한 공간감이 느껴진다.

보르도의 부르스(Bourse) 광장.
부슬비가 오는 날 촉촉이 젖은 바닥의 은은한 빛과 어우러지는 물안개는 무척
낭만적이다.

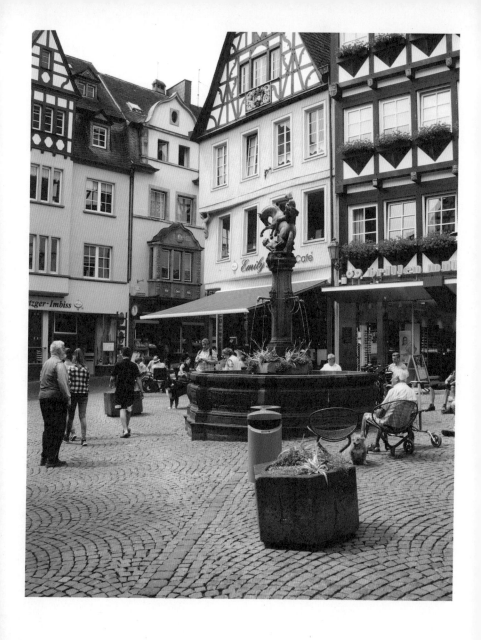

독일 모젤(Mosel) 마을의 광장.
카페와 상점들이 어깨를 맞대고 있다. 연중 사람들이 어울리는 곳이자, 마을의
중심지다.

머무는 다리

쇼핑을 즐기다 보니 다리 위에 있었다

인류는 먹을 것과 땔 것, 살 곳을 찾아 조금씩 더 멀리 이동하던 중 개천이나 강, 계곡과 같은 장애물과 맞닥뜨렸다. 그리고 이를 극복하기 위해서 다리를 놓기 시작했다. 문명 초기에는 원초적인 형태였다. 돌을 던져 징검다리나 고사목을 옮겨와 통나무다리를 놓는 정도였다. 오랜 세월 나무와 돌은 다리를 만드는 가장 보편적인 재료였다. 로마 시대의 수도교(Roman Aqueduct)처럼 어떤 돌다리는 지금까지 2천 년 이상을 버텨 오고 있다. 산업 혁명 이후인 18세기 말이 되어서야 철근과 콘크리트가 광범위하게 사용되기 시작했다. 재료의 강도에 관한 이해와 수리 공학도 결합하면서, 비로소 치밀하고 견고한 형태와 효율적인 기능이 도입됐다. 이때부터 건축 미학적으로 멋진 다리들이 등장하기 시작했다.

강을 끼고 발달한 대도시들은 상징적인 다리가 하나씩 있다. 파리의 퐁네프 다리, 샌프란시스코의 금문교, 런던의

네덜란드 이담(Edam)의 다리. 폭이 넓은 강을 가로지르는 다리보다는 작은 강이나 개울을 건너는 다리가 더 아기자기한 디자인을 가진다.

피렌체의 베키오 다리. 다리의 양옆에 건물을 지어 다리 위의 공간도 길거리의 연장으로 해석한다.

워털루 브리지, 뉴욕의 브루클린 브리지 등은 구조 공학이나 디자인, 장소성으로 도시를 대표하는 상징이 됐다. 거대한 규모의 다리만이 멋진 것은 아니다. 넓은 폭의 강을 가로지르는 큰 다리에 비해 작은 강이나 개울을 건너는 조그만 다리는 친숙하고 아기자기한 디자인으로 더욱 사랑을 받았다.

　　다리는 한쪽에서 다른 쪽으로 건너는 것을 도와주는 구조물이다. 그래서 화합이나 연결의 상징으로도 자주 은유된다. 보통은 그저 지나가는 용도로 사용되지만 때로는 그곳에 머무는 경우도 있다. 다리 자체가 아름다워 감상하거나, 다른 활동을 위해서 잠시 멈추고 순간을 즐긴다. 의도적으로 사람들을 머물게 하려고 설계된 다리도 있다. 대표적인 것이 이스탄불의 갈라타(Galata) 다리다. 터키의 많은 문학 작품에도 등

터키의 많은 문학 작품에도 등장하는 이스탄불의 갈라타 다리. 상부는 차량과 행인의
통행로, 하부는 시장과 레스토랑으로 쓰인다.

장하는데, 상부는 차량과 행인을 위한 통행로, 하부는 시장과
레스토랑들로 채워져 있다. 여기서 강을 바라보며 낚시를 하
거나, 저녁을 먹으며 야경을 감상하는 경험은 특별하다.

피렌체의 베키오 다리(Ponte Vecchio)는 다리 양옆에 상가
가 들어차 다리 위의 공간도 길거리의 연장으로 인식된다. 관
광객들은 여느 길거리에서처럼 걷다가 두리번거리고 쇼핑을
한다. 중간의 아치형으로 열린 지점에 이르러서 강을 보기 전
까지는 다리 위를 걷고 있었는지도 모르는 경우가 많다. 어느
순간 다리가 내 발밑에 무중력으로 다가와 있다. 그야말로 다
리를 건너는 시간을 디자인한 경우다. 다리와 그 주변 풍경이
아름답게 보일 때만 머물고 싶다. 우리의 일상이나 혹은 여행
중에 그런 아름다운 다리를 만나는 일은 즐겁기만 하다.

벤치의 마법

벤치 꿈은 행운의 징표

공원이나 광장의 한켠에 자리해 사람들의 통행을 방해하지 않는 벤치는 휴식과 사색의 여유를 선물한다. 지나가는 사람들을 구경하는 것만으로도 벤치에 앉는 즐거움은 충분하다. 의자가 지극히 개인적인 것에 반해 벤치는 타인과 나누는 공간이다. 친구나 애인, 동료와 함께 앉는 것은 으레 있는 일이고, 혼자 있을 때도 다른 사람이 옆에 앉을 가능성을 열어 둔다. 벤치는 사람과 사람, 사람과 장소를 연결하고 자연과 호흡한다. 연극에서 공원 등에 놓인 벤치를 배경으로 양 끝에 앉아 대화하는 장면은 누구에게나 친숙하다. 영화 〈포레스트 검프〉에서 톰 행크스가 초콜릿을 먹으며 과거를 회상하고 곁에 앉은 사람들과 대화하는 곳도 하얀 벤치였다.

북유럽 국가들에서 벤치는 '휘게(Hygge)'로 알려진 라이프스타일을 은유한다. 스스로 '벤치의 도시'라고 선전하는 덴마크 코펜하겐에서는 공항에 도착해 도시를 떠날 때까지 늘

영국 그라스미어(Grasmere) 마을의 벤치.
원할 때 벤치에 앉을 수 있는 삶은 행복하다.

벤치를 경험하게 된다. 주물로 뜬 녹색 벤치는 1887년부터 놓이기 시작해 현재 도심에 무려 2천 5백여 개가 넘는다. 웬만한 유럽 도시의 카페 수만큼이나 많다.

도시나 시골 군데군데 놓인 벤치는 늘 사람들을 불러 모은다. 보행자들을 위해 집 앞 정원에 벤치를 마련해 주는 배려도 흔한 일이다. 벤치의 매력은 땅에 붙어 있다는 점이다. 땅과 호흡하며 세상을 관조할 수 있는 찰나의 시간은 값지다. 바람을 맞으며 앉아 있으면 내 몸도 자연의 일부라는 생각이 든다. 자신이 원할 때 벤치에 앉을 수 있는 삶은 행복하다. 사람들이 벤치에 이름을 새겨 기부하는 것은 그곳에 앉는 사람들의 좋은 삶을 바라는 의미가 담겨 있기 때문 아닐까.

벤치라는 의미는 스포츠에서도 자주 은유된다. 명감독일수록 '벤치 스코어'를 곧잘 생각하는 것 같다. 경기를 그저 지켜보기만 하는 것 같지만, 이미 머릿속에 수많은 작전을 구상하고 있다. 벤치의 휴식이 좋은 것은 더 나은 플레이를 위한 작전을 짤 수 있기 때문이다. 일상에서, 그리고 기나긴 인생에서도 그렇다. 벤치와 함께하는 최고의 순간은 앉는 동안이 아닌, 벤치에서 일어나는 때다. 짧은 휴식을 마치고 코트로 뛰어 들어갈 때, 생각을 정리하고 결심했을 때 벤치와 이별한다.

이탈리아 친퀘테레(Cinque Terre)의 기차역. 벤치는 나누는 공간이다.

　　내일의 도약을 위한, 새로운 계획을 긍정하기 위한 순간이다. 이것이 벤치의 매직이다. 서양에서는 벤치가 나오는 꿈을 꾸면 좋은 징조라고 한다. 기다리고 바라던 일이 모두 잘 해결될 것이라고 생각한다.

새벽 포구의 살롱

시칠리아인이 모이는 이곳

이탈리아 전역에 20만여 개, 밀라노에만 천 5백여 개 이상이 있다는 에스프레소 카페. 그 전형적인 모습은 줄리아 로버츠 주연의 2010년 영화 〈먹고 기도하고 사랑하라〉에 잘 묘사되어 있다. 사람들은 아침마다 동네 카페에서 만나 에스프레소를 마시며 서로의 안부를 묻고 하루를 시작한다. 그런데 남부의 섬 시칠리아에서는 이런 풍경이 카페가 아닌 생선가게에서 펼쳐진다.

삼각형 모양의 시칠리아는 세 개의 다른 바다를 면하고 있다. 그리스 방향의 이오니아해, 이탈리아 본토와 마주친 티레니아해, 그리고 남쪽의 지중해다. 물론 이오니아와 티레니아도 넓은 의미에서 지중해다. 매일 새벽, 항구에는 주변 바다에서 잡히는 갈치, 고등어, 아귀, 상어, 참치, 정어리, 멸치, 오징어, 새우, 조개, 홍합 등 수산물이 넘쳐 난다. 마치 해물의 만화경(萬華鏡)을 보는 듯하다. 인근 수산시장으로부

시칠리아의 생선가게 좌판.
인근 수산시장으로부터 막 도착한 해물들이 윤기로 빛난다. 가게 주인들은 저마다의
톤과 억센 억양으로 손님들을 맞이한다.

터 막 도착한 해물들로 골목의 생선가게 좌판들은 윤기가 가득하다. 갓 잡힌 생선의 냄새가 부드러운 바닷바람과 뒤엉키고, 큼직한 자갈들로 포장된 도로 바닥은 생선 기름으로 반짝인다.

가게 주인들은 저마다 다른 톤의 억센 억양으로 손님을 불러 모은다. 하나둘 사람들이 모이면 자연스럽게 바다를 주제로 살롱이 열린다. 이야기는 새벽에 잡힌 생선이나 날씨로 시작하다가 섬의 역사와 추억, 그리고 이방인에 관한 내용으로 옮겨 간다. 시칠리아의 역사 자체가 이방인이었던 본인들의 역사이기 때문이다. 주인은 살롱의 주최자처럼 친절하게 응대하며 분위기를 이어 간다. 마치 작은 마을 극장의 무대와 같다. 한참 이야기를 나눈 후 손님 몇몇은 바로 옆 노천 식당으로 자리를 옮긴다. 거기서 구운 생선과 성게 알, 고등어 파스타와 화이트 와인으로 아침식사를 즐긴다. 한때 일본과 한국에서 유행했던 고등어 파스타의 원조가 바로 이곳이란다.

"물고기는 일생에 세 번 헤엄친다. 첫 번째는 바다에서, 두 번째는 프라이팬 위의 올리브 오일에서, 그리고 세 번째는 사람 입안의 화이트 와인 속에서…"라는 표현처럼 생선은 이들의 삶이다. 이탈리아 남부 사람들은 크리스마스이브에 '일곱 생선 저녁(Seven Fish Dinner)'을 먹는다.

뉴욕의 이탈리안 레스토랑 일 부코(Il Buco). 이탈리아 남부 사람들은 크리스마스이브에 '일곱 생선 저녁'을 먹는다.

일 년 내내 생선가게 앞에 모여 일상을 이야기했던 사람들에게 어쩌면 너무나 당연한 전통이다. 크리스마스이브에 시칠리아가 고향인 제자로부터 종종 가족 식사에 초대를 받는다. 초대 시간은 오후 두 시지만 생선들을 모두 먹고 이어지는 파티는 보통 자정 무렵이 되어야 끝나곤 한다.

음식은 끼니지만 생선은 기쁨이다.

– 시칠리아 속담

유니버설 디자인

포용이라는 세계 공통 언어

보편적 설계, 범용 디자인 등으로 번역되는 유니버설 디자인 (Universal Design)은 제품이나 공간, 서비스의 이용에서 누구나 제약을 받지 않는다는 개념이다. 접근성과 사용성, 그리고 쉽게 인지되어야 한다는 것이 기본이다. 모두 공평하게 사용하는 것에 방점을 찍은 디자이너의 의식적 노력이다.

대표적인 예를 보면 쉽게 이해가 간다. 여행 중 들르는 도시의 관광지나 공항의 안내소 간판에는 영문 소문자 '아이 (i)'가 쓰여 있다. 안내를 뜻하는 '인포메이션(Information)'에서 첫 자를 따왔지만 보는 사람들은 영문 알파벳으로 추리하지 않는다. 모든 사람이 영어를 읽을 수 있는 것도 아니다. 그 표시 자체가 만국 공통어로 '안내소'라는 뜻이다. 간혹 영국이나 싱가포르 등에서 엘리베이터를 타고 1층을 누르면 건물 밖으로 나가지 못하는 경험을 한다. 이 나라들에서 '1층'으로 표시된 층은 실제로 2층이고, 우리가 생각하는 1층은 영문으

도쿄 스테이션(Tokyo Station) 호텔 리셉션.
고객 편의를 위해 의자를 배치해 놓았다.

로 로비(Lobby)의 첫 자인 'L'로 표기하기 때문이다. 땅을 밟을 수 있는 지면이 항상 1층과 동일한 것은 아니다. 건물이 경사지에 위치하면 2층이나 지하가 지면인 경우도 있다. 하지만 당황할 필요가 없다. 엘리베이터 안을 자세히 보면 층수를 표기한 버튼 옆에 별표가 그려져 있다. 내려서 지면을 밟을 수 있는 층을 의미한다. 국제적으로 통용되는 약속이다. 지구촌 어디서나 신호등은 빨간색과 녹색, 장애인을 위한 주차 공간은 하늘색으로 칠해진 것과 같다.

유니버설 디자인은 장애인이나 약자만을 위한 디자인이 아니다. 단어 뜻 그대로 '모두를 위한 디자인'이다. 누구든 오래 걸어 다리가 아프면 계단보다 엘리베이터를 이용하고 싶다. 유모차나 큰 여행가방을 끌 때면 교차로 앞 도로와 보도 경계석 사이에 단차가 없는 것이 훨씬 편하다. 은행이나 관공서, 호텔 등에서 창구를 낮게 하고 의자를 배치한 이유가 어린이나 노약자, 휠체어를 탄 고객만을 위한 것이 아니다. 누구에게나 편의를 제공하기 위함이다. 우리는 매일 어떤 사물들과 교류한다. 디자인의 목적은 기능적이거나 미적인 것에 그치지 않고 더 나은 환경을 만들고 향유하는 것이다. 유니버설 디자인의 핵심은 '포용'이라는 세계 공통의 언어를 의미한다.

(위) 미국 고속도로 휴게소의 피크닉 테이블. 가장자리에 장애인용 휠체어를 주차할 수 있는
공간을 확보하고 하늘색으로 칠해 놓았다. (왼쪽 아래) 엘리베이터 내부의 층수를 표기한
버튼 옆 별표. 내려서 지면을 밟을 수 있는 층을 의미하며 국제적으로 통용되는 약속이다.
(오른쪽 아래) 이탈리아의 고속도로 휴게소. 장애인용 주차 공간을 하늘색, 여성용 주차 공간을
분홍색으로 표시해 놓았다.

편지함이 다르게 생긴 이유

소박하고 정겨운 연결고리

널찍하고 탁 트인 면적에 듬성듬성 배치된 집과 넓은 잔디 마당은 전형적인 미국 주택가 풍경이다. 햇살 눈부신 한낮의 한적함 속에 집배원이 우편배달을 한다. 집배 차량은 도로변의 편지함에 쉽게 우편물을 넣을 수 있도록 운전석과 핸들이 우측에 있다. 미국 항공우주방위산업체인 노스롭 그루먼(Northrop Grumman)사가 우편배달을 위해 특별 제작한 그루먼 LLV(Long Life Vehicle) 차량이다. 우연히 주민과 마주치는 경우도 있지만, 대부분은 그저 편지함에 우편물을 넣고 다음 목적지로 향한다.

집배원은 소방관, 간호사와 함께 헌신하고 봉사하는 고마운 사람들이라 인식되고 있다. 그래서 집배원에 관한 영화들도 꾸준히 만들어지고 있다. 망명 온 시인과 우체부와의 우정을 그린 영화 〈일 포스티노〉나 케빈 코스트너 주연의 〈포스트맨〉 등이 대표작이다. 1934년 영화 〈34번가의 기적〉에

(왼쪽 위) 캔터키 주의 편지함. 저마다 나름의 공예 솜씨를 발휘해서 독특한 편지함을 만든다. (오른쪽 위) 인디애나 주의 편지함. 비슷한 경관 속에서 자기 집을 차별화하는 요소로 쓰인다. (아래) 캘리포니아 주 산타 바바라(Santa Barbara) 거리의 편지함.

는 크리스마스 시즌에 아이들이 산타 할아버지에게 쓴 수십만 장의 카드를 빠짐없이 배달해 주는 장면이 나온다. 우체부의 직업 정신이 잘 묘사돼 있다.

미국에서는 1915년 어느 이름 모를 우체국 직원이 디자인한 터널 모양 편지함이 가장 보편적인 형태로 지금까지 애용되고 있다. 그렇지만 많은 가정에서는 손수 공예 솜씨를 발휘해 독특한 편지함을 만든다. 더러는 유치한 디자인도 있다. 그래도 비슷한 전경 속에서 자기 집을 차별화할 수 있어 좋다. 동네 아이들이나 방문객들도 종종 편지함으로 그 집을 기억한다. 집배원에게는 대화 친구이기도 하다. 하루에 수백 호의 집을 찾아다니며 단조로운 일과를 반복하는 집배원들에게는 늘 같은 자리를 지키고 서 있는 이 편지함이 그렇게 정겨울 수 없다. 마치 그 집의 식구들과 담소하는 것 같은 기쁨을 느낀다. 대도시의 아파트 우편함에서는 느낄 수 없는 정서다.

전지현과 이정재 주연의 영화 〈시월애〉에서는 안개 가득한 흐릿한 배경과 비교되는 선명한 편지함이 시간을 초월한 두 남녀의 사랑을 연결해 주는 오브제로 쓰였다. 편지함은 먼곳의 소식과 집의 구성원을 만나게 해 준다. 기다리던 편지를 발견하는 기쁨, 그리고 그 순간을 담는 상자가 바로 편지통이다. 요즈음이야 주된 통신 수단이 이메일 등 디지털 매체

지만 그래도 촉감이 느껴지는 무언가가 나를 향해 배달되고, 누군가로부터 기대하지 않았던 선물을 받는다는 것은 여전히 흥분과 설렘을 동반한다. 우편은 떨어져 있는 사람들과 원격으로 소통할 수 있는 가장 원시적인 형태의 통신수단이다. 요즘은 비대면 택배가 많아져 여러 경로를 통해 물품이 배달되지만 우체부들은 지금도 자신들이 원조라고 자부한다. 오늘도 이 소박한 편지함에 시골 집배원들의 손길이 닿는다. 편지가 이곳을 떠나면 또 다른 사연이 만들어진다.

도시 속 낭만주의

일하고, 놀고, 연대하는 캠퍼스

뉴욕 첼시에 위치한 구글(Google) 사옥은 도시의 큰 블록 하나를 통째로 차지할 만큼 거대한 건물이다. 곳곳에 멋진 라운지, 전시 공간, 피트니스룸 등을 갖춘 공간 구성이 눈길을 끈다. 로마 시대 포럼처럼 생겨 강의와 토론을 할 수 있는 공간, 온갖 게임을 위한 놀이방, 언제라도 이용할 수 있는 잘 정리된 자료실과 도서관이 가지런히 잘 구획돼 있다. 뉴욕에서 가장 길쭉한 옥상 정원에서는 허드슨강과 자유의 여신상이 한눈에 들어오고, 쭉 뻗은 실내 복도를 오가기 위한 킥보드도 있다. 개인 노트북에 문제가 생기면 수리가 끝날 때까지 대체 노트북을 그 자리에서 바로 빌려준다. 층마다 다른 테마로 디자인돼 있고 구내 식당과 카페에서는 모든 음식이 무료로 주어진다. 물론 각자의 공간은 있지만 아무 곳에서(Free Address) 어떤 자세로(Free Posture) 일을 해도 문제가 없다.

 재미있는 점은 개인 데스크에 전화가 없다는 것이다. 대

(위) 테크니온(Teknion) 가구 전시장. 미래의 회의실 모델로, 아무 곳에서 어떤 자세로 일을 해도 상관없다. (아래) 레고를 테마로 한 뉴욕 구글 사옥의 카페. 오랜 시간을 보내도 지겹지 않게 군데군데 놀거리와 구경거리, 이야기가 숨어 있다.

부분의 소통은 이메일과 문자 메시지로 이뤄지고 통화가 필요하면 복도에 별도로 마련된 독립된 방을 이용한다. 드라마 〈미생〉의 한 장면처럼, 전화기에 대고 소리 지르면서 아랫사람들에게 스트레스를 주는 부장의 모습은 상상조차 어렵다. 바둑판 모양의 자리 배치나, 아랫사람의 뒤통수를 보며 시종일관 감시하는 상사의 모습도 찾아볼 수 없다. 창조적인 혁신을 염두에 둔 공간 디자인이다. 이런 쾌적한 환경에서 업무 능률이 오르는 것은 당연하다.

미래의 오피스는 하나의 빌리지를 만드는 것과 같다. 이제는 '위계'보다 '공동체'를 지향하는 디자인으로 진화하고 있다. 이런 추세는 구글뿐만이 아니다. 새로 지어진 캘리포니아의 애플과 페이스북 본사, 아칸소 주의 월마트 사옥, 더블린의 마이크로소프트, 덴마크의 레고 사옥 등이 모두 그렇다. 많은 기업은 이를 '캠퍼스'라고 부른다. 대학 캠퍼스와 같이 스스로 강의를 듣고 연구하며 놀기도 하는 '도시 속 낭만주의(Urban Romanticism)'를 표방하는 것이다. 오랜 시간을 보내도 지겹지 않게 곳곳에 놀 거리, 즐길 거리, 그야말로 이야기가 담긴 유목(Nomad)의 정서가 들어가 있다. 일과 노는 것의 경계가 허물어지는 시대에 이러한 변화는 어쩌면 당연한 일이다.

직장 선택에서 월급이나 직종, 업무 못지않게 즐거운 환경을 중요시하는 흐름이 젊은 세대에서 확연하게 나타나고

있다. 일에 집중하지만, 물리적인 공간에서는 따스한 연대를 갈망한다. 작은 의미에서는 친구 집에 놀러 가 함께 공부하는 느낌, 크게는 작은 마을에서 주민들과 어울리며 협력하는 경험이다. 이는 새로운 네트워크를 위한, 내일의 작은 도시를 만드는 실험이기도 하다.

뉴욕 구글 오피스의 개인 데스크에는 전화가 없다.
통화가 필요하면 복도에 별도로 마련된 독립된
공간을 이용한다.

컬러 팩토리의 여운

색의 보물찾기, 색채학 강의

2년 전 샌프란시스코에서 '컬러 팩토리(Color Factory)'라는 전시
가 시작됐다. 창고를 빌려 진행된 한 달간의 팝업이었는데 예
상치 못했던 인기로 당초 계획보다 수개월 연장됐다. 다음 해
에는 뉴욕으로 자리를 옮겨 소호의 빈 건물에서 반년간 전시
될 예정이었으나, 무려 20개월 이상 이어진 후 막을 내렸다.
전시의 주제는 '색채'였다. 언제나 조연에 그치거나, 하나의
매개 또는 상징으로만 여겨졌던 색이 주인공으로 등장한 것
이다.

　색의 스펙트럼을 내세우는 각종 아이디어가 6백 평의 공
간, 16개의 다른 방에 펼쳐졌다. 풍선, 자전거, 향수병, 운동
화, 색연필, 책, 유니폼, 배낭, 의자 등 주변의 친숙한 용품들
이 다른 색상의 조합으로 진열돼 있었다. 색이 바뀌는 조명
효과로 공연 무대 같은 방도 있었고, 색채 원리를 이용한 심
리테스트 방, 수천 개의 하늘색 공들 속에서 헤엄칠 수 있는

컬러 팩토리 전시.
창고를 빌린 한 달간의 팝업 형식이었는데 예상치 못한 인기로 기간이 늘어났다.

공간도 있었다. 연한 파스텔 색조가 탐스러운 아이스크림과 마카롱이 관람 중 무료로 제공됐다. 일련의 경험은 마치 색채의 테마파크 같았다. 교육적 발견과 항해적 경험이라는 현대 전시의 핵심 개념을 실현시킨, 인터랙티브(Interactive) 전시의 진면목을 보여준 것이다. SNS 인증 사진을 위한 총천연색의 소품과 배경 덕분에 관람객들은 더욱 즐거워하는 분위기였다.

전시는 인근 지역의 작가와 예술가들도 참여하고, 도시 환경과의 효율적인 협업으로 그 의미가 더해졌다. 전시장 입구에 들어서면 하얀 지하철 타일, 노란 택시, 회색 아스팔트, 녹색 자전거 전용도로 등 뉴욕의 색을 소재로 창작된 시들이 제일 먼저 관람객을 맞이했다. 뉴욕에서 활동하는 시인들의 작품이었다. 멋진 '엔트리 메시지(Entry Message)'다.

전시장을 빠져나올 때 지도 한 장씩을 나눠줬다. 그 안에는 라벤더색으로 칠해진 모퉁이 식료품점, 막다른 골목의 노란 전봇대, 오래된 바의 빨간 전화기, 한적한 정원 내부의 분홍색 벤치 등 현란한 색감으로 뉴욕의 비밀 포인트가 표시돼 있었다. 전시 기획자들은 미리 발품을 팔면서 적합한 장소와 요소들을 찾고 동의를 얻어 색을 입히는 작업을 마쳤다. 미처 몰랐던 이런 장소들을 찾아다니는 경험은 색다른 재미와 함께 긴 여운을 남긴다.

색채 원리를 이용한 심리테스트 공간.

　검은색 옷과 회색 도시의 이미지에 익숙한 뉴요커들은 색의 존재와 의미를 알게 됐고, 나아가 도시 환경에 적용된 색의 은유를 새롭게 경험했을 것이다. 유익하고, 또 유쾌한 색채학개론 강의다.

컬러 팩토리 전시 내부. 변화하는 조명 효과로 공연 무대 같은 분위기가 연출됐다.

수천 개의 하늘색 공들 속에서 헤엄칠 수 있는 공간이다. 누구나 동심에 빠지게 마련이다. 이 방을 나오면 파스텔 색상의 아이스크림과 마카롱이 무료로 제공된다. 이 같은 일련의 체험은 마치 색채의 테마파크에 온 듯한 인상을 준다.

핸드백, 지갑, 향수병, 운동화, 색연필, 책, 유니폼, 배낭, 의자 등 친숙한 일상용품들이 다양한 색상의 조합으로 진열돼 있다.

허쉬 초콜릿 월드

초콜릿 향기가 바람 타고 흐르는 곳

초콜릿의 재료인 카카오(Theobroma Cacao)의 학명은 '신의 음식' 이라는 뜻이다. 만드는 과정은 청국장과 꽤나 비슷하다. 열 대지방의 카카오나무에서 콩을 채집하고 대엿새 발효시킨 후 햇볕에 잘 건조하는 게 첫 단추다. 우유, 설탕, 소금, 땅콩 등 의 자연 재료들과 잘 어울려서 다양한 상품으로 만들기도 수 월하다. 초콜릿은 원래 19세기 유럽의 고급 살롱에서 상류층 이 즐기던 기호품으로, 그 레시피는 비밀에 부쳐졌다. 1894 년 미국의 사업가 밀턴 허쉬(Milton S. Hershey)는 초콜릿 제조 기술을 연구했고, 재료 확보와 대량 생산, 전국 배송 시스템 을 갖추며 대중화에 성공했다.

커다란 눈물방울 모양의 키세스(Kisses)는 하루에 8천만 개 이상 팔리는 허쉬의 대표 상품이다. 초콜릿 액체가 물방 울 모양의 철 주형 표면에 떨어질 때 들리는 경쾌한 소리에서 이름이 유래됐다. 가늘고 얇은, 아주 작은 깃발을 당기면 살

며시 열리는 은박지는 포장 디자인의 백미다. 리세스 피시스 (Reese's Pieces)는 허쉬의 또 다른 히트 상품이다. 1982년 전 세계 관객을 사로잡았던 영화 〈이티〉에서 소년이 이 초콜릿을 건네는 장면 하나로 엄청난 매출 상승을 기록한 일화는 유명하다.

1903년 허쉬는 펜실베이니아 주도 해리스버그 동쪽의 푸른 목초지에 공장을 세웠다. 소들이 한가롭게 풀을 뜯으며 자라는 인근 목장들로부터 매일 새벽 100만 파운드의 우유가 이곳으로 배달된다. 거기에 세상에서 가장 큰 초콜릿 공장과 함께 놀이기구와 동물원, 그리고 공연장이 딸린 호텔, 로즈 가든, 박물관이 한데 어우러졌다. 지구에서 제일 달콤한 곳이자 미국의 테마파크 중에서 가장 푸른 녹지를 갖춘 곳이다.

창업자 허쉬는 공장 노동자들을 위한 의료 시설과 가난한 결손 가정 학생들을 위한 사립학교도 세웠으니 진정한 노블레스 오블리주를 실천한 것이다. 이곳에서 여전히 천 5백 명의 학생들이 무료로 기숙하며 공부하고 있다. 가로등이 모두 키세스 초콜릿 모양으로 만들어진 허쉬 마을에 들어서면 바람을 타고 초콜릿 향기가 다가온다.

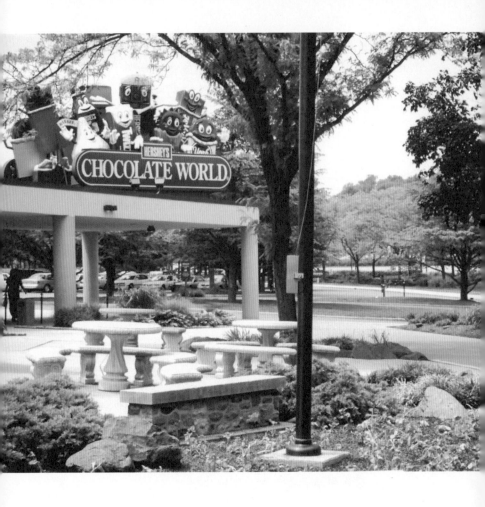

펜실베이니아 주의 허쉬 초콜릿 월드(Hershey's Chocolate World).
미국의 테마파크 중에서 가장 푸른 녹지를 갖춘 곳이다.

문명인의 표시

살짝 유치한 이발소의 매력

단정한 머리는 문명인의 표시다. 그리고 문명인이 되기 위한 공간이 이발소다. 신사들의 확실한 휴식처이자 동네 남자들이 모두 찾는 사랑방. 이발소는 군대와 교도소에도 있고, 간혹 유람선이나 호텔, 슈퍼마켓에서도 한켠을 차지한다. 마크 트웨인의 단편 소설과 찰리 채플린 코미디의 배경이기도 하다. 서부 영화나 갱스터 영화에서 단골로 등장하는 이발소 장면은 보통 이야기 흐름의 반전을 암시한다.

이발소 풍경은 전 세계 어디나 비슷하다. 공간 디자인은 살짝 유치한 게 기본이다. 복제된 '이발소 그림'과 야한 '이발소 달력', 거울 사이 선반에 정리된 면도기의 모습 등이 그렇다. 이발소는 정기적으로 발품을 팔아 들러야 하는 공간이다. 태어나서 처음으로 방문했던 기억과 죽기 전에 마지막으로 찾았던 경험이 크게 다르지 않은 장소이기도 하다. 문을 열고 들어서면 풍기는 익숙한 면도 거품 냄새, 순서를 기다

리며 신문을 읽거나 다른 사람 이발하는 모습을 물끄러미 쳐다보는 손님의 모습도 쉽게 떠올릴 수 있다. 자리에 앉아, 흰천이 몸에 둘리면 헤어스타일에 관한 간단한 말들이 오간다. 이내 귀 뒤편에서 금속성의 사각거리는 소리가 들린다. 빗을 따라 밀려가는 가위의 반복적인 리듬에 스르르 눈이 감겨 오기도 한다.

이발 중 나누는 대화는 하루 안부부터 가정 내 대소사, 직업, 시사에 이르기까지 다양하다. 보통 전담 이발사가 지정돼 있으므로 방문 때마다 나누는 대화에도 진전이 있다. 아무런 준비나 긴장이 필요하지 않은 편안한 미팅이다. 어린 시절 이발사와 나누었던 대화가 오래 기억에 남기도 하고 이발사와 평생 우정을 쌓는 경우도 많다. 이런 익숙함과 보편적 문화가 이발소의 가장 큰 매력이다.

그런 이유로 2010년 랄프 로렌은 남성복 매장 공간 컨셉을 이발소로 정한 적도 있다. 세월이 지나면 많은 곳의 모습이 변하기 마련이다. 드물게 변하지 않는 이발소 풍경은 언제나 편안한 장소로 머릿속에 남는다. 온라인으로 음식이 배달되거나, 강의나 미팅까지 디지털로 도배된 세상에서 온라인으로는 경험할 수 없는 이발소의 친숙한 분위기가 언제나 그립다.

오하이오 주 해밀턴(Hamilton)의 젠틀맨스 게이트웨이(Gentlemens Gateway) 이발소.
이발소 풍경은 세계 어디나 비슷하다.

인도의 이발소 풍경.
어린 시절 이발사와 나누었던 대화가 오래 기억되기도 하고 이발사와 평생 우정을 쌓는
경우도 많다.

아웃도어의 포근한 공간

경계 없는 푸드 카트의 매력

어느 도시나 노점상이 만드는 거리 풍경은 정겹다. '푸드 카트'들은 꽤 근사한 주방을 갖춘 '푸드 트럭'과 달리 훨씬 겸손하다. 커피, 도넛, 핫도그 등을 취급하는 내부 공간은 아주 비좁거나 실내가 아예 없는 경우도 많다. 카트 뒤는 주방이고 카트 앞은 홀이다. 여기에 소담하고 가지런한 음식 진열, 식재료 협찬사의 로고가 새겨진 우산 하나면 훌륭한 레스토랑이 된다. 바쁜 출근 시간에 지켜보면 무척 재미있다. 혼자서 주문도 받으며, 빵과 음료를 건네주고, 돈 계산까지 하는 리드미컬한 움직임 하나하나가 질서 있는 춤 동작 같다.

　푸드 카트를 운영하는 것은 외롭고 힘들다. 온종일 열시간 정도를 꼬박 서 있어야 한다. 변덕스러운 날씨와 시도 때도 없는 소음, 그리고 절도와 상해의 위험에 늘 노출돼 있다. 영업이 끝나면 카트를 구석구석 청소하고 내일 장사 준비를 챙기는 것이 하루 일과의 마무리다. 하지만 마냥 지겹지

뉴욕의 푸드 카트.
혼자서 주문을 받고, 빵과 음료수를 건네주고, 계산을 하는 움직임 하나하나가 질서
있는 춤 동작 같다.

않다. 찾아 주는 손님들이 매일 다른 대화거리를 가져오기 때문이다.

푸드 카트는 대부분 주인 혼자서 끌고 나간다. 그러면서도 친절함과 웃음을 잃지 않는 것은 기본이다. 매뉴얼에 따라 기계적으로 손님을 대하는 체인 레스토랑의 직원들과는 마음가짐부터 다르다. 이들이 기억하는 하루의 일상은 도시의 단면이자 역사다. 이렇게 길거리에서 오랫동안 한 자리를 지키고 시민들과 호흡하면 카트라는 존재는 주인이 아니라 도시의 것이 된다.

와인으로 유명한 아르헨티나의 멘도자 지역, 와인 생산지로 향하는 40번 국도 풍경은 다소 지루하다. 이 도로의 중간쯤에, 상행선과 하행선 사이의 다소 넉넉한 공터에 낡은 트럭이 한 대 서 있다. 드럼통을 개조한 바비큐 그릴에서 고기가 구워진다. 샌드위치를 조리하는 천막 밑이 열린 주방이면서 손님 의자도 되고 계산대가 되기도 한다. 주인은 손님이 말을 시켜 주면 언제나 해맑게 미소 지으며, 때로 들뜨면 와인도 한 잔씩 공짜로 건넨다. 휴게소에서 파는 간식들이 마땅치 않아 운전자들은 이곳을 자주 이용한다. 지나가는 트럭들도 끊임없이 차를 세우고 쉬다 간다. 이 지역을 다니는 운전자들과 동네 주민들이 나름의 공동체를 이룬 셈이다.

멘도자의 푸드 트럭. 감싸진 실내 공간은 없지만, 무한히 확장된 아웃도어가 펼쳐진다.

국도변에 푸드 트럭을 차리고 장사를 하는 데에는 특별한 허가도 필요 없다고 한다. 메뉴 변화 없이, 서비스 변화 없이, 공간 변화 없이 어제도 오늘도 내일도 같은 자리를 지킬 것이다. 외벽으로 둘린 실내 공간은 없지만, 소유하거나 임대하지 못했지만, 무한히 확장된 아웃도어라는 멋진 공간이 있다. 이 외부의 경관이 모두 주인과 손님의 것이다.

정이 흐르는 뉴욕의 이색 거리

이웃사촌과 어우러진 골목 공동체

레스토랑이 수두룩한 뉴욕에도 먹자골목이 있다. 타임스 스퀘어 근처 웨스트 46번가다. 1906년 바베타(Barbetta)라는 이탈리안 레스토랑이 처음 문을 연 후, 다른 식당들이 하나둘씩 더해져 오늘에 이르렀다. 그 역사만 수십 년이 넘는다. 1973년에는 뉴욕 시가 공식적으로 '먹자골목(Restaurant Row)'으로 선언했다. 당시 뉴욕 시장 존 린지는 "파리를 제외하고 한 거리에서 16개국의 음식을 맛볼 수 있는 곳은 이곳밖에 없다"라고 자랑스럽게 말할 정도였다.

프랑스, 이탈리아, 칠레, 타이, 스페인, 일본, 브라질 등 세계 각국의 음식을 대표하는 레스토랑들뿐 아니라 전통 스테이크 하우스, 유기농 햄버거, 타파스, 라면, 피자, 수제 맥주 전문점들과 간판 없는 스피크이지(Speakeasy) 바, 게이 바는 물론 재즈 바, 전통 카바레까지 모두가 한 길가에 들어차 있다. 세상의 모든 먹거리 경연장이다. 브라질 식당과 프랑스

뉴욕 시의 공식 '먹자골목'.
이곳은 브로드웨이의 쇼를 감상하는 관객, 배우와 극장 직원들이 공연 전후로 들르는
거리다. 평화로워 보이지만, 월드컵 시즌이 되면 또 다른 분위기를 풍긴다.

식당, 이탈리아 식당은 월드컵 때면 입구에 각자 대형 국기를 걸어 두고 신경전도 벌인다. 한때 서울의 유명 나이트클럽 이름이었던 원조 돈텔마마(Don't Tell Mama)도 이곳에 있다. 브로드웨이의 쇼를 감상하는 하루 7만여 명의 관객과 여행자, 그리고 배우와 극장 직원들로 공연 전후의 이 거리에는 활기가 넘친다.

이 먹자골목의 진정한 매력은 하나 된 공동체를 지향한다는 점이다. 일 년에 한 번 무더운 여름날 오후에는 거리의 차량 통행이 금지되고 국제 음식 축제가 막을 연다. 각 나라 음식이 차례차례 소개되면서 뉴욕의 다채로운 음식 문화를 보여 준다. 인근 주민들과 관광객 수만 명이 참가하는 나름 국제적인 행사다.

레스토랑 주인들은 정기적으로 만나 거리의 안전과 위생, 심지어 홍보 안건까지 논의한다. 같은 길가에 위치한 교회에서 모이는데 모임은 목사가 주최한다. 음식은 레스토랑에서 돌아가면서 준비한다. 이들은 수십 년째 대를 이어 온 터줏대감들로, 자기가 운영하는 레스토랑 건물 위층에 사는 경우가 많아 자연스레 가족들끼리도 서로 격 없이 지낸다.

먹자골목에 처음 레스토랑을 오픈하면 이웃 레스토랑 주인들이 앞다퉈 찾는다. 매상을 올려 주려고 일부러 비싼 메뉴와 가장 좋은 와인을 주문한다. 환영의 인사이자, '전생에

죄 많은 사람이나 한다'라는 요식업 종사자의 고단함을 나누는 마음에서다. 간혹 얼음 기계가 고장 나거나 식재료가 떨어져도 문제없다. 옆집으로 달려가면 언제든지 웃으며 도와준다. 이런 분위기에서 얌체는 발붙이기 힘들다. 상호 존중과 동료애만 있다. 대도시에서 상상하기 어려운 풍경과 문화다. 아름다운 정이 흐른다. 뉴욕의 레스토랑들이 모두 문을 닫았던 코로나 기간에도 레스토랑 주인들은 종종 나와 골목 청소도 하면서 가게 곳곳에 손길을 준다. 골목 모임을 주도하는 교회는 팬데믹에도 아랑곳 않고 노숙자를 위한 무료 배식을 꾸준히 이어 갔다.

뉴욕 시의 공식 '먹자골목' 안내 표지판.

거리에 아름다움이 스며들 때

팬데믹이 몰고 온 유럽풍의 거리

팬데믹으로 레스토랑 영업이 중단된 시기, 뉴욕 시는 야외석을 우선적으로 허용했다. 가게 앞 도로 일부에 테이블을 놓고 손님을 받게 한 것이다. 차량으로부터 이용자를 보호하기 위해 두께 45센티미터의 견고한 바리케이드 구조물 설치, 종업원의 마스크 착용, 테이블 간 거리두기가 의무 조건이었다. 내리쬐는 햇볕과 비를 피하기 위해 차양을 활용하는 등 다양한 아이디어를 낸 공간들이 생겨났다. 천막으로 뒤덮인 뉴욕의 길거리는 오밀조밀한 유럽 도시 같은 분위기를 나름 풍겼다. 파리의 노천 카페처럼 만들려고 했지만 쉽지 않아 보였다. 한여름 폭염에 아스팔트는 들끓었고, 장대비라도 쏟아지면 웨이터들까지 흠뻑 젖는 등 고생이 이만저만이 아니었다. 그래도 위안 삼을 만한 점은 맨해튼의 공기가 맑다는 것과 다른 도시에 비해 모기가 거의 없다는 점이었다.

얼핏 낭만적으로 보일 수 있는 야외 레스토랑은 주인들

에게는 생존의 몸부림이었다. 당장 월세를 걱정하고, 실업수당을 좇는 직원들의 빈번한 '노쇼'에 골머리를 앓는 와중에도 찾아 준 손님들에게 미소 지으며 몇 개 없는 테이블로 하루하루를 힘겹게 버텼다. 다행히 매일 저녁 성황이 이어졌다. 그동안 레스토랑을 가지 못했던 갈증에 대한 보상이었을까. 임시방편으로 짜낸 조치였지만, 그 기간만이라도 손님들은 서로를 배려하면서 이 특별한 시간과 공간을 즐겼다.

도시의 열린 공간을 시민들이 즐기는 일, 도시가 보행자와 사람 위주의 공간으로 탈바꿈할 대안들은 앞으로 늘어날 것이다. 여기서도 핵심은 사람이다. 잘 차려입은 옆 테이블의 비즈니스맨, 그리고 길거리를 오가는 자유분방한 젊은이들 말이다. 모든 사람이 패션 테러리스트들처럼 후줄근하게 걸치고 다니면 이 거리 곳곳의 미감은 온데간데없을 것이다. 뉴요커들이 레스토랑을 선택할 때 '피플 워칭', 즉 물 좋은 장소를 중요하게 생각하는 이유다. 파리나 밀라노처럼 노천 카페가 발달된 도시에 패션이 발달한 것도 이와 연관 있다. 레스토랑과 도시의 풍경은 결국 사람이 만드는 것이다.

도심에는 다양한 변화의 바람이 불고 있다.
열린 공간을 시민들이
자유롭게 즐길 수 있게 되고
도로 구획도 보다 보행자 위주로 재편성될 것이다.
결국, 도시의 풍경은 사람이 만드는 것이다.

내밀하고 따뜻한 기록들

황두진
황두진건축사사무소 대표

저자와 나의 관계를 이야기하는 것으로 추천의 글을 대신하
고자 한다. 단순히 독자의 입장으로 접근하기에는 이 책 이곳
저곳에 저자의 평소 관심사와 말투, 몸짓이 너무나 깊숙이 스
며들어 있다. 이 책은 어떤 의미에서는 깊이 있는 예술책이겠
지만 또 다른 의미에서는 개인의 내밀한 기록이다. 적어도 나
는 후자를 배제하고는 도저히 전자의 이야기를 쓸 수 없다.

　　나는 그와 1986년에 처음 만났다. 당시 대학원생이던 나
는 그해 여름에 유럽 여행을 다녀올 기회가 있었다. 당시 그
가 조교로 근무하던 학과에 특강을 가게 돼 그 이야기를 늘어
놓았다. 우리는 동갑내기였고 여러 면에서 이야기가 잘 통했
다. 둘 다 책을 통해 세상을 만나길 좋아했지만, 그 못지않게
발로 뛰며 세상을 직접 경험하고 싶어 했다. 우리는 종종 여
행을 함께 떠났고, 건축과 디자인, 그리고 시시콜콜한 개인

사에 이르기까지 많은 것에 대해 진지하게 논의했다.

그는 원래 학부에서 경영학을 전공하다가 대학원에 와서 인테리어 디자인 공부를 시작했다고 했다. 처음부터 건축만 공부한 나와는 시각이 조금 달랐다. 이를테면 어떤 식당이나 카페의 분위기 등 못지않게 그 가게들이 하나의 기업으로서, 혹은 누군가의 직장으로서 어떻게 돌아가는지에 관심이 있었다. 젊은이들 간에는 화학 반응이 빠르게 일어난다. 나 또한 그의 의견에 고개를 끄덕이곤 했는데, 나중에 건축 프로젝트 실무를 하게 되었을 때 그와의 대화가 큰 도움이 되었다.

어느 해인가 우리는 자전거를 빌려서 경주를 누볐다. 남원 홈실마을에서는 동네 큰 개에게 쫓겨 골목길로 질주했으며, 그의 후배들과 함께 찾아간 안동 하회마을에서는 건축보다는 자연, 그리고 동네 주민들의 이야기에 푹 빠졌다.

우리 둘 다 여기저기 글을 끄적이는 것을 즐겼다. 졸업 후 가정을 꾸리고 유학을 떠나고 귀국하는 일련의 과정 동안 끊어질 듯 하면서도 그와의 인연은 이어졌다. 그때마다 우리의 연결고리는 글이었다. '내가 얼마 전에 이런 글을 썼는데' 가 그와 내가 오랜만에 나누는 인사였다.

그리고 이제 이 책이 내 앞에 주어졌다. 마치 현미경과 맨눈, 그리고 망원경으로 바라본 세상 같다고나 할까. 영화와 문학, 스포츠와 와인, 에스프레소까지 그야말로 종횡무진

인 그 시선의 중심에는 삶을 이어 가는 사람들에 대한 공감이 자리 잡고 있다. 저자는 줄곧 학교에 있었으나 냉정하게 분석하는 학자이기 전에 따뜻하게 세상을 보듬는 현자에 가까운 듯하다.

마지막으로 독자들에게 권하고 싶은 것이 있다. 책을 읽는 것으로 그치지 말고 이 책에 나오는 공간들을 직접 찾아가 보라는 것이다. 마치 그가 옆에서 함께 걷는 듯한 느낌을 받을 수 있을 것이다. 그는 '내 이야기는 책에 다 했으니 이제 당신의 생각이 궁금한데요?' 하며 부드러운 미소로 대화에 당신을 초대할 것이다. 그리고 그런 상상 속에서 지금으로부터 몇십 년 전, 푸르른 한 청년의 모습이 떠오르는 것은 나로서는 어쩔 수 없는 일이다.

무대 연출가와 닮은 시선

하워드 블래닝
마이애미대학교 명예교수, 극작가

이 책은 공간과 사물의 연관성을 탐험한다. 어떻게 만들어지고 어떤 방식으로 우리 품 안에 들어왔고, 또 어떤 모습으로 멀어져 갔는지에 관한 이야기다. 저자가 발품을 팔며 찾아낸 감성과 이지적인 느낌을 바탕으로 써 내려간 에세이들은 독자들에게 공간에 대한 독특한 이미지와 경험, 그리고 잔잔한 감동으로 깊은 여운을 선사한다.

그의 글들은 공간이 어디서 어떻게 태어났으며 그 기능은 어떻게 작동하고 있는지, 결국엔 우리 삶에 무슨 영향을 주는지 그 혜안을 담고 있다.

이 책은 그리스의 원형극장에서 벨기에의 도심 계단은 물론 미국 오하이오 주의 커버드 브리지와 오래된 레스토랑과 상점에 이르기까지 다채로운 포인트를 흥미진진하게 소개한다. 그 지역만이 지닌 문화를 고스란히 반영한 건축 양식,

클래식 영화의 백미 한 컷 한 컷을 온전히 간직한 곳을 촘촘히 돌아보며 그 장소에 켜켜이 쌓인 역사성과 문화적 깊이를 찾아낸다. 공원 벤치나 도넛 상점 같은 소소한 장소가 품고 있는 간결한 기능과 재미있는 서사를 접하다 보면 상쾌한 흥분이 밀려온다.

지난 20년 동안 저자와 나는 참 많은 여행을 함께했다. 매일 아침식사를 같이 하며 그 이야기를 모아 『천 번의 아침식사』라는 책을 펴낼 정도로 여정은 길었고 감흥은 새로웠다. 저자와 나는 주말이면 종종 미국 중부의 시골 마을과 골목골목의 카페들을 돌아다녔다. 미국의 '역사도로 66' 탐방, 남부와 서부의 오래된 도시들, 그리고 유럽의 교외에 산재한 마을들을 찾아다닌 횟수만 수십 차례다.

함께 여행을 하면 할수록 사물을 바라보는 저자의 세심한 안목과 공간과 사람에 대한 시각이 무대 연출과 매우 흡사하다고 느꼈다. 한 편의 연극 구성을 위해 극작가에게는 고도의 집중력과 주의력이 필요하고, 작품에 참여하는 모든 이들역시 비슷한 영감을 지녀야 하는 것처럼, 긴밀하고 유기적인 연관성 면에서 둘은 닮았다.

작품은 사회적 변화에 따라 각색되거나, 때론 원형 그대로 '재탄생'하기도 한다. 그러면서 관찰자(나의 경우에는 관객)에게는 이전과 사뭇 다른 시각을 제공한다.

장소와 사물이 창출해 내는 원래 의도를 넘어 새로운 감응으로, 거기서 파생하는 또 다른 시점을 찾아내는 저자의 통찰은 대단하다. 본인 스스로 진지한 '관객'으로 자리매김했기에 가능했을 것이다.

그가 여행 때 만나는 사람들에게 공손하게 궁금한 점을 물어보고, 그들의 친절한 응대와 세세한 설명에 귀 기울이는 것을 보며, 나는 '배우'가 관객의 진지한 반응을 체감하며 열정적으로 연기하는 모습을 떠올리곤 했다. 매 순간, 그의 곁에 있던 나는 아주 사소하고 미미해 보이는 사물이 지닌 서사와 그 장소와 그 속에 담긴 사람들 사이에서 일어나는 상상력 넘치는 개연성을 발견하는 즐거움도 누렸다.

런던 빅토리아 앤드 앨버트 뮤지엄(Victoria and Albert Museum).
인종이 어떻든 직업이 무엇이든, 누구나 찾을 수 있는 미술관과 도서관은 민주주의를
상징하는 공장이다. 도시의 대표적인 '매직 텐'이다.

파리 리브고쉬(Rive Gauche)의 책방 거리.
"세상에서 가장 무거운 것이 무엇인가?"라는 질문에 "책"이라고 대답하는 사람이
많다면 그곳은 보헤미안 도시다.

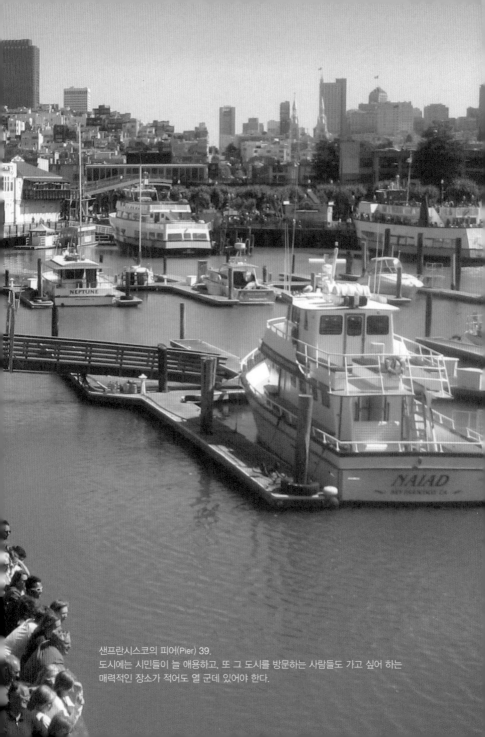

샌프란시스코의 피어(Pier) 39.
도시에는 시민들이 늘 애용하고, 또 그 도시를 방문하는 사람들도 가고 싶어 하는
매력적인 장소가 적어도 열 군데 있어야 한다.

공간미식가

1판 1쇄 발행 | 2022년 6월 1일
1판 2쇄 발행 | 2022년 7월 1일

지은이 박진배

펴낸이 송영만
디자인 자문 최웅림
편집 송형근 김미란 이상지
마케팅 이유림 조희연

펴낸곳 효형출판
출판등록 1994년 9월 16일 제406-2003-031호
주소 10881 경기도 파주시 회동길 125-11(파주출판도시)
전자우편 editor@hyohyung.co.kr
홈페이지 www.hyohyung.co.kr
전화 031 955 7600

© 박진배, 2022
ISBN 978-89-5872-201-4 03600

값 20,000원